MÉMOIRES
DE PRÉVILLE,
ET
DE DAZINCOURT,

REVUS, CORRIGÉS, ET AUGMENTÉS

D'UNE NOTICE SUR CES DEUX COMÉDIENS,

Par M. OURRY.

PARIS.
BAUDOUIN FRÈRES, LIBRAIRES,
RUE DE VAUGIRARD, N° 36.

1823.

COLLECTION
DES MÉMOIRES
SUR
L'ART DRAMATIQUE,

PUBLIÉS OU TRADUITS

Par MM. Andrieux, Merle,
Barrière, Moreau,
Félix Bodin, Ourry,
Després, Picard,
Évariste Dumoulin, Talma,
Dussault, Thiers,
Étienne, Et Léon Thiessé.

MÉMOIRES
DE PRÉVILLE,

NOUVELLE ÉDITION

MISE DANS UN MEILLEUR ORDRE, ET DIVISÉE 1°. EN DÉTAILS BIOGRAPHIQUES, 2°. EN RÉFLEXIONS DE PRÉVILLE SUR SON ART;

ACCOMPAGNÉE DE NOTES DU NOUVEL ÉDITEUR,

ET PRÉCÉDÉE

D'UNE NOTICE SUR PRÉVILLE.

NOTICE

SUR

PIERRE-LOUIS DUBUS-PRÉVILLE,

POUR SERVIR D'INTRODUCTION A SES MÉMOIRES.

U̅ne grande partie des acteurs célèbres, dont les *Mémoires* forment cette Collection, se sont plus à retracer les divers événemens de leur vie et de leur carrière dramatique, et ce sont leurs portraits peints par eux-mêmes, que nous pouvons, grâce à ce soin, exposer dans notre galerie. Sans doute, quelques uns de ces peintres ne se sont pas piqués d'une fidélité scrupuleuse, et ont pu quelquefois flatter leurs traits. Plus d'une actrice, en écrivant sa biographie, se sera souvenue de la précaution de Mme de Staal (Mlle Delaunay), et se sera bornée à se peindre *en buste;* mais ces écrits n'en ont pas moins un vif intérêt pour le lecteur. Il aime à voir l'amour-propre de l'artiste triompher souvent des efforts que fait l'écrivain pour en contenir les élans ; sa pénétration achève tel récit qu'on n'a point terminé ; sa malignité trouve dans des demi-aveux de quoi suppléer à des réticences. Ajoutons que même, abstrac-

tion faite de cet attrait que nous offre ce genre d'ouvrages, ils en ont un auquel personne n'est insensible, et qu'ils partagent avec tous les Mémoires écrits par les personnages qui en sont les héros. On aime à suivre, dès ses premiers pas, celui qui a été loin dans une carrière quelconque; on s'intéresse à ses progrès; on prend part aux succès, aux revers qu'il nous raconte; on lui sait gré des confidences qu'il nous fait, et des conseils qu'il donne à ceux qui suivent la même route que lui.

Les *Mémoires de Préville* auraient pu présenter, au plus haut degré, ces divers genres d'intérêt. Sans doute, il n'eût pas été un narrateur vulgaire celui qui fut un comédien parfait; il aurait su tour à tour nous attendrir ou nous égayer par ses récits, celui qui, dans la même soirée, faisait couler des larmes et excitait le rire le plus franc. S'il n'ambitionna jamais, comme Baron et quelques autres, le titre d'*homme à bonnes fortunes*, combien d'aventures galantes et curieuses s'étaient au moins passées sous ses yeux! Que d'anecdotes piquantes devaient s'être placées dans ses souvenirs! Parmi ces auteurs fameux qui valurent à la France un second *grand siècle*, du moins en littérature, il avait vu tous ceux qui consacrèrent leurs plumes, ou du moins quelques unes de leurs veilles au théâtre, Voltaire, Gresset, Piron, Marmontel, Laharpe, Saurin, etc.

De combien d'observations fines ou profondes, de mots heureux, de traits brillans recueillis de leur bouche, ne pouvait-il pas enrichir ses Mémoires! Que d'utiles avis enfin pouvait y consigner pour les jeunes débutans, et même pour les comédiens exercés, l'homme qui fut non seulement leur modèle sur la scène, mais un excellent professeur de son art, auquel le Théâtre Français dut plusieurs de ses premiers talens, et particulièrement Dazincourt!

Malheureusement Préville n'a point, à proprement parler, écrit de *Mémoires.* Son zèle soutenu à remplir ses devoirs, et le service actif qu'il fit pendant sa longue carrière théâtrale, ne lui en laissaient pas le temps; plus tard, des événemens qui, en affectant vivement son cœur, influèrent défavorablement sur ses facultés, ne lui auraient pas permis d'occuper ses loisirs de ce travail.

Ce grand acteur en avait néanmoins préparé les matériaux; c'est sur des notes trouvées dans ses papiers, où il se rendait compte des principales circonstances de sa vie, que ces *Mémoires* ont été rédigés; si ce n'est pas lui-même qui s'adresse ici au lecteur, du moins a-t-il servi constamment de guide à son biographe, et tel a été sur ce point le scrupule religieux de ce dernier, qu'il n'a point cru devoir remplir les lacunes que laissaient les notes de

Préville dans le récit des événemens de sa carrière civile et dramatique. En respectant les motifs du narrateur, je suppléerai dans cette *Notice*, autant qu'il me sera possible, aux omissions qu'il a cru devoir s'imposer, certain que le public ne veut rien perdre de ce qu'on a pu recueillir sur le comédien célèbre dont la réputation est encore vivante parmi nous.

Une lettre de Préville, pleine de sens et de véritable philosophie, fait aussi partie de ces *Mémoires*, et doit inspirer de vifs regrets sur la perte de celles qu'il eut sans doute occasion d'adresser à plusieurs écrivains ses contemporains. Cette lettre avait pour but de faire changer de dessein un jeune homme fils d'un magistrat, qui voulait abandonner l'étude des lois, et la perspective que lui offrait sa position dans la société, pour se faire comédien. On ne peut faire parler à la raison un langage plus convenable et plus vrai, et, tout en condamnant le ridicule préjugé, si puissant encore à cette époque, contre les interprètes des Corneille et des Molière, indiquer avec plus de tact les devoirs que l'état social impose à telle ou telle classe, et dont il n'est pas permis de s'affranchir. Mais ce qui fait le principal mérite de cet écrit, c'est la considération, je dirais presque le respect dont Préville s'y montre pénétré pour le talent des bons auteurs dramatiques, auquel

le jeune homme qui lui écrivait avait semblé égaler l'art de l'acteur. C'est le plus grand comédien qu'ait possédé la France qui repousse cette assertion comme un blasphème, et se montre presque indigné d'une opinion dont sa vanité eût trouvé tant de profit à s'accommoder. Quelle leçon pour certains acteurs de nos jours, auxquels on a si souvent fait honneur d'avoir *créé* tel ou tel rôle, qu'ils ont dû se persuader que, dans les ouvrages dramatiques, l'auteur était nécessairement leur inférieur, puisque la *création* leur appartenait !

C'est encore Préville lui-même qu'on lira avec intérêt dans quelques morceaux de discussion sur son art, échappés de sa plume paresseuse. On reconnaîtra son jugement sain, son goût et la finesse de ses aperçus, non seulement dans ceux qui ont la comédie pour objet, mais aussi dans les fragmens qui sont relatifs à la tragédie; et l'on aimera sans doute à comparer ces derniers avec les leçons plus approfondies que contiennent sur ce sujet les *Mémoires de mademoiselle Clairon*.

Jetons maintenant nos regards sur les premières années du *Roscius* de la France. L'antiquité superstitieuse eût pu croire que Thalie avait présidé à sa naissance, puisqu'il vit le jour à deux pas de son temple, et que la salle du Théâtre Français fut le premier objet qui s'offrit à ses yeux. Voyons-y seu-

lement un heureux effet du hasard par lequel la curiosité, si naturelle aux enfans, se porta de bonne heure chez celui-ci sur tout ce qui se rattachait à la profession qu'il devait honorer un jour : on sait quelle est la force de ces impressions primitives ; elles ne font pas précisément naître tel ou tel goût : mais s'il existait un germe, elles le développent ; elles ne produisent pas le talent, mais elles l'éveillent.

Il y a tout lieu de croire que le jeune Dubus (car c'était son nom de famille) ne fit pas d'abord des études bien complètes, puisque nous le trouvons encore à onze ans dans la maison paternelle. Ce défaut d'instruction solide, la vocation dramatique, qui sans doute fermentait déjà dans cette jeune tête, sans qu'elle s'en rendît compte ; enfin l'excessive sévérité d'un père qui, à ce qu'il paraît, portait jusque dans ses relations avec ses enfans, la sécheresse d'esprit produite par les arides détails de ses fonctions d'intendant ; tout contribua sans doute à décider un enfant de onze ans à quitter la maison paternelle. Cette faute, excusée par plus d'une circonstance, et par l'exemple que lui en avaient donné quatre frères, tous plus âgés que lui, fit prendre à sa destinée une direction différente, qui cependant n'était pas encore celle à laquelle la nature l'appelait.

La singulière destinée de cet enfant donnait un religieux pour protecteur au comédien futur. Par

les soins du bon moine et de son frère, Préville reçut, dans une pension modeste, un supplément d'éducation, qui, sans en faire un savant, lui procura du moins les connaissances indispensables. Placé ensuite comme clerc chez un procureur, puis chez un notaire, il fit bientôt éclater des dispositions très opposées aux occupations de ses camarades. Si Crébillon, Collé et plusieurs autres littérateurs, contraints aussi dans leur jeunesse à suivre cette carrière, écrivirent leurs premiers vers sur le papier timbré, Préville, sans doute, s'en servit plus d'une fois pour y tracer des rôles. On verra, dans ces *Mémoires*, comment, malgré les louables efforts du bon notaire, qui prenait à un clerc, si peu utile à son étude, le plus vif intérêt, le jeune Dubus, ne pouvant contenir plus long-temps le penchant qui l'entraînait vers le théâtre, se livra enfin tout-à-fait à cette vocation décidée.

C'est ici l'occasion de faire observer que le préjugé qui subsistait encore dans toute sa force contre toutes les personnes qui montaient sur le théâtre, devait, par une de ses conséquences, procurer en général à notre scène des acteurs d'un mérite peu commun. Un jeune homme pourvu de quelque instruction, et pouvant aspirer à une place honorable ou lucrative, ne se décidait pas facilement à sacrifier cette espérance, à s'attirer le mécontente-

ment de sa famille, le blâme de ses connaissances, l'anathème des personnages rigides par état ou par caractère ; le tout, pour courir les chances hasardeuses du théâtre ; livrer sa destinée aux décisions d'un public souvent plus que sévère, et, à moins de se placer en première ligne par son talent, végéter tristement dans une troupe de province. En effet, trois spectacles seulement étaient alors ouverts dans la capitale, et comme l'art dramatique n'y possédait aucune école, aucun sujet, quelles que fussent ses dispositions, ne pouvait s'y présenter directement. Un noviciat plus ou moins long, dans quelques unes de nos grandes villes, et des succès prononcés dans un *emploi* qui manquât à Paris, pouvaient seuls y faire appeler un acteur, qui, précédé même d'une réputation provinciale, n'obtenait pas toujours les suffrages de ses juges, ou parfois était ajourné à trois ou quatre ans pour un nouvel essai. En supposant même l'admission la plus flatteuse, le sort d'un premier sujet du Théâtre Français, offrait-il encore une perspective très attrayante? Une dépendance complète du pouvoir absolu de MM. les gentilshommes de la chambre, des détentions humiliantes au For-l'Évêque pour des fautes peu graves, des congés rares et accordés seulement aux talens du premier ordre et après de longs services ; des parts d'un rapport assez faible, point de repré-

sentations à bénéfice, et des pensions de retraite qui rarement s'élevaient à plus de 1,000 fr.; tel était à peu près le sort le plus heureux que pût se promettre l'acteur admis à la Comédie Française. Pour triompher de tant d'obstacles, pour surmonter tant de dégoûts, il ne fallait pas moins, sans doute, qu'un de ces penchans invincibles qui ne calculent point les difficultés, parce que le but seul s'offre devant eux, un de ces talens innés qui ne redoutent point les barrières opposées à leur essor, parce qu'ils ont la conscience de leur force, et la certitude de les franchir.

Tel était le jeune Dubus, lorsque prenant, par considération pour sa famille, le nom de Préville, qui devait bientôt faire oublier l'autre, il alla faire ses premières armes dans quelques petites villes de nos provinces. Des succès mérités le firent bientôt arriver à des théâtres plus dignes de lui : Dijon, Strasbourg, Rouen, furent charmés de son jeu plein de verve et de comique, qui cependant n'était pas toujours exempt de charge. Ce défaut était excusable : Préville l'avait vu applaudir chez Poisson par le parterre de la capitale, dont cet acteur était devenu l'idole; la province l'applaudissait chez lui-même. Comment éviter, comment reconnaître même un écueil déguisé ainsi sous les plus riantes apparences? Préville le reconnut cependant, mais il ne dépendit

pas d'abord de lui de choisir une meilleure route : accoutumés à le suivre dans celle-là, les spectateurs ne voulaient point lui permettre d'en adopter une autre; il fallut que de longs succès lui donnassent ce droit, et qu'il se fît peu à peu un public en état d'apprécier ses efforts et sa nouvelle direction.

Il lui fallut renouveler cette louable mais dangereuse tentative, lorsqu'à l'âge de trente-deux ans il obtint enfin le but de ses vœux et le prix de ses travaux, un ordre de début à la Comédie Française. Il venait y remplacer Poisson, qui avait fait aimer au public jusqu'à ses défauts de prononciation, et dont le masque grotesque et la burlesque diction, convenables peut-être dans ses rôles de prédilection, ceux des Crispins, ne laissaient pas même supposer qu'un *comique* pût avoir des avantages extérieurs et une façon de parler plus rapprochée du ton de la société. Heureusement un grand nombre de gens instruits, de connaisseurs, figuraient alors dans les rangs du parterre et dirigeaient l'opinion du reste. Ceux-là avaient bien pu s'aveugler sur des taches que leur cachaient la gaîté vive et franche de Poisson, et le naturel de sa bouffonnerie. Ils pardonnaient facilement à Préville de remplacer cette dernière par la finesse et le mordant de son jeu, d'allier une gaîté non moins vraie à une diction plus

variée. Bientôt un talent si recommandable obtint un triomphe complet; ce débutant fit entièrement oublier son prédécesseur; la cour et la ville qui, à cette époque, cassaient parfois réciproquement les arrêts l'une de l'autre, lui accordèrent également des suffrages auxquels se joignit celui d'un monarque dont le tact et le goût, en pareille matière, pouvaient être vantés sans flatterie, et qui, on doit l'avouer, savait mieux choisir ses comédiens que ses ministres et ses généraux.

Préville était enfin à sa place. De ce moment son talent prit tout son essor, et la Comédie Française ne tarda pas à s'apercevoir qu'elle avait fait une acquisition bien plus précieuse qu'elle n'avait pu le penser d'abord. Dans cet acteur, engagé seulement d'abord pour jouer les *comiques*, elle trouvait en outre un excellent financier, un sujet distingué dans les premiers rôles, un père rempli de noblesse et de sensibilité, et qui après avoir, dans *le Mercure galant* et d'autres ouvrages bouffons, excité la gaîté la plus folle, arrachait des larmes à tous les spectateurs dans les drames de Sedaine, de Diderot et de Beaumarchais. C'est de Préville que l'on pouvait dire, sans exagération, que son théâtre avait en lui une troupe tout entière.

L'acteur qui savait donner sur la scène une expression si vraie aux sentimens de la nature, n'en

était pas moins pénétré dans sa vie domestique. Bon époux et bon père, Préville méritait encore, par sa conduite, les suffrages universels obtenus par ses talens (1). Mademoiselle Madeleine-Angélique-Michelle Drouin, qui suivait aussi la carrière du théâtre, était la compagne aimable qu'il avait associée à son sort. Elle ne le fut pas d'abord à ses succès. Son début à la Comédie Française avait eu lieu la même année que celui de son mari, en 1753; mais il ne fut pas, à beaucoup près, aussi brillant. Méconnaissant le genre de son talent, elle joua d'abord dans la tragédie, et parut très faible dans *Inès de*

(1) Préville joignait à ses autres talens celui de lire parfaitement les ouvrages dramatiques. Le prince de Conti, père de celui qui est mort il y a quelques années en Espagne, aimait beaucoup les spectacles, et faisait souvent jouer la comédie à l'Ile-Adam. Un beau jour, il prit fantaisie à ce prince de s'essayer lui-même dans le genre dramatique. Il fit une comédie, mit Préville dans le secret, et le chargea de la lire à plusieurs des comédiens français réunis à l'Ile-Adam, comme une production d'un jeune homme auquel s'intéressait son altesse, qui était censée assister à la lecture en qualité de protecteur. Préville lit en effet la pièce, et la fait tellement valoir, que le prince à chaque instant est prêt à se trahir, et que déjà les auditeurs l'ont deviné. Enfin arrive une scène où l'habile comédien pousse l'expression à un tel degré, que l'auteur n'y tient plus, se lève et s'écrie : « Ah! « coquin, tu lis ma pièce comme un ange! » Cet incident ne parut pas à l'auditoire un des moins piquans de l'ouvrage.

Castro ; néanmoins la réputation de son époux la protégea, et en 1756 elle fut admise à l'essai. Persistant à méconnaître encore l'emploi qui lui convenait, elle remplit médiocrement, pendant quelques années, les rôles où l'on avait applaudi longtemps mademoiselle Gaussin. L'expérience et sans doute les conseils de son mari l'éclairèrent enfin, elle adopta l'emploi du haut comique; beaucoup de décence, de noblesse et d'intelligence y assurèrent sa réussite, et dès lors elle obtint avec justice une partie de cette faveur publique que Préville avait conquise dès les premiers jours. Sans doute, dans cette communauté de gloire et d'avantages, la part qu'apportait le mari était beaucoup plus forte que celle de la femme, mais c'était déjà beaucoup pour madame Préville de voir son nom honorablement cité près de celui du grand comédien qui en avait fait oublier tant d'autres.

La réunion de leurs appointemens à une époque où tant de beaux talens faisaient prospérer le Théâtre Français, les pensions qu'ils tenaient de la Cour, les gratifications particulières offertes à Préville par des princes sur les théâtres desquels il jouait avec des amateurs distingués (1), procuraient aux deux

(1) C'est principalement le théâtre de M. le duc d'Orléans, grand-père de celui d'aujourd'hui, qui fut souvent embelli

époux une aisance dont ils faisaient le plus noble usage. Ils tenaient une très bonne maison, et rassemblaient fréquemment chez eux des gens de lettres et des artistes estimés. Nul doute que ces conversations ne fussent très utiles, particulièrement aux premiers : on n'a pas un talent aussi profond, aussi varié que celui de Préville, sans avoir ajouté avec succès à tous ses rôles celui d'observateur. Quel homme pouvait mieux indiquer au poète comique un caractère à peindre, un ridicule à esquisser? Qui devait mieux juger de la pointe d'un trait plaisant ou malin, que celui qui les lançait avec tant de verve? Quel juge plus compétent du goût et du naturel que le comédien parfait qui savait si bien les accorder tous deux ? (1)

par le jeu de Préville. Lorsque l'on craignait encore de blesser le *décorum* de la royauté en offrant sur la scène française le *Henri IV* de Collé, il fut représenté sur ce théâtre, et le célèbre acteur ajouta au charme de l'ouvrage en y jouant Michaut. De vieux amateurs se souviennent aussi d'avoir vu représenter à ce spectacle particulier une autre pièce de Collé, un peu *gaie*, mais remplie d'esprit (*la Vérité dans le Vin*), et ils parlent encore avec enthousiasme du jeu de Préville dans le rôle de l'Abbé.

(1) On sait dans quelles limites Préville renfermait les droits et les avantages de ce *naturel*, invoqué à tort et à travers par certains auteurs modernes. *C'est dans la nature*, lui disait un jour l'un d'entre eux pour excuser une phrase des

Aux qualités aimables qui faisaient rechercher sa société, Préville joignait toutes les qualités essentielles. On trouvera dans les *Mémoires* qui suivent cette Notice, plus d'un exemple de son désintéressement, de son exacte probité, de sa délicatesse scrupuleuse, et d'une bonté qui allait quelquefois jusqu'à la bonhomie.

En 1774, il reçut à la fois une nouvelle récompense de ses travaux et une nouvelle preuve de l'estime qu'inspirait son talent. Une école royale de déclamation, fondée à Paris par le ministre de la maison du roi, fut placée sous sa direction. On a beaucoup discuté depuis ce temps sur le degré d'utilité de ces établissemens. Je serais assez porté à croire qu'il dépend surtout du choix des professeurs. Un acteur d'un talent véritable n'est pas toujours un maître habile ; s'il a eu le malheur de se faire un système, il y rapportera toutes ses leçons, et voudra faire de ses élèves autant de prosélytes ; si c'est à force d'art que ses succès ont été obtenus, il voudra faire prendre la même route à ses disciples, et comprimera chez eux toutes les inspirations de la nature. Si, au contraire, cet instinct théâtral

plus triviales. « Eh! morbleu, s'écria Préville avec des expres-
« sions qu'excusait le sujet de la discussion, mon c.. est aussi
« dans la nature, et cependant je ne le montre pas. »

accordé à quelques comédiens, a toujours dirigé son jeu, il se persuadera qu'il faut laisser toute liberté aux élans désordonnés de l'écolier; il négligera de corriger des défauts qu'il appartenait à l'art de réformer.

« Entre ces trois écueils, la route est difficile. »

Mais nul professeur assurément ne pouvait mieux les éviter que Préville, qui, loin d'appliquer un système à son art, s'était occupé sans cesse à y chercher de nouveaux moyens de succès, et qui avait perfectionné par le travail tout ce que la nature avait fait pour lui.

Après trente-trois ans de la carrière théâtrale la plus brillante, Préville, parvenu à sa soixante-cinquième année, éprouvait le besoin de se livrer à un repos partiel, en se bornant désormais aux fonctions de professeur de l'art qu'il avait illustré. Ce motif seul le décida à demander sa retraite ; car il était encore dans toute la force de son talent, et jamais le *solve senescentem* d'Horace, et le conseil de Gilblas à l'archevêque de Grenade, n'avaient eu moins besoin d'être appliqués. Un grand acteur tragique, Brizard, et deux excellentes actrices, madame Préville qui suivait l'exemple de son époux, et mademoiselle Fannier, qui tenait en chef l'emploi des soubrettes, jouèrent le même jour avec lui

pour la dernière fois. La scène de table de *la Partie de chasse de Henri IV* réunissait ces quatre comédiens si justement chéris, si vivement regrettés (1). Ce tableau produisit une émotion qui alla jusqu'aux larmes. L'usage des représentations à bénéfice n'existait point encore; jamais, du moins, acteurs ne recueillirent une plus ample moisson d'applaudissemens et de suffrages. Un autre usage, dont le rétablissement serait à désirer, voulait qu'à la clôture de Pâques un acteur, au nom de toute la troupe, adressât au public une espèce de compte rendu des travaux, des succès, des échecs, des acquisitions et des pertes du Théâtre Français pendant la dernière année dramatique. La tâche de l'orateur était facile cette fois : en déplorant l'absence de quatre talens précieux, et surtout de Préville, il n'était que l'écho du public, empressé de saisir cette occasion pour leur donner de nouveau un éclatant témoignage des sentimens qu'il leur conservait.

Les premiers événemens de la révolution, l'établissement d'un théâtre rival, auquel l'opinion du jour semblait accorder plus de faveur, rendaient assez fâcheuse, vers la fin de 1791, la position du Théâtre Français. Préville consentit à venir à son

(1) Brizard, *Henri IV*; Préville, *Michaut*; madame Préville, *Margot*; mademoiselle Fannier, *Catau*.

secours; il y reparut avec son épouse; et quoique âgé de soixante-dix ans, la foule qui se porta à ces représentations retrouva dans son jeu la même verve, la même force comique; c'était le chant du cygne. Sa mémoire s'était affaiblie; de longs travaux avaient même opéré quelque dérangement dans ses facultés; il s'en aperçut lui-même, et se retira assez à temps pour ne pas compromettre sa gloire. Une seule fois il reparut encore plus tard au milieu de ses camarades, sortis des prisons où les avait renfermés le despotisme anarchique de 1793 : c'était une fête de famille, et sans sa présence, il eût manqué quelque chose à ce jour.

Cette triste et funèbre époque avait influé sur ses organes fatigués, malgré les soins attentifs d'une fille chérie chez laquelle il s'était retiré à Beauvais en 1792. Un nouvel hommage à ses talens vint le chercher dans cette retraite, lors de la première formation de l'Institut national dont il fut nommé membre associé; mais peu de temps après, une perte bien cruelle attrista la fin de sa carrière : madame Préville mourut en 1798; il lui survécut peu, et deux ans après ce grand comédien n'était plus. Un monument fut élevé à sa mémoire par M. le préfet de l'Oise, et la France entière a applaudi à ce juste tribut d'estime et de regrets.

Il me reste à parler des *Mémoires de Préville*,

publiés en 1812, et des améliorations qui y ont été apportées dans cette nouvelle édition.

Les *Mémoires de Préville* parurent sans nom d'auteur, et portant seulement les initiales K. S. L'écrivain qui les avait rédigés révélait par là son secret en partie, car c'était M. Cahaisse, auteur des *Mémoires de Dazincourt* et de divers ouvrages qui ont été assez recherchés, entre autres, de *l'Histoire d'un Perroquet*, publiée sous le gouvernement impérial, et dans laquelle on voulut voir alors plus d'une allusion maligne.

On trouve dans les *Mémoires de Préville* de l'intérêt, des anecdotes curieuses et piquantes; mais trop souvent le héros disparaissait au milieu de récits qui lui étaient étrangers, et cette nécessité de *faire volume*, imposée aux auteurs par les libraires, avait contraint le biographe à des digressions que j'ai dû faire disparaître pour être plus fidèle au titre de l'ouvrage, et montrer sans interruption Préville au lecteur.

Ces suppressions indispensables seront avantageusement compensées par des détails fort curieux sur la jeunesse de Préville, qui étaient en la possession de M. Cahaisse, mais que des circonstances particulières ne lui permirent pas de publier à cette époque. Il est juste au moins que le lecteur sache aujourd'hui que c'est à cet homme de lettres qu'il en est redevable.

Enfin, dans l'arrangement un peu précipité de ses matériaux, le premier éditeur ne s'était pas astreint à un ordre bien régulier; les détails biographiques, et les réflexions de Préville sur son art, étaient souvent entremêlés. J'ai eu soin de faire de chacun de ces objets une partie distincte et séparée. Heureux si j'ai pu contribuer ainsi, par mes efforts, à conserver le souvenir et tout ce qui nous reste de l'homme qui fut l'honneur de la scène française par son caractère, sa conduite et ses talens !

<div style="text-align:right">Ourry.</div>

AVANT-PROPOS

DE LA PREMIÈRE ÉDITION.

Quand Préville n'aurait été qu'un grand comédien et le plus célèbre professeur dans l'art de la déclamation, il aurait, sous ces deux rapports, des droits à l'intérêt qu'inspire l'homme distingué pas ses talens; mais il en a de plus à l'estime générale qu'il mérita par la pureté de ses mœurs, et par la réunion de toutes les qualités sociales. Citoyen vertueux, bon mari, bon père, bon ami, voilà ce qu'il fut dans le cours d'une vie passée dans un état où les passions, de quelque genre qu'elles soient, trouvent un aliment continuel.

Quoiqu'il méritât à tant de titres que son nom fût placé au nombre de ceux qu'on aime à se rappeler, nul écrivain n'a encore semé des fleurs sur sa mémoire. Je dois donc me féliciter d'être le premier qui rend un hommage public à ce Roscius de la scène française.

Que le lecteur me permette un léger éclaircissement sur les *Mémoires* qu'on va lire.

Les matériaux qui les composent m'ont été remis par la personne *que ses droits en rendaient seule dépositaire;* à ce titre, ils doivent capter la confiance des lecteurs. En les recevant pour les mettre en œuvre, j'ai plus consulté mon zèle que mon talent; je savais que cette tâche appartenait au génie; mais je me suis dit : le cachet de Préville, sur tout ce qui concernait l'art qu'il professait, fera bien oublier à la critique ce qui appartient à l'éditeur : les yeux se fixeront sur le tableau et n'apercevront point la bordure.

MÉMOIRES

DE

P. L. DUBUS-PRÉVILLE.

PREMIÈRE PARTIE.

DÉTAILS BIOGRAPHIQUES.

Le peintre se survit dans ses tableaux, l'homme de lettres dans ses œuvres, le musicien dans ses savantes compositions, l'artiste dans les modèles qu'il laisse de ses heureuses imitations ; mais le comédien, quelque célèbre qu'il ait été, s'il n'a que ce seul titre, ne transmet à la postérité d'autre souvenir que son nom, auquel les acteurs qui lui ont succédé rattachent quelquefois la tradition de son jeu. On ne sait rien de lui, sinon qu'il a existé et qu'il a fait les délices de la scène à l'époque où il vivait ; son souvenir laisse un vide dans nos idées ; car comment juger de la sublimité d'un

talent qui n'est plus? Tels ont été Lekain, Bellecour, Molé, etc. Il ne nous reste aucune trace connue sur laquelle on puisse les suivre pour les apprécier. Il n'en serait pas de même si, après avoir assuré leur réputation sur la scène, ils avaient publié les réflexions que l'étude approfondie de leur art a dû leur suggérer : c'eût été un bel héritage à laisser à leurs successeurs.

Préville avait-il senti cette vérité? ou le seul désir d'instruire ceux qui se proposaient de débuter dans une carrière qu'il a si glorieusement parcourue, l'avait-il engagé à rassembler, en notes détaillées, ses judicieuses observations sur un art qu'il professa avec honneur et dont il semblait être le créateur, quand il en développait, en action, les ressorts les plus cachés?

Avant de mettre sous les yeux du lecteur ces observations, montrons Préville dans quelques unes des situations de sa vie privée, et prenons-le au sortir de l'enfance; tout se lie dans la vie d'un homme que la nature destine à tenir le premier rang dans l'état dont il doit un jour faire choix.

Pierre-Louis Dubus, qui plus tard prit le

nom de Préville, naquit à Paris le 17 novembre 1721, rue des Mauvais-Garçons, dans une maison située derrière la salle du Théâtre Français (1). Le jeune Dubus avait sans doute

(1) Il existe une grave erreur dans la première édition de ces *Mémoires*. Voici ce qu'on y lit à cet endroit : « Une observation assez singulière, c'est que « mademoiselle Clairon eut de commun avec Préville « *d'être née dans ce même voisinage.* Les fenêtres de « la maison de sa mère étaient situées de manière « qu'elles plongeaient la vue dans les loges destinées « aux actrices pour s'y habiller. »
La province à laquelle nous devons Talma et mademoiselle Duchesnois, les deux plus beaux talens tragiques de l'époque actuelle, avait droit de réclamer contre ce passage, car il est constant qu'elle fut également la patrie de mademoiselle Clairon, née à Saint-Wanon de Condé, près Condé en Flandre, département du Nord (*). A la vérité, cette actrice célèbre fut très jeune encore amenée à Paris par sa mère; mais ce ne fut qu'à onze ans qu'un changement de domicile transporta le sien, non comme on vient de le lire, devant les loges où s'habillaient les actrices de la Comédie Française, mais devant l'appartement de la fameuse soubrette de ce théâtre, mademoiselle Dangeville. Le bruit de ses succès, les grâces que la

(*) Voyez ses *Mémoires*, formant la première livraison de cette *Collection*, page 8.

emporté avec lui, dans l'abbaye Saint-Antoine où il fut élevé, les premières impressions qui avaient dû frapper son enfance et lui faire préférer à toute autre la carrière qu'il parcourut depuis avec tant de succès.

Son père, intendant de la princesse de Bourbon, abbesse du Petit-Saint-Antoine, homme d'une probité intacte, était resté veuf, à l'âge de quarante ans, et n'avait pour élever sa famille composée de cinq garçons (1), que les émolumens de sa place. Il aurait rougi d'employer, comme beaucoup de ses confrères, des moyens peu délicats pour les augmenter. Un travail assidu et de très faibles ressources influaient sans doute sur son caractère, et lui donnaient une âpreté repoussante. Ses enfans se ressentaient encore plus que les autres de son excessive sévérité, et tous les cinq

jeune Clairon lui voyait déployer en prenant ses leçons de danse et en répétant ses rôles, influèrent puissamment sur la vocation dramatique de la future tragédienne, de même que le voisinage du Théâtre Français sur celle de Préville; mais c'est là que se borne la similitude.

(1) On lui donnait *neuf* enfans dans la première édition; c'était une inexactitude.

avaient à peine atteint l'âge de l'adolescence, quand d'un commun accord ils prirent le parti d'abandonner la maison paternelle. (1)

Le jardin du Luxembourg avait d'abord été le lieu de leur retraite : n'être plus gourmandés par leur père, et jouir de leur liberté, fut dans le premier moment une sorte de bonheur

(1) Ces curieux et piquans détails, quoique parfaitement conformes aux notes de la main de Préville, ne faisaient point partie de la première édition de ces *Mémoires*. Des motifs respectables et de justes égards pour la personne à laquelle il avait dû ses matériaux les plus importans, avaient déterminé l'éditeur à supprimer cette intéressante partie des aventures de son héros. Les mêmes considérations n'existent point pour le nouvel éditeur. Comment d'ailleurs pourrait-il se faire scrupule de consigner ici le récit d'une faute de l'enfance de Préville, excusée par plus d'une circonstance de sa position? Cet homme estimable ne rougissait pas d'avouer lui-même une erreur à laquelle, comme on va le voir, il dut plus tard le bonheur de témoigner toute sa reconnaissance à celui qui, en lui tendant une main généreuse, avait empêché son imprudence d'avoir des suites funestes.

On verra aussi par ces détails que Geoffroi et plusieurs autres biographes ont prétendu à tort que Préville avait quelque temps servi des maçons comme manœuvre, en province.

pour ces enfans. Obligés à la nuit de choisir une autre retraite, ils allèrent se réfugier dans les marais qui bordaient alors le Luxembourg; mais ressentant à leur réveil les atteintes d'une faim dévorante sur laquelle ils s'étaient endormis, ils commencèrent à regretter une liberté qui ne pouvait s'accommoder avec les besoins de leur estomac, et le résultat de leurs petites réflexions fut qu'il valait encore mieux être grondé tout le jour que de mourir d'inanition. En conséquence, il fut question de savoir lequel des cinq rentrerait le premier à la maison, et demanderait la grâce des autres.

« Ce ne sera pas moi, dit Préville, car je me sens le courage de travailler, et sans doute je gagnerai assez pour pouvoir me nourrir. »

De ces cinq enfans, Préville était le plus jeune : il n'avait alors que douze ans; mais comme il venait de le dire, il avait déjà le courage du travail, et s'en reposait sur le hasard pour lui en procurer.

Les adieux de ses frères qui regagnaient le toit paternel, auraient été plus touchans, portent les notes de Préville, si la faim qu'ils éprouvaient n'avait pas affaibli en eux les sentimens d'amitié fraternelle. Ces petits fugi-

tifs se séparèrent donc sans trop de douleur. (1)

Préville resté seul, rentra dans le jardin du Luxembourg, le traversa machinalement, et gagnant la porte de ce jardin qui donne dans la rue d'Enfer, il se trouva près du couvent des Chartreux. Des maçons occupés à élever un petit bâtiment dans l'intérieur du couvent en sortaient : c'était l'heure de leur déjeuner. Il les accosta, et d'un air riant leur offrit ses services. C'est dans la classe peu aisée qu'il faut toujours chercher le désir d'être utile à son semblable : la demande que faisait Préville à ces bons Auvergnats indiquait un besoin pressant ; on commença par partager avec lui un repas frugal, et, comme pour être enrôlé en qualité de manœuvre il ne faut que de la

(1) Deux de ces enfans suivirent aussi la carrière du théâtre. L'un d'eux, Hyacinthe Dubus, fut un des meilleurs danseurs de l'Opéra de ce temps ; l'autre, qui prit le nom de *Champville*, s'enrôla, comme son cadet, sous les bannières de Thalie, mais resta bien loin de la renommée de son frère. Cependant il contribuait à procurer un grand plaisir aux amis du comique franc et vrai de Regnard, quand Préville et lui jouaient *les Ménechmes* à la cour ; car leur extrême ressemblance produisait une parfaite illusion.

bonne volonté, le repas terminé, on le mit en possession de l'auge et du mortier. Dès la première leçon il s'acquitta de sa besogne d'une manière satisfaisante.

Il y a avait à peu près quinze jours qu'il était apprenti maçon, et certes, ce n'était pas en dépit du précepte de Boileau, quand dom Népomucène, procureur du couvent, qui venait de temps à autre examiner les progrès de la bâtisse, aperçut Préville. Il lui fut facile de lire dans la physionomie de ce jeune enfant, qu'il faisait un métier pour lequel il n'était pas élevé. Il l'appela, lui fit quelques questions auxquelles Préville répondit avec franchise, et bientôt il vit qu'il ne s'était pas trompé dans ses conjectures. Ce bon religieux lui représenta le tort que lui et ses frères avaient eu de fuir la maison paternelle; mais au moins, lui dit-il, ils ont réparé le leur presque au même instant, et vous, vous persistez dans la faute que vous avez commise. Il faut, mon cher enfant, retourner chez votre père, qui doit être dans une inquiétude mortelle sur votre compte. — Tout ce que vous m'ordonnerez, lui répondit Préville, je le ferai, excepté de rentrer chez mon père.

Pendant plusieurs jours dom Népomucène employa tous les moyens de persuasion qui pouvaient être à la portée d'un enfant, pour convaincre Préville de l'indispensable nécessité où il était de suivre l'exemple que ses frères lui avaient donné, et d'aller se jeter aux pieds de son père pour en obtenir le pardon de ses torts. Remontrances inutiles !

Ce n'était pas cependant par entêtement que Préville se refusait à suivre les conseils de ce bon cénobite, c'était par une suite de ses réflexions. Il voyait dans l'indifférence et la sévérité que son père avait toujours eues pour lui et pour ses frères de nouveaux sujets de chagrin. Son caractère naturellement gai ne pouvait se familiariser avec cette idée : c'est un joug qu'il se sentait incapable de porter, non par esprit d'indépendance, mais parce que son organisation lui rendait la chose impossible.

Dom Népomucène, quoique relégué au fond d'un cloître, connaissait le cœur humain, et ne se méprit pas sur les motifs de l'obstination d'un enfant qui lui inspirait un tel intérêt, qu'il avait chargé son propre frère de lui donner asile jusqu'au moment où l'on aurait

ménagé sa rentrée chez son père; il se borna à instruire d'abord ce dernier du lieu de la retraite de son fils.

La réponse de ce père fut qu'on pouvait en disposer comme on l'entendrait; mais que sa maison lui était fermée pour la vie, puisqu'il n'avait pas suivi l'exemple de ses frères en se rendant à son devoir sans autres réflexions.

L'inflexibilité de cette réponse ne surprit pas plus dom Népomucène que son frère; ce fut pour eux un nouveau motif de s'intéresser en faveur du jeune Dubus.

M. de Vaumorin, frère de dom Népomucène, studieux par goût, indépendant par caractère, simple dans ses goûts, content de la médiocrité de sa fortune qui suffisait à sa manière de vivre, possesseur d'une petite collection de livres bien choisis, trouvait son bonheur dans leur lecture : c'était son passe-temps le plus agréable. Bientôt la société du jeune élève qui était resté confié à ses soins ajouta à son bonheur. S'il remplit auprès de lui les devoirs d'un père, de son côté l'autre remplit ceux d'un enfant reconnaissant.

Dans la maison paternelle on s'était borné à lui faire apprendre à lire, tant bien que mal.

M. de Vaumorin joignit aux leçons qu'il lui donna celles de la grammaire française; puis il l'envoya comme externe dans une pension située à l'Estrapade. S'il n'y fit pas de grands progrès dans la langue latine, il se perfectionna au moins dans la sienne, et cultiva sa mémoire de manière à la rendre imperturbable. On eût dit qu'il prévoyait dès lors l'utilité dont elle lui serait dans l'état auquel il devait se dévouer.

Il entrait dans sa dix-septième année, et M. de Vaumorin, qui s'était en quelque sorte rendu étranger à la société, crut devoir inspirer à son protégé d'autres principes que ceux qui faisaient son bonheur. Il est vrai que le faible revenu dont il jouissait l'ayant mis au-dessus du besoin, lui avait ôté toute idée d'ambition : le peu qu'il possédait lui avait toujours suffi; mais il n'en reconnaissait pas moins l'engagement que nous contractons tous en naissant : celui de se rendre utile à la société, en faisant tourner à l'avantage commun les talens que nous pouvons acquérir.

Il fut donc décidé entre les deux frères qu'on placerait Préville chez un procureur, et que s'il montrait quelque disposition pour l'étude

des lois, on chercherait le moyen de le pousser dans le barreau. Peu de jours après cette décision il entra chez M. Bidault, procureur au Châtelet. Il s'y trouvait à peine depuis trois mois, que déjà il était dégoûté de ce travail; et de l'étude du procureur il passa dans celle d'un notaire (M. Macquer).

Mais la nature nous a donné des dispositions diverses, et celles de Préville ne l'appelaient pas à devenir homme de loi. Copier des actes, faire des procurations, ne lui convenait pas plus qu'il ne lui avait convenu de grossoyer des demandes en indemnités; cependant il se soumettait à ce travail si rebutant pour lui, par reconnaissance pour M. de Vaumorin. La mort prématurée de ce généreux protecteur le laissa sans autre appui que dom Népomucène; car son père, quelques moyens qu'on eût employé pour le ramener à des sentimens plus favorables, était resté constamment inflexible, et ne voulait pas en entendre parler.

La retraite dans laquelle vivait dom Népomucène ne lui permettait pas de surveiller exactement son jeune protégé : ainsi la mort de M. de Vaumorin l'aurait livré à lui-même, s'il n'avait pas trouvé dans M. Macquer, dont

il avait gagné la bienveillance, un nouvel appui. Sage et laborieux, il remplissait ses devoirs avec exactitude; mais un dégoût dont il n'était pas le maître accompagnait son travail.

Pendant les deux dernières années qu'il avait passées chez M. de Vaumorin, il avait obtenu la permission d'aller quelquefois à la Comédie Française, et lorsqu'il en revenait il lui répétait mot pour mot les rôles que jouait alors *Poisson*; mais d'un ton si plaisant et si vrai, que, craignant qu'il ne prît du goût pour cette carrière, son protecteur, après lui avoir fait de l'état de comédien le tableau le plus repoussant, avait fini par lui défendre d'aller au spectacle. Préville, soumis aux volontés de son second père, n'osait pas les transgresser, même plus d'un an après l'avoir perdu; et lorsque l'occasion se présentait d'aller dans les environs du Théâtre Français, il faisait un long détour pour éviter de passer devant la porte du spectacle. Un jour enfin, sollicité, pressé par ses jeunes confrères, et craignant de se rendre ridicule à leurs yeux, il les accompagna à une représentation du *Légataire*; et le lendemain, dans un moment d'interruption du travail, il leur répéta le rôle du Crispin de cette

pièce, de manière à leur faire croire que c'était encore Poisson qu'ils entendaient.

Le soir, au souper, les clercs s'entretinrent du plaisir que leur avait procuré Préville en leur débitant ce rôle. M. Macquer, plus grave par état qu'il ne l'était par caractère, voulut en juger par lui-même; il l'engagea à le répéter, et lorsqu'il l'eut fini : « Mon cher Dubus, « lui dit-il, vous ne serez jamais notaire; j'en « suis fâché pour vous, car Thalie et la for- « tune sont deux divinités qui ne s'accordent « pas. » (1)

Cette réflexion de M. Macquer effraya si peu le jeune homme, que dès ce moment il profita de tous ses instans de liberté, non seulement pour aller au Théâtre Français, mais pour apprendre les rôles de l'emploi de Poisson. Six mois après il quitta l'étude du notaire, sans communiquer son projet à personne, excepté à M. Macquer, qu'il remercia des bontés qu'il avait eues pour lui. Vainement ce notaire, qui prenait un véritable intérêt à lui, employa tous les moyens pour le détourner d'un projet

(1) A quelques exceptions près, la maxime est encore aussi vraie aujourd'hui.

qu'il se repentirait bientôt, lui disait-il, d'avoir mis à exécution : rien ne put déterminer Dubus à y renoncer. Jeune, on méconnaît la route qui conduit à la fortune, pour suivre celle qu'indique un goût dominant. Préville fut le plus célèbre des comédiens : en suivant les conseils de M. Macquer il eût peut-être été le plus médiocre des notaires.

Sûr de ses moyens, quoiqu'il n'eût fait qu'une étude peu suivie des modèles existant alors sur la scène française, Dubus, adoptant le nom de Préville, que nous lui conserverons désormais, alla débuter dans quelques villes ignorées, et ses premiers essais furent marqués par des succès frappans. Bientôt sa réputation s'étendit au loin. Les directeurs des principales villes de France, telles que Strasbourg, Dijon, Rouen, etc. (1) se le disputèrent à l'envi; tous

(1) Dans le temps où le public de Rouen comblait Préville de ses faveurs, cet acteur avait remarqué un petit bossu fort assidu au spectacle, et toujours placé dans la même loge. Son geste habituel lui parut bizarre : la main droite appuyée sur la gauche, il ne cessait de donner, avec l'index, des signes très réitérés d'improbation lorsque Préville était sur la scène. Ce censeur sévère inquiéta le comédien ; il voulut le con-

eurent le bonheur de posséder quelque temps ce jeune acteur qui donnait de si grandes espérances. Mais la province est souvent une école dangereuse pour un débutant. Le nombre des vrais connaisseurs n'y est jamais en raison de la multitude des spectateurs, et la multitude aime dans les valets (c'était l'em-

naître. Un jour le petit bossu se trouvait sur le théâtre, après le spectacle : il accablait de complimens tous ceux qui venaient de jouer, excepté Préville. — Et moi, monsieur? lui dit celui-ci. « Quant à vous, répondit l'Aristarque, vous avez d'heureuses dispositions ; mais vous ne ferez jamais rien ; voulez-vous de plus grands détails ? venez demain déjeuner avec moi ». Préville ne manqua pas au rendez-vous ; la conversation fut longue ; il sortit convaincu et bien déterminé à changer son jeu. La première fois qu'il reparut, le public fut étonné, mais resta froid ; tandis que le petit bossu, jouissant de son triomphe, applaudissait seul dans la loge, avec de grands éclats de joie. Préville, plus mortifié dans ce moment de la froideur du public que flatté des applaudissemens du petit bossu, reprit son ancienne manière qui tenait plus à la farce qu'à la bonne comédie, et le public de crier *bravo!* Mais, sans cesse occupé de son art, il avoua que dans le reste de sa vie théâtrale, il avait souvent réfléchi sur les avis du bossu, en avait profité, et s'en était bien trouvé.

ploi que Préville remplissait) les tableaux chargés qui excitent le rire.

Quoiqu'il se trouvât forcé d'accorder quelque chose au mauvais goût, il n'en mérita pas moins, dès lors, la réputation d'être regardé comme le premier comique de la province. Monnet, directeur de l'Opéra-Comique, venait de faire une réforme considérable dans son spectacle, et, pour le fonder d'une manière solide, il employait tous les moyens propres à attirer près de lui les meilleurs acteurs. « On m'avait,
« dit-il, indiqué comme la meilleure troupe
« de la province celle du sieur Duchemin à
« Rouen, où était le sieur Préville, qui rem-
« plissait déjà avec distinction les rôles de va-
« let : j'en voulus juger par moi-même, et
« j'allai à Rouen. Les talens, l'esprit, le natu-
« rel et la gaîté de cet acteur firent une si
« grande impression sur moi, que je n'étais plus
« occupé que de la manière dont je m'y pren-
« drais pour l'attacher à mon spectacle. Je le
« laissai le maître de fixer ses appointemens,
« et de faire tout ce qui pourrait lui être agréa-
« ble dans l'emploi qu'il occuperait. Aussi flatté
« de ces avantages que du désir d'être à Paris,
« il s'engagea pour la Foire Saint-Laurent. »

Il était assez naturel que ce jeune acteur eût l'ambition de se faire connaître dans la capitale ; mais le premier théâtre de la nation était le seul qui pût convenir à son talent, et les circonstances s'opposant alors au dessein qu'il avait eu d'y débuter, dès qu'il eut rempli le court engagement qu'il avait contracté avec Monnet, il prit la direction du théâtre de Lyon.

C'est dans cette ville polie, où le goût pour les arts est presque aussi universellement cultivé qu'à Paris, que Préville se perfectionna. C'est là qu'il apprit que l'homme chargé de donner, pour ainsi dire, une nouvelle vie aux chefs-d'œuvre des grands maîtres de l'art dramatique, doit s'identifier avec eux, et ne point sacrifier l'esprit du rôle au désir de faire rire la multitude en substituant à la gaîté franche et naturelle celle de la folie. De ce moment, peintre fidèle de la nature, il ne s'écarta plus de la vérité et fut cité comme le modèle parfait des valets de la comédie. Chéri des Lyonnais comme il l'avait été des habitans de Dijon, Strasbourg, Rouen etc. rien ne manquait à sa gloire, mais il manquait à celle de la scène française.

Poisson venait de mourir; il était question de le remplacer. La province offrait quelques bons comiques, et quoi qu'on ait pu dire du talent de Poisson, il était peut-être plus difficile à remplacer que s'il eût été acteur sans défauts. La cour et Paris étaient habitués à son jeu grotesque, mais vrai; on l'était même à un certain bredouillement qui semblait faire partie de son jeu, et qui effectivement le rendait quelquefois très bouffon. Enfin on jeta les yeux sur Préville : un ordre de début lui fut expédié; il parut sur la scène le 20 septembre 1753, dans le rôle de Crispin du *Légataire*.

Dans ces beaux jours du Théâtre Français un début était une époque; tous les amateurs ne manquaient pas de s'y rendre, et le débutant, après la représentation, était jugé, dans le café *Procope*, presque sans appel. Dispositions, nullité, moyens ingrats, talent formé, tout y était analysé, classé. Préville parut : le public, comme je l'ai dit, habitué au jeu et au masque de Poisson, fut surpris de la tournure élégante, de la grâce et de l'aisance du nouvel acteur. Ce n'était rien de ce qu'on supposait nécessaire pour remplir un rôle de comique;

et déjà quelques *brouhaha* se faisaient entendre. Préville parle : on l'écoute avec l'intention de le trouver en tout hors de son rôle; mais bientôt il force l'auditoire à applaudir à la vérité de son jeu; et la critique, honteuse de s'être montrée plus qu'injuste, répara ce tort de la sotte prévention, en mêlant ses applaudissemens à ceux de la multitude.

Ses débuts furent suivis du même succès. Ce fut surtout dans *le Mercure galant* (1), pièce presque oubliée, et qu'il remit au théâtre, qu'il donna des preuves de la sublimité de son talent : il y remplissait six rôles différens : aucune pièce nouvelle n'attira autant de monde. On voulut la voir à la cour, où elle

(1) A une époque plus reculée on représentait *le Mercure galant* devant la cour sur le théâtre de Fontainebleau. Préville venait de s'habiller pour jouer La Rissole. Un factionnaire le voyant en uniforme, la pipe à la bouche, et s'exerçant dans la coulisse à prendre l'attitude d'un homme ivre, s'obstinait à l'empêcher d'entrer sur le théâtre. «Camarade, lui disait-il, « vous me ferez mettre au cachot. » L'acteur lui échappe, entre sur la scène, et y reçoit les plus vifs applaudissemens, à la grande stupéfaction du factionnaire.

eut aussi plusieurs représentations. Louis xv les honora toutes de sa présence, et, le 20 octobre, à la sortie d'une de ces représentations, il dit au maréchal de Richelieu, premier gentilhomme de la chambre en exercice : « Je reçois Préville au nombre de mes comédiens ; allez le lui annoncer. » Le maréchal vint porter cette agréable nouvelle au comédien qui, enivré de la gloire d'avoir contribué aux plaisirs de son roi de manière à en être particulièrement remarqué, l'était aussi de celle d'être attaché pour jamais au premier théâtre de l'univers.

Le nouvel acteur eut bientôt fait oublier Poisson. Son jeu fin, spirituel et surtout naturel, fixa d'abord l'attention publique, et força le spectateur à convenir que les rôles à livrée et les Crispins, jusqu'alors défigurés par la charge, ramenés à ce qu'ils devaient être, égayaient l'esprit sans distraire l'attention qu'on doit aux premiers rôles d'une pièce.

On est acteur, mais on n'est pas comédien. Si Préville fût mort dix ans après son entrée à la Comédie Française, il eût emporté avec lui la réputation d'un excellent acteur. A cette époque cette portion de gloire lui parut insuf-

fisante; il voulut mériter le titre de comédien, et il le mérita, mais à force d'études, car la nature ne crée pas plusieurs hommes dans un seul. Elle lui avait donné toute la gaîté, toute la finesse, toute la vivacité, qui constituent un bon valet de comédie. Entre cet emploi et ceux dits à manteau, financiers, tuteurs ou amans, il n'existe aucun rapport dans la manière de jouer. Chacun de ceux-ci a ses nuances particulières; l'homme intelligent les conçoit toutes, il peut même les indiquer à de jeunes élèves; mais remplir tous les rôles avec le plus grand talent, voilà le sublime de l'art, voilà ce qui distingue le véritable comédien de l'acteur. Turcaret, le baron de Hartley dans *Eugénie*, le médecin du *Cercle* (1), le marquis du *Legs*, celui de

(1) Préville, chargé de représenter le médecin du *Cercle*, et pensant que Poinsinet avait voulu peindre M. Lorry, médecin fort instruit, mais qui avait tous les ridicules des petits-maîtres, résolut de prendre la nature sur le fait, en jouant un rôle composé par lui-même. Il envoya chercher le docteur, comme ayant besoin de ses secours, et joua si bien le malade, que M. Lorry en fut complétement dupe. A chaque question de celui-ci, Préville répondait de manière

la Gageure imprévue, le Bourru bienfaisant, Antoine dans *le Philosophe sans le savoir*, Freeport dans *l'Écossaise* (1), et mille autres rôles tout aussi éloignés de celui de premier comique (emploi que Préville tenait à la comédie), furent les monumens de sa gloire, et lui méritèrent en France la juste distinction dont Garrick jouissait en Angleterre, je veux dire d'être placé sur la ligne de *Roscius*. Savoir tour à tour arracher le rire à l'homme le plus

qu'il était impossible de ne pas ajouter foi à la longue énumération des maux qu'il disait souffrir, et de cette énumération naissaient les réflexions du médecin, qu'il retint assez long-temps auprès de lui pour saisir tous ses ridicules.

On ne se méprit point à la première représentation du *Cercle* sur le personnage que Préville avait pris pour modèle. (*Note de la première édition.*)

(1) Lorsque Préville fut chargé de ce rôle, son tact et son goût naturel lui firent sentir quelques défauts, quelques inconvenances qui avaient échappé à l'auteur, et il ne craignit point de blesser l'amour-propre du patriarche de Ferney en lui adressant le résultat de ses réflexions à ce sujet. Sa confiance ne fut point trompée : Voltaire, loin d'être blessé de cette démarche, adopta les utiles observations de Préville, que justifia complétement le succès.

sérieux, et des larmes à l'être le plus insensible; se montrer sous les dehors d'une bonhomie qui était effectivement la base de son caractère, et bientôt sous ceux d'une fatuité mignarde qui paraissait tenir encore plus au caractère de l'acteur qu'à l'esprit de son rôle; puis amoureux et timide au point d'inquiéter le spectateur et de lui faire craindre qu'il n'échouât dans ses projets; vrai dans tout, même dans l'ivresse, au point de tromper un homme qui devait s'y connaître; plaisant dans les valets, sans bouffonnerie; plein de grâce et de finesse dans tous ses rôles; enfin, véritable protée, Préville sut prendre toutes les formes.

Dans quelque circonstance qu'on le suive, partout on le trouve supérieur au commun des hommes, d'une probité intacte, délicat sur ses liaisons, modeste dans sa vie privée, aimable et spirituel dans sa société, ami tendre et sensible, conteur agréable, acteur sublime, et surtout exempt de ce vice honteux qu'on trouve chez trop de comédiens, la jalousie (1), personne ne rendit justice plus que

(1) Mademoiselle Clairon l'en accuse à son égard;

lui aux talens de ses camarades, personne n'encouragea avec plus de plaisir le débutant timide en qui il reconnaissait l'amour de l'art (1). Que de comédiens il a formés! combien lui ont eu l'obligation de leurs talens ou de les avoir préservés de ces défauts dont on ne se corrige jamais quand on en a contracté l'habitude! et combien ont ajouté la sottise à l'ingratitude, en ne s'honorant pas de devoir à ses leçons ce qu'ils valaient! J'en excepte Dazincourt, qui se montra toujours reconnaissant, même lorsqu'il pouvait s'en dispenser : car c'est plutôt en profitant de la science du jeu de Préville qu'en recevant ses leçons, qu'il parvint à se défaire d'une habitude contractée dans la province : c'était de se livrer à la charge; ce qui fut un sujet de critique lors de ses premiers débuts à Paris.

Étranger à toutes les intrigues de coulisses

mais mademoiselle Clairon est souvent passionnée et quelquefois injuste. (*Voy*. la Notice en tête de ce vol.)

(1) L'acteur célèbre qui fut aussi un modèle dans un genre différent, Lekain ne se plaisait pas également à communiquer ses réflexions sur son art. Peu d'acteurs ont reçu de lui des conseils qui leur eussent été bien précieux.

il s'en était garanti jusqu'à l'époque où Beaumarchais, qui avait abandonné à la Comédie les deux premières pièces qu'il avait composées, demanda, après trente-deux représentations du *Barbier de Séville* (1) (en 1775), compte du

(1) Cette pièce, primitivement destinée au théâtre de l'Opéra-Comique, était ornée de couplets sur des airs espagnols et sur des airs italiens. L'auteur lut cette pièce aux comédiens dits Italiens : elle fut refusée.

Le soir, l'auteur soupait chez une femme de beaucoup d'esprit avec Marmontel, Sedaine, Rulhières, Champfort, etc. Il leur annonça que sa pièce qu'ils connaissaient d'après les lectures qu'il en avait faites dans différentes sociétés, avait été refusée au théâtre des *Chansons*. On l'en félicita, en l'assurant que les comédiens français ne seraient pas assez dépourvus de sens pour imiter messieurs du Théâtre Italien, et qu'il n'y aurait que les couplets de perdus. L'événement a prouvé qu'on avait raison.

La cause du refus de messieurs du Théâtre Italien était une énigme pour tout le monde : on en chercha le mot, et on le trouva. Clairval, un des principaux acteurs de ce théâtre, avant de monter sur la scène, avait, comme Figaro, long-temps vécu du mince revenu de son rasoir, et son amour-propre aurait eu trop à souffrir de remplir un rôle qui pouvait rappeler son premier métier ; faiblesse impardonnable, surtout dans un homme doué, comme lui, du plus

produit de cette pièce, et réclama ses droits d'auteur.

Cette demande, à laquelle les comédiens ne s'attendaient pas, leur causa un peu d'inquiétude. Ils s'étaient imaginé que Beaumarchais en agirait avec eux comme il avait fait pour ses pièces précédentes, c'est-à-dire qu'il leur en abandonnerait les recettes entières, sans

rare talent, et qui réunissait au don de plaire l'estime générale qu'il devait à ses qualités personnelles. M. le duc de Nivernois, le plus spirituel et le plus aimable seigneur de la cour de Louis XV, en faisait un cas particulier. Clairval était admis dans sa société intime. Ce n'était pas l'acteur qu'il recherchait, c'était l'homme. (*Note de la première édition.*)

Les acteurs de la Comédie Italienne purent cependant être tentés un moment de croire à leur infaillibilité. *Le Barbier de Séville*, joué d'abord en cinq actes, en 1775, fut assailli par une cabale violente, et éprouva une chute si rude, que l'on se disait en sortant (je le tiens d'un témoin de la chose) : « Il faut « espérer qu'ils n'auront pas le courage de nous re- « donner celle-là. » Beaumarchais supprima un acte, *se mit en quatre,* comme il le dit dans sa préface ; on rejoua l'ouvrage qui alla aux nues, et cette pièce *tombée* a aujourd'hui un nombre de représentations qu'il est presque impossible de calculer.

exiger de rétribution. L'époque à laquelle Beaumarchais formait cette demande était précisément celle où il venait de s'élever entre les comédiens et plusieurs auteurs, une discussion dans laquelle le maréchal de Richelieu avait prié Beaumarchais de vouloir bien intervenir. Il l'avait invité à porter un œil attentif sur les droits des auteurs, qui se disaient lésés dans leurs justes prétentions, à tâcher d'éclaircir les faits, à lui faire part de ses réflexions, et enfin à chercher un moyen de concilier les intérêts des uns et des autres. Le maréchal, pour mettre Beaumarchais à même de pouvoir statuer avec connaissance de cause dans cette affaire, avait écrit aux comédiens de lui communiquer leurs livres de recettes et dépenses de plusieurs années. Ils lui répondirent lorsqu'il se présenta à leur assemblée pour avoir, d'après la lettre de M. le maréchal, communication de leurs livres, que M. le maréchal ne pouvait pas lui transmettre un droit que lui-même n'avait pas.

Il y avait plus de six mois que Beaumarchais leur avait demandé compte des représentations du *Barbier de Séville*, et ce compte ne venait point. Enfin, un jour à leur assemblée,

d'où Préville avait toujours grand soin de s'absenter, ne voulant pas se mêler à cette discussion, Molé demanda à Beaumarchais si son intention était de donner sa pièce à la Comédie ou d'en exiger les droits d'auteur. Il répondit en riant, comme Sganarelle : « Je la donnerai si je veux la donner, et je ne la donnerai pas si je ne veux pas la donner; ce qui n'empêche pas qu'on ne m'en remette un compte. » Molé insista, et dit : « Si vous ne la donnez pas, monsieur, dites-nous au moins combien de fois vous désirez qu'on la joue encore à votre profit, après quoi elle nous appartiendra. Voulez-vous qu'on la joue à votre profit encore six fois, huit fois, même dix? parlez. — Puisque vous me le permettez, dit Beaumarchais, je demande qu'on la joue à mon profit mille et une fois. »

La plaisanterie ne fut pas du goût de tout le monde, et Beaumarchais se retira.

Deux mois après, Desessarts lui apporta au nom de la Comédie 4,506 fr. résultat de son droit d'auteur sur trente-deux représentations du *Barbier de Séville*; et, en lui présentant cette somme, il lui dit que les comédiens ne pouvaient offrir à MM. les auteurs qu'une

cote mal taillée. Mais Beaumarchais voulait une cote bien taillée, et il refusa l'argent, parce qu'il exigeait qu'on y joignît un compte exact des recettes qu'avaient produites les trente-deux représentations du *Barbier de Séville*. (1)

Que le refus des comédiens de fournir ce compte fût juste ou non, c'est une question qu'il ne m'appartient point de décider; mon seul but est de disculper Préville d'être entré dans les discussions d'intérêt que les comédiens eurent à cette époque avec Beaumar-

(1) Beaucoup de lecteurs, et peut-être même un grand nombre d'auteurs dramatiques, ignorent les obligations que ces derniers ont à Beaumarchais. Ce fut lui qui exigea le premier que les comédiens français, pour fixer les droits d'auteur, ajoutassent au produit de la recette faite aux bureaux celui des loges louées à l'année. Ce fut lui qui contribua surtout à faire payer par les théâtres des provinces une rétribution pour les pièces qu'ils étaient accoutumés à considérer comme leur propriété. Il contribua beaucoup aussi à obtenir le décret qui assura aux enfans et héritiers des auteurs dramatiques le produit de leurs ouvrages dix ans après la mort de ces auteurs, acte d'une justice incomplète sans doute, et dont une législation protectrice des lettres devrait depuis long-temps avoir étendu les dispositions.

chais et plusieurs autres auteurs. Forcé par sa qualité de sociétaire d'apposer sa signature aux divers écrits et lettres qu'occasionnèrent ces discussions, il en gémissait avec ses amis particuliers. Personne ne fut moins intéressé que lui. Un seul exemple suffira pour décider à cet égard le jugement qu'on doit porter sur son désintéressement, et cet exemple est postérieur à la discussion pécuniaire qui eut lieu pour *le Barbier de Séville.*

Les comédiens répétaient *les Arsacides,* tragédie en six actes : ce n'était pas l'ouvrage de six jours, mais l'ouvrage de trente ans. Cette pièce dont Préville, lors de la lecture, n'avait compris ni le sujet ni le plan, et qu'il n'entendait pas plus aux répétitions qui s'en faisaient, mais dont il admirait, comme il le disait plaisamment, l'éternelle déraison, avait été reçue on ne sait pas pourquoi (1). A force de lui entendre dire qu'à la représentation les acteurs seraient plus bafoués que l'auteur pour

(1) La reine demandait à Lekain comment faisaient les comédiens pour recevoir de mauvaises pièces : « Madame, lui répondit-il, c'est le secret de la comé- « die. » (*Note de la première édition.*)

avoir reçu une tragédie qui ne serait pas même admise sur les tréteaux de la Foire, on fut forcé de convenir qu'il avait raison, et chacun se rangea de son avis, une seule actrice exceptée. Mais comment annoncer à l'auteur qu'on ne jouerait pas sa pièce? « Messieurs, dit Préville, notre intérêt doit marcher après la gloire de notre théâtre. Ce serait le prostituer que de le faire servir à la représentation d'une pièce qui n'a pu être acceptée par vous, je vous en demande pardon, que dans un moment d'entière distraction. L'auteur sera plus sensible, j'en suis certain, au son de l'argent qu'à celui des sifflets. Je me charge de lui prouver que sa tragédie sera universellement huée d'un bout à l'autre, en supposant, chose impossible, qu'on veuille seulement écouter le premier acte. Quant à moi, la seule idée qu'on peut nous soupçonner d'avoir reçu un pareil ouvrage, d'après notre examen, m'afflige et blesse mon amour-propre à un tel point, que pour décider l'auteur à se désister de la représentation de sa pièce, je lui offrirai la moitié de la part que je dois avoir à la fin de cette année. »

Les comédiens ne voulurent point que Pré-

ville fût seul à faire un sacrifice, et l'on décida que chacun contribuerait également pour faire à l'auteur des *Arsacides* une somme qui pût l'engager à abandonner ses prétentions à se faire jouer.

Préville, comme il s'en était chargé, porta la parole au nom de la Comédie; et si quelque chose l'étonna plus que ne l'avait fait la réception de cette pièce, ce fut le refus de l'auteur d'accéder à sa proposition. Il voulut être joué, et le fut effectivement. Cet auteur, qui avait passé trente ans de sa vie pour coudre des scènes à un tout informe qu'il avait baptisé du nom de tragédie, était âgé de soixante ans (1). C'était débuter un peu tard dans la carrière dramatique.

Sa pièce fut huée d'un bout à l'autre, ou pour mieux dire le public n'avait jamais ri de si bon cœur à la farce la plus plaisante qu'à cette représentation des *Arsacides*. Les comédiens voulaient se retirer au second acte, mais on les força d'achever; et le rire ne cessa que long-temps après le rideau baissé.

Croirait-on qu'après une telle réception

(1) Il se nommait *de Beausobre*.

l'auteur ne se tint pas pour battu. Suivant l'usage il prétendit que sa pièce était tombée parce qu'elle avait été mal jouée. Le lendemain il se présenta à l'assemblée des comédiens. « Je vous réponds, leur dit-il, que ma pièce aura le plus brillant succès, si vous voulez me permettre de vous la faire répéter; et si, par une fatalité que je ne saurais prévoir, l'effet ne répondait pas à mon attente, j'ai un septième acte tout prêt qui vous relèvera. »

Cette fois les comédiens ne furent pas de son avis; mais par respect pour son âge, et peut-être aussi pour se punir de leur complaisance d'avoir reçu sa pièce, on lui remit une somme d'argent qui le consola de n'en avoir vu qu'une seule représentation.

D'après cette anecdote on peut juger du caractère de Préville, qui était trop franc, trop juste et trop éloigné de tout idée intéressée, même dans son intérieur, pour entrer volontairement dans des discussions entièrement opposées à ses principes : comme sociétaire, je l'ai dit, il ne pouvait pas refuser d'être en nom dans tout ce qui avait rapport à la comédie.

Dans sa vie privée, le seul reproche qu'on

pouvait lui faire, et qui vient encore à l'appui de son désintéressement, était de ne point connaître le prix de l'argent. Il ne savait point refuser à celui qui lui demandait un service pécuniaire, et savait encore moins redemander à ses débiteurs indélicats l'argent qu'il leur avait prêté et qu'ils oubliaient de lui rendre. Que de sommes il a englouties de cette manière ! Plusieurs de ses camarades, et Lekain surtout, qui savait combien il était confiant et bon, l'exhortaient, mais inutilement, à s'occuper de l'avenir, et à devenir un peu économe. « Ne compte pas sur le public, lui disait un jour Lekain, avec beaucoup d'humeur; il verra ta ruine, et n'en sera pas touché; trop heureux encore s'il ne l'attribue pas à tout autre motif qu'au véritable ! Ce parterre qui semble t'adorer te crie à chaque instant, même au milieu de ses transports, Amuse-moi et crève. C'est à toi à te ménager une existence honorable quand le moment de ta retraite sera arrivé. » Mais Préville, fidèle à ses habitudes, conserva sa bizarre incurie dans ses dépenses, qu'augmentaient encore, tantôt le goût du rabot, tantôt celui de la truelle, et tantôt celui des tableaux. Son domestique,

tout aussi insouciant que lui, l'a servi trente ans sans convention de gages, sans arrêté de comptes, sans autre arrangement que celui de dire à son maître : « Monsieur, donnez-moi de l'argent. » Ce domestique, comme le petit nombre de ceux qui sont plus attachés à leur maître qu'à leur propre intérêt, rapportait à lui ce qui était personnel à son maître. « Nous n'en pourrons plus demain, disait-il; y a-t-il du bon sens à cela? Nous jouons *le Barbier de Séville* et *le Mercure galant;* mais il y a de quoi crever! »

Préville fut le premier acteur que la cour plaça à la tête d'une école de déclamation pour laquelle elle donna douze mille francs (en 1774, je crois); depuis il fut nommé membre de l'Institut, et ce choix qui l'honora, honora aussi ceux qui concoururent à sa nomination.

Après trente ans de travaux glorieux, il est permis de désirer le repos; ou, au moins, de diminuer le poids de ses occupations. C'est une tâche bien suffisante pour l'homme qui veut strictement la remplir, que celle de présider une école de déclamation et d'y donner tous ses soins. L'art d'enseigner est peut-être le plus difficile de tous les arts. Le musicien

le plus habile, le peintre le plus savant dans ses compositions, l'acteur le plus exercé, ne sont pas toujours ceux qui pourraient donner les meilleures leçons à de jeunes élèves. On est fidèle aux principes de l'art qu'on cultive, et l'on n'est point en état de les démontrer; c'est une science nouvelle dont il faut faire l'étude. C'est ce que fit Préville lorsqu'il fut désigné par la cour pour être à la tête de l'école de déclamation. Il lui restait peu de choses à faire pour mériter le titre de grand professeur, parce que toute sa vie il avait fait une étude approfondie de son art, et que sachant en faire l'application, il n'avait plus besoin que d'un peu de réflexion et de patience pour enseigner aux autres ce qu'il savait si bien. Aussi Préville mérita-t-il, sous le rapport de l'enseignement de l'art du comédien, les plus grands éloges, et l'on peut lui faire le juste reproche d'une modestie déplacée, pour n'avoir pas dès lors publié des leçons qui pouvaient former de grands maîtres. Ce qui nous reste de son Cours sur l'art théâtral fera regretter de n'en avoir pas eu le Cours complet : il eût sans doute été mieux fait que tous ceux que nous connaissons. L'homme qui pouvait puiser

en lui les plus beaux exemples et les réunir aux préceptes, était seul capable de remplir dignement la mission de précepteur de son art.

Le 1er avril 1786, Préville obtint sa pension de retraite du Théâtre Français. Ce jour en fut un de deuil pour les amis de la scène française. Madame Préville, mademoiselle Fannier et Brizard faisaient ce même jour leurs adieux et leurs remercîmens au public, qui regrettait en eux des talens qu'il chérissait depuis long-temps. (1)

Madame Préville avait débuté aux Français

(1) Il y avait sept ou huit ans que Préville était attaché à la Comédie Française, quand il fut attaqué d'une maladie grave : suivant l'usage du temps, le théâtre avait fait sa clôture pendant la quinzaine de Pâques. Lorsqu'il rouvrit, l'acteur chargé de prononcer le compliment de rentrée se présenta sur la scène. — Avant tout, lui cria-t-on de tous les coins de la salle, donnez-nous des nouvelles de la santé de Préville. — Vous reverrez bientôt, dit l'orateur, cet acteur chéri : il est entièrement rétabli de la maladie cruelle qui vous a privés si long-temps de sa présence. Les transports que fit naître cette nouvelle furent si vifs, les battemens de mains si universels et si prolongés, qu'il fut impossible à l'orateur de prononcer son discours. Ce ne fut qu'en commençant la tragédie

la même année que son mari (en 1753). Sa taille majestueuse, sa figure aimable et noble, convenaient parfaitement aux rôles de grandes coquettes qui étaient son emploi. Nulle actrice n'offrit un modèle plus parfait de décence, de bon maintien, d'un travail assidu, d'une diction pure, et de ce ton de bonne compagnie si difficile à retrouver. Ce fut elle qui décida son mari à quitter le théâtre. Il emportait alors avec lui, dans toute leur fraîcheur, les lauriers qu'il y avait cueillis.

Mademoiselle Fannier joignait à une charmante figure le plus précieux talent dans les rôles de soubrette. Enjouement, vivacité,

annoncée, *l'Orphelin de la Chine*, qu'on obtint du silence.

Peu de jours après, on grava le portrait de Préville, représenté en habit de Crispin : au bas de cette gravure on lisait ces quatre vers :

A voir Préville et la manière aisée
Qui règne dans sa voix, son geste et son regard,
 On dit : sous le manteau de l'art,
 C'est la nature déguisée.

Cette gravure était un hommage de l'amitié que lui portaient Bellecour et Lekain.

(*Note de la première édition.*)

finesse, elle possédait toutes les qualités nécessaires pour bien remplir cet emploi; aussi n'y eut-il jamais à son égard ni refroidissement, ni partage d'opinion de la part du public.

Brizard, l'acteur le plus vrai dans tous ses rôles, avait montré dans sa jeunesse un goût décidé pour la peinture, et semblait par son talent précoce être uniquement destiné à cet état. Élève de Carlo Vanloo, premier peintre du roi, il fit des progrès si rapides sous ce grand maître, qu'à l'âge de dix-huit ans il fut en état de concourir pour le grand prix. Mais la nature l'appelait à suivre une autre carrière. Mademoiselle Destouches, directrice de spectacle, qu'il avait connue à Paris et qu'il revit à Valence, où l'on venait de former un camp de plaisance, et où elle s'était rendue avec sa troupe, l'engagea à remplacer un acteur qu'une indisposition grave empêchait de remplir son rôle dans une tragédie dont l'infant d'Espagne désirait la représentation. Brizard avait déclamé devant elle quelques couplets de ce rôle : il accepta la proposition, et ce moment décida de sa destinée. Après avoir rempli long-temps les premiers rôles de la tragédie dans la province, il reçut un ordre du roi

pour venir débuter à Paris. Les plus grands succès couronnèrent ses débuts, et son admission à la Comédie fut d'autant plus avantageuse, qu'à cette époque l'emploi de premier tragique y était médiocrement rempli par.....

Distingué par son talent, Brizard l'était encore plus par la régularité de ses mœurs. Comme Préville, il emporta dans sa retraite l'estime générale. Ce fut lui qui couronna M. de Voltaire lorsqu'il vint à la Comédie Française. Le poète, dans le moment où il lui posait la couronne sur la tête, se tourna et lui dit : « Mon« sieur, vous me faites regretter la vie : vous « m'avez fait voir dans le rôle de Brutus des « beautés que je n'avais pas aperçues en le com« posant: » Et c'est cet acteur qu'un célèbre critique accusait de n'avoir point d'intelligence! M. de Laharpe avait donc oublié que, de concert avec mademoiselle Clairon et Lekain, il avait été le plus ardent zélateur pour la réforme des costumes usités de son temps, et qu'il fut scrupuleux sur la vérité des siens jusqu'à refuser de jouer à la cour dans une première représentation d'*OEdipe chez Admète*, parce que l'habit qu'on lui avait apporté pour remplir ce rôle était bleu céleste (c'était la

5

cour qui fournissait les habits); cependant ne voulant pas faire manquer le spectacle il en prit un de laine destiné pour des confidens. Fidèle à l'esprit de ses rôles, même dans des événemens où l'on n'est pas toujours maître du premier mouvement, le public l'avertit un jour que le feu prenait aux plumes de son casque. Il l'ôta avec noblesse, et continuant son rôle avec le plus grand sang-froid, il le remit tranquillement à son confident, qui n'osant pas comme lui risquer de se brûler la main, le laissa tomber.

Qu'on me pardonne cette digression sur un acteur d'autant plus chéri du public qu'il est encore à remplacer sur la scène française. Il tenait de la nature des qualités physiques propres à son emploi, qu'il est difficile de rencontrer dans un même sujet.

Peu de temps après la retraite de Préville éclata cette révolution qui devait influer sur tant de destinées, et qui fut loin d'être favorable à la sienne; du moins lui fournit-elle l'occasion de donner à son premier bienfaiteur une preuve bien touchante de sa reconnaissance. Révélons aujourd'hui des détails longtemps ignorés, et si glorieux pour sa mémoire.

Préville n'avait jamais oublié ce bon religieux, ce bienfaisant dom Népomucène, qui avait tendu une main généreuse à son enfance. Déjà lorsque sa renommée l'avait fait appeler à Paris, l'estimable acteur s'était empressé d'aller voir son second père. « Peut-être, lui avait-il dit, vos principes vous feront-ils blâmer sévèrement le choix de l'état que j'ai embrassé par un penchant irrésistible; du moins, mon père, soyez certain que l'honneur et la probité ont été jusqu'à présent et seront toujours la règle de ma conduite. »

Ce tribut de sentiment acquitté, la position respective de ces deux personnes ne leur permettait pas une liaison suivie, et bien des années s'étaient écoulées depuis la dernière visite de Préville aux Chartreux; lorsqu'en 1790 fut rendu le décret qui annulait les vœux des religieux de tous les ordres, et leur ordonnait de quitter leurs cloîtres avec une modique pension.

Cette circonstance réveilla dans le cœur de l'honnête Préville tous ses sentimens de reconnaissance et d'affection pour le respectable cénobite. Il s'occupa sur-le-champ de chercher dans les environs de Paris une petite maison

isolée. Il en trouva une convenable à ses vues entre Belleville et les Prés Saint-Gervais. Il la fit meubler modestement, y fit placer les livres qui convenaient à un homme qui avait consacré sa vie aux études graves et à la prière; et lorsque tout fut prêt, il courut au couvent des Chartreux. Préville avait alors soixante-neuf ans; dom Népomucène en avait quatre-vingt-huit; mais à peine paraissait-il avoir l'âge de son ancien protégé. Il jouissait de toutes ses facultés intellectuelles, et sa marche était presque aussi ferme que dans son âge mûr.

« Écoutez-moi, bon père, lui dit Préville: rappelez-vous qu'il y a plus de trente ans, en venant ici payer ma dette à la reconnaissance, je vous dis que l'honneur serait constamment la base de toutes mes actions. Vous avez élevé mon enfance; c'est à moi de protéger votre vieillesse contre le malheur, les privations. Laissez-moi vous conduire dans une modeste retraite, où, loin des hommes et des passions qui fermentent, vous pouvez encore pratiquer, sans trouble et sans dangers, toutes les vertus de votre état. »

L'austère chartreux refusait d'abord ces offres: « Non, non, disait-il, ma tombe est

creusée ici depuis long-temps; peut-être ne me refusera-t-on pas le peu de jours qu'il me faut pour y descendre. » Les instances de Préville trouvèrent enfin le chemin de son cœur. Il céda à ses prières, et, accompagné d'un de ses confrères, se rendit dans la retraite que le fils de son adoption lui avait choisie. Tous les soins, toutes les attentions, toutes les prévenances qui peuvent ajouter à un pareil service, Préville les eut pour dom Népomucène pendant trois ans; au bout desquels le respectable religieux, qui n'avait survécu que six mois à son confrère, termina dans les bras de l'acteur reconnaissant sa longue et vertueuse carrière. Singulier rapprochement, que pouvait peut-être seule produire une révolution si extraordinaire dans ses effets!

Ce qui doit ajouter à l'admiration qu'un pareil trait inspirera pour le caractère de Préville, c'est que les événemens politiques avaient déjà, à cette époque, rendu sa position pécuniaire peu favorable; c'est aussi le secret qu'il garda sur cet événement, secret concentré entre lui et son fidèle domestique, et qui peut-être eût été enseveli avec tous deux, si, après la mort de Népomucène, des inté-

rêts de famille n'en eussent fait connaître les détails.

En quittant le théâtre, en 1786, Préville était loin de prévoir que cinq ans après ses anciens camarades auraient recours à lui pour rappeler un public que chaque jour voyait s'éloigner. En annonçant que ce vieil ami de Thalie allait reparaître sur la scène, les comédiens français se flattaient de ramener le public qui se partageait alors entre eux et le théâtre de la rue de Richelieu. Ils ne furent pas trompés dans leur attente : le jour où il devait paraître, un concours prodigieux de spectateurs se porta à l'Odéon (26 novembre 1791). On donnait *la Partie de chasse de Henri iv*. Revoir Préville dans le rôle de Michaut, et madame Préville dans celui de Margot, c'était revoir les beaux jours de la comédie. Cet acteur chéri parut, et les transports qu'il excita furent si vifs, qu'il ne fut pas maître d'une émotion qui lui ôta la possibilité de prononcer un mot; mais bientôt reprenant ses esprits, il joua son rôle avec cette sensibilité vraie, cette gaîté franche, et surtout ce naturel qui l'avaient toujours caractérisé. Madame Préville n'obtint pas moins de succès, et partagea

les applaudissemens prodigués à son mari.,

Pendant le cours des cinq années révolues depuis sa retraite, il avait éprouvé plusieurs incommodités de son âge : sa vue s'était affaiblie, et cet avertissement qu'il avançait dans sa carrière, lui donnait des idées noires dont on avait peine à le distraire. Sa mémoire ne lui était plus fidèle ; des chagrins réels s'étaient mêlés aux fantômes que se créait son imagination, en sorte que souvent il avait des absences d'esprit qui décidèrent ses amis à l'éloigner de la scène. Il ne fut pas difficile de l'y faire renoncer : il sentait son état. Le premier des rôles dans lesquels il avait débuté, *le Mercure galant*, fut le dernier par lequel il termina entièrement sa carrière dramatique. La salle retentissait encore des applaudissemens qu'on venait de lui donner dans le rôle de La Rissole, et il entrait dans la coulisse soutenu par Champville son neveu. — « Doublons le pas, lui dit-il, nous voici dans la forêt, la nuit est sombre, et nous aurons peine à nous en tirer. (Il se croyait dans la forêt de Senlis.) Eh ! non, mon oncle, lui répondit Champville : c'est une toile peinte qui vous trompe : vous venez de jouer La Rissole ; vous traversez le théâtre

pour aller vous habiller en procureur et en abbé. » Préville serrant la main de son neveu, « Tu as raison; ne me quitte pas. » Le même génie qui l'avait accompagné dans tous ses rôles lui prêta de nouvelles forces, et il termina cette représentation comme il l'avait commencée ; mais en sortant de la scène, « C'en est fait, dit-il à son neveu, je ne jouerai plus la comédie. »

Préville ne pouvait pas ternir la gloire qu'il s'était acquise; mais il pouvait, s'il eût continué à jouer encore quelque temps, l'affaiblir aux yeux de ceux qui ne l'auraient pas vu avant cette époque, où la nature l'avertissait qu'il était temps de goûter le repos dû à ses longs travaux.

Cet acteur était dans le monde ce qu'il y eût été dans quelque état qu'il eût pu embrasser; je veux dire, simple dans son habillement, modeste dans ses goûts ; gai, mais décent dans sa conversation; jamais un seul mot qui eût pu effaroucher la pudeur ne sortit de sa bouche. Respecté, aimé et estimé de tous ses camarades, il n'avait de liaison véritable qu'avec ceux d'entre eux dont les principes se trouvaient en conformité avec les siens. Sa société

habituelle était composée d'hommes de lettres, d'artistes distingués, et en général de personnes dont l'état ne s'éloignait pas du sien, soit par les honneurs, soit par la fortune. Celle des grands ne pouvait pas convenir à son caractère : il n'avait ni l'art de flatter, ni celui de déguiser sa pensée, et il n'était comédien que sur la scène.

Un trait presque incroyable, et cependant attesté par un grand nombre des personnes qui ont connu Préville, donnera une idée de sa bonté excessive dans la vie privée.

Un de ces hommes qui pour toute fortune ont reçu du ciel l'heureux talent de vivre aux dépens d'autrui, ne manquait pas de se trouver au foyer de la Comédie Française toutes les fois qu'il savait que le grand acteur devait jouer : ce n'était pas sur la finesse, la vérité de son jeu qu'il s'avisait de lui faire des complimens; il savait que ce comédien était au-dessus de la louange; mais il lui connaissait la manie des tableaux, et c'est de ce sujet qu'il l'entretenait. La conversation de cet homme, qui flattait le goût de Préville, lui plut assez pour qu'il l'engageât à venir voir ses tableaux. Il y vint, et dès la première fois il les trouva si beaux, que

son admiration se prolongea jusqu'à l'heure du dîner. Il était assez naturel qu'on l'invitât; il accepta sans se faire prier. Le lendemain il revint, puis le surlendemain, et toujours il éprouvait devant les tableaux des extases qui duraient jusqu'à l'heure du repas. Enfin ses transports devinrent tellement longs qu'il soupa, qu'il coucha chez Préville, et qu'il finit par s'y impatroniser de manière à y loger pendant quinze ans. L'acteur ne s'aperçut guère que ce nouvel hôte était un peu incommode, que lorsque le goût des constructions succédant chez lui à celui des tableaux, il se défit de sa collection. Sa femme l'engagea alors à se défaire en même temps de l'aimable surnuméraire qui s'était établi dans leur maison; mais il ne l'osa qu'à sa retraite du théâtre. Partant alors pour Senlis, il témoigna à ce *cher ami* ses regrets de ne pouvoir lui offrir les agrémens de la campagne, où la nature, dans sa simplicité, *ne lui présenterait pas un dédommagement des ouvrages de l'art.* Donnez de la fortune à La Fontaine, il n'aurait pas fait mieux.

Enthousiaste de son art, mais convaincu qu'il devait une grande partie de sa gloire aux auteurs dont il animait les chefs-d'œuvre, nul

acteur ne rendit à ces derniers plus de justice que lui; aucun n'honora plus que lui leurs talens. Sa réponse à une lettre que lui adressait M. M...., fils d'un avocat-général au parlement de.... qui voulait se faire comédien, en serait une preuve convaincante, lors même que sa profession de foi sur ce point n'aurait pas été connue.

Ce jeune homme était venu à Paris pour y faire son droit : destiné à remplacer son père, et par conséquent à parler un jour en public, il avait pris pour maître de déclamation Courville, ancien répétiteur de rhétorique au collége des Grassins, et alors attaché à la Comédie Française, où il remplissait les rôles à manteau, rôles que, par parenthèse, il raisonnait fort bien, ainsi que tous ceux de la comédie, mais dans lesquels il était détestable, parce que, malheureusement pour lui, personne ne fut doué d'un organe aussi ingrat que le sien. Mais, comme maître de déclamation, Courville était le meilleur choix qu'on pût faire en ce genre. M. M.... allait prendre ses leçons chez lui, et plusieurs fois il avait eu l'occasion d'y rencontrer Préville.

Par une raison dont il rend compte à la fin

de sa lettre, il avait cru devoir demander conseil à Préville de préférence à Courville sur son projet de se faire comédien.

Voici sa lettre.

« Depuis un an que je suis à Paris, j'ai partagé mon temps entre l'étude du droit et celle des grands maîtres de la scène française. C'est le charme que vous, Molé, Brizard, Lekain, repandez sur ces chefs-d'œuvre de l'esprit humain, qui a augmenté mon admiration pour eux. Me contenter, en les lisant, de cette admiration, voilà sans doute tout ce que je devrais faire, puisque, par le hasard de ma naissance, je suis destiné à un état dont la gravité contraste singulièrement avec celui de comédien; et cependant c'est à ce dernier état que je me sens appelé. Dans ce moment le préjugé seul me retient encore; mais ce préjugé est-il fondé ? Voilà la question que je me fais, et c'est à vous, monsieur, que je m'adresse pour fixer mes idées.

« Chez les Grecs et chez les Romains le théâtre fut dans son principe un objet de patriotisme et de religion. Je sais qu'il finit dans l'empire grec par dégénérer en un vil batelage; je sais que dans les premiers temps de leur

espèce de regénération en France, les comédiens inspirèrent un juste scandale aux chrétiens, et que l'indécence des vils histrions qui se montrèrent alors en public rendit pour jamais l'Église ennemie du théâtre. Mais Corneille, Racine, Molière, etc. etc. n'ont-ils pas effacé ces taches honteuses d'un siècle grossier? n'ont-ils pas élevé le leur à la plus haute gloire nationale? et cette gloire ne rejaillit-elle pas encore sur le nôtre? Si le feu sacré de leur génie ne se perpétue pas dans les écrits qui suivent les leurs, c'est que la nature, prodigue en tout, n'est avare que lorsqu'il est question de procréer un de ces êtres qu'elle destine à l'instruction de tous les siècles.

« Si l'homme de génie qui sacrifie ses veilles à la splendeur de la scène attend toute sa gloire de ses succès lorsqu'ils couronnent son travail, quelques étincelles de cette gloire, on n'en saurait douter, sont dues à l'acteur qui a embelli son ouvrage du charme de la représentation; et, dans ce cas, ne se trouve-t-il pas identifié avec celui dont il a mis l'œuvre en action? L'acteur en exprimant la pensée créée par l'auteur dramatique, éprouve une élévation d'âme qui le met au niveau de celui-ci : sa

pensée devient la sienne. Si l'auteur comique peint à notre imagination les travers et les ridicules, les vices et les passions honteuses, l'acteur en scène ajoute à l'énergie du tableau en lui donnant la vie. Je lis ce que peuvent dire et faire un avare, un prodigue, un joueur, un hypocrite; mais je ne saurais saisir en idée toutes les nuances qui peuvent m'inspirer une juste aversion contre eux. Je les vois agir : le tableau reste gravé dans ma mémoire; c'est un préservatif au besoin contre ces vices honteux. Ma reconnaissance pour ce bienfait se partage entre l'auteur et l'acteur.

« En partant de ce principe juste, je me dis, l'écrivain dramatique et celui qui fait valoir ces chefs-d'œuvre par la représentation, doivent être placés, dans l'opinion, sur la même ligne, bien entendu que je suppose à ce dernier un talent transcendant, ou, au moins, le germe qui le fait éclore.

« Je ne dois donc plus être arrêté par la honte injuste attachée à l'état de comédien, et il me semble que je ne dois pas plus rougir de l'embrasser que je ne rougirais de composer des pièces de théâtre, si la nature m'avait doué du génie nécessaire pour leur composition.

« Vous jouissez de tous les agrémens attachés au titre de comédien, et dont le plus précieux est l'estime que le public a pour votre talent. M. Courville, honoré, comme vous, par ce même public pour ses mœurs, son honnêteté et sa probité intacte, mais abreuvé de dégoûts lorsqu'il paraît en scène, pourrait avoir de votre état et du sien une idée moins juste que celle qu'il doit en avoir; cette raison m'a déterminé à m'adresser de préférence à vous, certain que le conseil que vous me donnerez dans cette circonstance sera dicté par l'impartialité. Je suis, etc. »

Réponse.

« Si je croyais, monsieur, que mon état fût incompatible avec les sentimens d'honneur et de loyauté dont tout honnête homme doit se glorifier, je l'abandonnerais à l'instant. Ce n'est donc pas sur un préjugé mal fondé que je motiverai ma désapprobation très prononcée relativement au projet que vous avez de vous faire comédien, mais uniquement sur votre propre préjugé.

« C'est une erreur impardonnable que de vouloir assimiler l'acteur qui représente un rôle à celui qui l'a créé : il y a sans doute

un grand mérite à le bien représenter, mais ce mérite est fort au-dessous du talent de composer. Les productions du génie passent à la postérité, et le public ne se souvient plus le lendemain des tons de vérité que l'acteur lui a fait entendre la veille : ils se sont perdus dans le vague de l'air, sans laisser le moindre vestige auquel on puisse les reconnaître. Aucune comparaison ne peut donc s'établir entre l'un et l'autre. Il y aurait folie à mettre Lekain sur la même ligne que l'auteur de *Zaïre;* ce serait mettre en parallèle Rubens et ses copistes.

« Le grand mérite de l'acteur est de faire valoir les chefs-d'œuvre des grands maîtres : en cette qualité il participe de droit à leurs lauriers ; mais, il faut en convenir, il n'est que l'interprète de leurs pensées et l'organe de leurs productions. Cette portion de gloire est assez belle pour qu'il puisse s'en contenter.

« Du temps des Sophocle et des Euripide, c'était l'Aréopage qui se trouvait chargé du soin de juger les pièces avant leur représentation. Ce tribunal, qu'on disait avoir autrefois jugé les dieux, ne croyait pas indigne de lui d'appré-

cier les chefs-d'œuvre de l'esprit humain. Le poète dont l'ouvrage venait d'être reçu était couronné de lauriers dans l'Aréopage même, et conduit en triomphe par toute la ville. Ce poète, après tous ces honneurs, devenait pour l'ordinaire acteur dans sa pièce. Alors, sans doute, l'état de comédien emportait avec lui l'idée du double talent de la représentation et de la composition.

« Aujourd'hui ces deux états sont trop distincts pour qu'on puisse les confondre.

« Sans études préliminaires, sans instruction, sans génie, mais simplement avec quelques dons naturels et l'art de saisir les diverses manières et les tons de la société, on peut se hasarder sur la scène, et même y obtenir des succès : mais eût-on, avec ces avantages, ceux qui constituent le grand comédien, on ne sera pas encore en état de produire une seule scène tragique ou comique.

« Je ne rougis pas de le dire, parce que c'est une vérité. Comme comédiens, nous devons notre état, notre gloire et notre existence aux auteurs qui enrichissent la scène française de leurs ouvrages; sans eux nous ne

serions rien, et sans nous ils seraient encore beaucoup. (1)

« En détruisant la base sur laquelle vous aviez établi parité de talens entre nous et l'homme de lettres, je ne prétends pas pour cela rabaisser l'état auquel je me suis voué : l'art que nous professons en exige d'un autre genre, qui ne sont pas moins précieux pour l'instruction publique : encore moins rabaisserais-je mon état, comme je vous l'ai dit en commençant ma lettre, sous le rapport d'un préjugé qui s'affaiblit chaque jour, et s'effacera bientôt pour ne plus se montrer; car quel est l'homme de bon sens qui n'en sent pas toute l'injustice? L'estime accompagne le comédien qui sait la mériter, et je puis dire, sans craindre d'être démenti, qu'il en est peu sur la scène française qui ne jouissent pas de celle de tous les honnêtes gens.

« Si ce que vous venez de lire dissipe, comme

(1) On devrait graver cette phrase dans toutes les salles d'assemblée de nos comédiens. Qu'aurait dit d'un pareil aveu ce bon Camérani qui pensait, lui, que « la Comédie italienne ne pouvait pas prospérer tant qu'il y aurait des *auteurs?* »

cela doit être, le prestige de parité mal fondée, que votre imagination s'était plu à créer entre l'auteur et l'acteur, il vous restera peut-être, contre l'état de celui-ci, ce préjugé, enfant de la déraison, dont je disais tout à l'heure qu'il n'était pas un homme de bon sens qui n'en sentît l'injustice (1) : conservez-le jusqu'à ce qu'un autre préjugé, qui est au moins fondé en raison, se soit profondément gravé dans votre esprit : c'est que, dans l'ordre social, nous ne devons pas nous écarter de la route qui nous est tracée par nos pères. Destiné à siéger sur ces mêmes lis sur lesquels vos aïeux ont acquis une gloire immortelle, ce serait la profaner que de ne pas mériter, dans la même carrière, le même degré de gloire. Je suis, etc. »

Cette réponse de Préville prouve, comme je l'ai dit, qu'il honorait le talent des auteurs, et n'avait pas le sot orgueil de se placer au-dessus d'eux, comme le prétend M. de Laharpe dans sa Correspondance avec le grand-duc de

(1) Ce préjugé que rien ne justifiait est, grâce à la raison, entièrement détruit aujourd'hui.

(*Note de la première édition.*)

Russie : elle prouve aussi que, quoique zélateur d'un art qu'il professait avec honneur, il ne s'aveuglait point sur son état au point de croire qu'il fût indifférent que l'homme, né pour en occuper un distingué dans l'ordre social, y renonçât, parce que, séduit par un moment d'illusion, ou même avec un véritable talent, il se serait cru appelé à celui de comédien.

Depuis que Préville avait pour la seconde fois quitté le théâtre, il s'était retiré à Beauvais avec sa famille; mais du fond de sa retraite il prenait toujours un vif intérêt aux succès et aux revers de ses anciens camarades. Les derniers étaient malheureusement les plus fréquens. L'établissement d'un théâtre rival dans la rue de Richelieu, les dissensions intestines dans l'ancienne troupe, plusieurs fermetures momentanées, entre autres celle que leur attira le courage avec lequel ils s'étaient associés au noble dévouement de l'auteur de *l'Ami des lois*, tout contribuait à rendre de jour en jour plus fâcheuse la position des acteurs du théâtre du faubourg Saint-Germain (1). Enfin,

(1) Le premier éditeur de ces *Mémoires* était entré

au mois de décembre 1794, la représentation de *Paméla* devint le prétexte de l'arrestation de la troupe presque tout entière.

Préville, en apprenant cette fâcheuse nouvelle, éprouva une révolution qui influa sur ses organes intellectuels; il reconnaissait sa famille et ses meilleurs amis; mais tous les autres étaient à ses yeux des agens chargés de le traduire au tribunal de mort.

Ce serait attrister ceux de mes lecteurs qui ont connu cet homme respectable, que de leur peindre les scènes affligeantes dont ses absences d'esprit rendaient journellement témoins ses plus chers affidés. Je me contenterai de parler de l'événement qui le rendit à la raison.

Se voyant, comme je l'ai dit, toujours au moment d'être livré aux bourreaux, qui se faisaient alors un jeu de la mort d'un homme, on projeta, par un singulier moyen, de lui

dans beaucoup de détails sur tous ces faits, qui ne concernent pas directement Préville. J'ai cru devoir supprimer cette partie de son récit, dont quelques circonstances trouveront place dans les *Mémoires de Dazincourt*, plus intéressé dans ces événemens.

ôter cette terrible crainte, certain que si on parvenait à l'effacer de son imagination, la raison reprendrait peu à peu son empire sur lui.

Un matin qu'il paraissait plus absorbé dans ses noires idées qu'il ne l'avait été jusqu'alors, un de ses amis s'approcha de son lit, que depuis plusieurs jours il ne voulait pas quitter, et, d'un ton de voix persuasif : « Mon cher Préville, lui dit-il, je vous ai toute la vie connu pour un homme ferme et raisonnable; le moment est arrivé de me prouver, ainsi qu'à ceux qui vous sont attachés, que vous méritez encore qu'on ait de vous cette opinion. Vous êtes dénoncé comme contre-révolutionnaire; c'est à vos ennemis, car qui n'en a pas? que vous êtes redevable de cette injuste dénonciation. Le tribunal qui doit vous juger est tellement convaincu que vous n'êtes pas coupable, qu'en votre faveur il dérogera aux usages reçus; et, au lieu de vous mettre en arrestation et de vous faire appeler devant lui, c'est ici, c'est dans votre salon qu'il va se réunir, et déclarer votre innocence : car j'imagine que vous userez de tous vos moyens pour convaincre vos juges qu'ils ne se sont pas

trompés en vous regardant comme un citoyen qui ne sait qu'obéir aux lois. Ainsi, levez-vous pour paraître d'une manière décente devant le tribunal, et surtout, mon ami, de la fermeté. »

Préville avait écouté très attentivement, et se levant brusquement de son lit : « Ouï, dit-il, puisqu'on veut bien m'entendre avant de m'envoyer à la mort, je triompherai de mes ennemis et de tous ceux de ma patrie ; mon plaidoyer sera concis, mais il sera le tableau de la vérité : j'aurai peu de chose à dire pour pulvériser ces misérables anarchistes qui font consister leur bonheur dans le bouleversement des droits les plus sacrés de l'humanité ; et mon bonheur à moi sera de forcer le tribunal formé pour me juger, à rompre les fers de mes camarades et à leur rendre une liberté dont on ne pouvait les priver qu'en violant toutes les lois. »

Puis s'étant habillé avec précipitation, il se mit à son secrétaire, et y brocha ses moyens de défense et ceux de ses infortunés camarades.

Son court plaidoyer, plein d'énergie, était l'ouvrage de son esprit et de son cœur. Pas

une seule phrase qui ne fût exacte; pas un seul mot qui ne dénotât sa belle âme et son attachement à ses camarades, dont il plaidait la cause plutôt que la sienne. « Qu'ils soient libres, disait-il, ces dignes soutiens de la gloire théâtrale, et je mourrai content. Une seule victime ne saurait-elle donc suffire pour assouvir la rage de leurs ennemis ! »

On lui annonça que les membres du tribunal qui venaient pour le juger étaient arrivés; il se rendit dans son salon : le nombre de personnes qui pouvaient composer un tribunal s'y trouvait dans le costume convenable aux rôles qu'on jouait. Après lui avoir lu son acte d'accusation, on lui fit plusieurs interrogatoires auxquels il répondit d'une manière précise; puis on lui permit de faire valoir ses moyens de défense. Son plaidoyer achevé, celui qui remplissait les fonctions de président prit la parole, et déclara qu'il ne croyait pas nécessaire de recourir au jury, parce que l'accusé venait de prouver son innocence d'une manière si claire que toute discussion devenait inutile. Il fut en conséquence acquitté, d'une voix unanime pour ce qui le regardait, et on lui promit qu'après quelques formes deve-

nues nécessaires par la circonstance, la liberté serait rendue à ses camarades.

Cette scène de tribunal, qui fut jouée avec toutes les apparences de la vérité, rendit le calme au malheureux Préville (1) : la raison lui revint entièrement, et, depuis cette époque jusqu'à sa mort, il ne donna d'autres preuves d'absence d'esprit que celles qui sont inséparables d'un grand âge. La perte d'une épouse qu'il chérissait, jointe aux événemens de la révolution dont sa sensibilité s'était toujours étrangement affectée, avait doublé ses dernières années et hâté sa vieillesse, ce qui ne l'empêcha pas cependant de reparaître encore sur la scène.

Pouvait-il s'en dispenser? c'était le jour où rendus enfin à la liberté comme tant d'autres Français, ses camarades, en rouvrant leur théâtre, recevaient le juste prix de leur conduite et des maux qu'ils avaient soufferts.

(1) Un auteur connu par de nombreux succès voulut, il y a quelques années, mettre cette aventure sur la scène du second Théâtre Français; l'ouvrage n'eut point de succès : la situation pénible d'un acteur chéri, l'espèce de ridicule qu'on jetait sur Préville, indisposèrent les spectateurs.

Quelque chose eût manqué à cette réunion si elle n'eût pas été, en quelque sorte, présidée par Préville. Malgré son grand âge et les chagrins qu'il avait éprouvés, il reparut au milieu de ses camarades, et partagea avec eux les applaudissemens dont la salle retentissait. Pendant plus de vingt minutes il fut impossible à l'acteur qui s'était avancé au bord de la scène, pour réclamer les bontés du public, de se faire entendre.

L'ouverture du théâtre se fit par *Mélanide* et *les Fausses Confidences* : et le surlendemain Préville joua dans le *Bourru bienfaisant*, avec cette supériorité de talent qu'on lui avait toujours connue.

Cette dernière preuve de son admirable talent fut pour lui le chant du cygne. Peu de jours après il regagna sa retraite de Beauvais, où il jouissait d'une bien modeste fortune, réduite par la révolution au tiers de ce qu'elle était lorsque, pour la première fois, il s'était retiré du théâtre. De treize mille livres de rente qu'il avait alors, à peine lui en restait-il quatre; et si le ciel n'eût pas accordé au meilleur des pères les meilleurs des enfans, peut-être cet excellent homme, à qui la vie la plus labo-

rieuse devait promettre une vieillesse exempte de toute inquiétude, eût-il éprouvé ces privations dont l'habitude nous fait un véritable tourment.

Que ne pouvaient-ils de même, par leurs soins touchans et assidus, conserver intactes sa raison et ses facultés! Mais les terribles atteintes que son cœur avait reçues dans ses dernières années, avaient aussi influé sur son esprit. Et pourtant quand, par intervalles, il recouvrait toute sa raison, on le retrouvait encore tout entier dans les vœux qu'il formait pour la prospérité de l'art théâtral, et la réunion si désirée des sujets faits pour honorer le Théâtre Français.

Telles furent encore ses suprêmes pensées en payant le tribut à la nature, le 18 décembre 1800, à l'âge de soixante-dix-neuf ans; ses dernières paroles sont gravées dans le souvenir de tous ceux qui l'ont connu: « Est-il encore un Théâtre Français?... Et le public?... Je suis heureux!... »

FIN DE LA PREMIÈRE PARTIE.

DEUXIÈME PARTIE.

RÉFLEXIONS DE PRÉVILLE SUR L'ART DU COMÉDIEN.

Je ne dirai pas que celui qui se destine à la scène doit consulter ses moyens physiques et intellectuels ; car quel est l'homme, même parvenu à l'âge de la saine raison, qui ne soit pas dominé par une dose d'amour-propre plus ou moins forte, qui l'empêche de se bien juger ? Il est presque impossible de n'être pas indulgent pour soi-même, et de ne pas se croire une certaine intelligence; il l'est presque autant de ne pas s'aveugler sur ses formes avec lesquelles on est familiarisé, ou sur certains vices de prononciation avec lesquels on ne l'est pas moins, et qui dès lors n'en sont plus pour nous. Je dirai donc, c'est au maître qui veut former un élève pour le théâtre à consulter avant tout les moyens physiques et intellectuels de cet élève. Si la nature, ingrate envers lui, l'a disgracié de manière à ce qu'il ne puisse pas masquer entièrement aux yeux

du spectateur un défaut de conformation dans ses formes (1), eût-il en partage ce germe du talent qui annonce qu'en le développant il peut devenir un excellent acteur, il faut qu'il renonce au théâtre. Il y éprouverait mille désagrémens avant que le public, oubliant l'homme, ne voulût voir en lui que le personnage; et, dans plus d'une circonstance, il se pourrait que son rôle, coïncidant avec les accidens de sa personne, les fît encore plus remarquer, et troublât, par ce moyen, une représentation à laquelle, jusqu'alors, on aurait donné la plus sévère attention.

Chaque rôle doit avoir sa physionomie particulière. Une figure noble et séduisante, une taille bien prise, qui ne soit ni trop haute ni trop petite : telle doit être la conformation de l'élève qu'on destine aux premiers rôles

(1) On imagine bien qu'il n'est point ici question de ces défauts naturels qui inspirent de la pitié pour celui qui en est affligé. Mais souvent un homme, dont la taille est bien prise, aura les cuisses et les jambes grêles, les genoux cagneux, une légère protubérance : tous défauts auxquels il est possible de remédier à la scène avec encore plus de facilité que dans la société, en raison du point d'optique. (*Note de Préville.*)

d'amoureux, soit dans la tragédie, soit dans la comédie. Si sa figure est imposante, si les formes de son corps sont moins élégantes, l'emploi des pères est celui qu'il doit prendre. Une figure sombre, un œil vif et perçant, des formes en général prononcées, conviennent pour remplir des rôles de tyran, ou ceux qui exigent qu'on frappe par l'extérieur. De la gentillesse, de la légèreté, l'œil malin, la taille dégagée, de la volubilité dans l'organe, leste dans tous ses mouvemens, sont des avantages qui marquent, à celui qui les possède, sa place parmi les valets de la comédie.

Ces dons physiques sont déjà beaucoup pour l'acteur : mais ils seraient nuls pour son état, s'il n'y réunissait celui sans lequel il ne saurait jamais plaire : je veux dire l'organe. Pour peu que sa prononciation soit embarrassée, il fera souffrir son auditeur, il le fatiguera, parce qu'il l'obligera à une tension perpétuelle pour saisir ses paroles à leur passage; et dès lors un pareil comédien ne peut pas prétendre à être un jour compté parmi ceux qu'on cite pour des modèles dans l'art théâtral. Le charme d'un bel organe est tel, que souvent il supplée au talent, ou, pour mieux dire, il captive

l'auditeur au point de le distraire sur de véritables défauts.

Un vice dans la prononciation n'est pas toujours inhérent à la conformation de la langue. Il dérive bien plus souvent des mauvaises habitudes contractées dans l'enfance ; et dans ce cas, avec une extrême attention sur soi-même, il est possible de le faire disparaître. La volubilité avec laquelle parlent quelques enfans, dégénère en un *bredouillement* qui les rend par la suite inintelligibles. Destiné ou non à parler en public, il faut se faire entendre, et pour se faire entendre, il faut s'accoutumer de bonne heure à parler doucement, à distinguer les sons, soutenir les finales, séparer les mots, les syllabes, quelquefois même certaines lettres qui pourraient se confondre, et produire par le choc un mauvais son ; s'arrêter aux points, aux virgules, et partout où le sens et la netteté l'exigent : c'est le moyen de rendre sa prononciation aisée et coulante. Cette étude doit être la première à laquelle il faut appliquer celui qu'on destine au théâtre ; c'est en suivant ce conseil qu'il rectifiera les vices d'une mauvaise habitude.

Bien des gens pensent qu'il est impossible de remédier à certains vices dans la voix. S'ils tenaient véritablement à la nature de cet organe, je crois que, quelques efforts qu'on fît, il serait aussi impossible de s'en corriger, qu'il le serait à un homme né avec certaines formes désagréables de les changer. Mais l'expérience m'a confirmé que, le plus souvent, on ne devait ces vices qu'à de mauvaises habitudes contractées depuis l'enfance, et que personne n'a pris la peine de rectifier dans ceux chez lesquels elles se rencontrent. Je ne citerai point ici l'exemple de Démosthène : tout le monde sait ce que l'histoire nous dit sur les difficultés que cet orateur eut à combattre avant de pouvoir être écouté favorablement; mais entre mille exemples de nos jours, je citerai celui de Lekain, dont la voix glapissante était devenue, à force de travail et *d'imitation*, si flexible, qu'aucun ton ne lui était étranger. Je citerai une actrice qui fait aujourd'hui les délices de la scène française, et qui, lorsqu'elle manifesta le désir de débuter, parut si insoutenable, en raison de son organe, lorsqu'elle débita en comité particulier un des rôles dans lesquels elle se proposait de paraître, qu'elle

fut rejetée tout d'une voix. Je l'avais écoutée avec une attention soutenue, et je ne balançai pas à prononcer qu'avant six mois cette même personne qu'on regardait comme devant, par sa voix fausse et rauque dans certains momens, rebuter les spectateurs, serait généralement applaudie par les causes contraires à celles qui empêchaient son admission à un début. Je dois dire que, ces défauts dans son organe exceptés, et que je reconnus pour ne provenir que d'une mauvaise habitude contractée dès l'enfance, elle possédait toutes les autres qualités qui annonçaient un vrai talent.

Cette jeune personne pour qui la reconnaissance était sans doute un fardeau, et c'est la raison qui m'empêche de la nommer, consentit à recevoir mes leçons. Comme je l'avais pronostiqué, au bout de six mois elle débuta, et sa voix était devenue si gracieuse, que ceux de mes camarades qui l'avaient entendue la première fois qu'elle s'était présentée à une de nos assemblées particulières, doutaient que ce fût la même personne.

Qu'avais-je fait pour corriger les défauts de cet organe vicieux? Ce que j'ai fait depuis pour les élèves qui ont assisté à mes leçons.

Gardez-vous, leur disais-je, de forcer votre organe. Il ne faut ni le grossir, ni le prendre dans le *clair*, et encore moins le forcer. Outre qu'en criant ou en prenant un ton de fausset, on ne peut pas être maître de ses inflexions, il s'ensuivra que si votre voix a quelques défauts, il sera bien plus sensible alors qu'en la contenant dans un juste *medium* (1). Ne lui donnez jamais que l'étendue qu'elle doit avoir. Écoutez-vous soigneusement en parlant; prenez bien vos temps, vos repos, afin de pouvoir maîtriser votre organe et le varier le plus qu'il est possible, au jugement de votre oreille, qui seule peut suffire pour en décider dans le moment. Ayez en conséquence la précaution de ne pas enjamber trop précipitamment d'une phrase à l'autre, non seulement afin de pouvoir reprendre haleine aisément, mais aussi afin de donner à votre auditoire le temps de respirer : trop de précipitation, comme trop de lenteur le fatiguent. Il y a

(1) On conçoit facilement que ces préceptes ne s'adressent pas à ceux à qui une voix grêle et débile interdit le droit de parler en public.
(*Note de la première édition.*)

dans la récitation, ainsi que dans la musique, une espèce de marche et de mesure naturelle qu'un certain tact fait toujours observer invariablement.

Le public, sans s'astreindre précisément aux règles, connaît fort bien les effets : son guide est le sentiment, qui ne trompe jamais. Trop de précipitation dans le débit conduit l'acteur à une monotonie dont il lui est impossible de se garantir. Le moyen d'éviter ce défaut est de ne pas recommencer la phrase du même ton qu'on a fini la précédente; sans quoi, la voix n'étant toujours que trop portée à monter, on se trouverait souvent, dans le cours d'un morceau récité, une octave au-dessus du ton ordinaire. Enfin l'on doit s'appliquer à faire des nuances marquées et à forte touche partout où l'on présumera qu'elles peuvent être bien placées. Mais on ne parvient au succès que par un travail assidu et infatigable.

Ceci me conduit naturellement à combattre la question suivante que j'ai souvent entendu agiter : *La diversité d'organe peut-elle être un obstacle à s'approprier la récitation d'un autre ?*

La musique me fournit encore un objet

de comparaison qu'on pourra facilement rapprocher.

Supposons qu'une basse-taille montre un air, quel qu'il soit, à une haute-contre, *et vice versa;* chacun chantera certainement le même air avec sa voix respective, et aucun des deux ne sera assez maladroit pour aller prendre et copier la voix de l'autre (ce qu'on ne pourrait guère quand on le voudrait). On copiera le ton, la musique, mais difficilement le ton de voix. Ainsi, un élève de comédie, en récitant d'après un bon maître, en prendra bien les modulations, les inflexions, mais point du tout l'organe. Ce qui se pratique pour le chant peut se pratiquer, soit pour le discours ordinaire, soit pour une déclamation plus pompeuse, pourvu qu'on ait dans l'organe de la justesse et de la flexibilité. C'est au maître à conserver le *medium* de sa voix, lors même qu'il aurait à instruire une femme. L'écolier doit saisir les tons, et non se mettre à l'unisson.

Il me reste encore une observation à faire : c'est que l'acteur doit proportionner son débit à son physique : il doit le mesurer sur le plus ou moins de noblesse qu'il a dans sa figure et

sa personne : c'est-à-dire que s'il est petit et décharné, il paraîtrait bas et trivial dans une récitation simple et naturelle (je parle ici de l'acteur tragique); celui au contraire dont l'air est noble et grand, peut parler ses rôles avec moins d'emphase, sans pour cela produire moins d'effet.

Supposant donc à l'élève la figure propre à l'emploi auquel on le destine, lui supposant aussi l'organe tel qu'il n'y ait rien à y rectifier, il lui faut encore une mémoire imperturbable. Ce n'est point l'acteur qui doit parler, c'est celui dont il représente le personnage. Mais que de choses il reste encore au maître pour le faire débuter avec succès ! — La fausse intonation, et surtout la prodigalité comme l'ignorance de la valeur des gestes, sont les principaux défauts à corriger dans un jeune homme. Mille gens croient qu'il faut s'abandonner à l'instinct dans la déclamation, et qu'il n'y a point de règles pour cette partie : bien des gens le croient, d'après Baron; mais c'est une erreur que l'étude de l'art fait bientôt reconnaître. Si tout ce qui tient à notre naturel était parfait, non sans doute on ne serait pas obligé d'en régler les mouvemens;

mais dans les arts l'objet est de polir ou de fortifier les facultés que nous possédons, pour les porter plus sûrement à nos fins. « Les règles de l'art, disait Baron, ne doivent pas rendre le génie esclave. Elles défendent d'élever les bras au-dessus de la tête ; mais si la passion les y porte, ils seront bien. » Ce grand comédien ne voulait dire autre chose, sinon que le geste, quel qu'il soit, doit être pris dans la nature.

Tout le monde connaît les défis que se faisaient entre eux Cicéron et Roscius. L'orateur exprimait une pensée par des mots, le comédien l'exprimait sur-le-champ par des gestes ; l'orateur changeait les mots, en laissant la pensée, le comédien changeait les gestes et rendait encore la pensée. Voilà deux moyens de s'exprimer qui se suffisent à eux-mêmes, et qui, réunis, ajoutent nécessairement de la force à l'un et à l'autre.

Les pantomimes représentaient des pièces entières avec le seul geste. Ils en faisaient un discours suivi que les spectateurs écoutaient pendant plusieurs heures. Ainsi la juste inflexion donnée aux mots, étant accompagnée de l'action, y ajoute un ornement de plus. On

demandait à Démosthène quelle était la plus excellente partie de l'orateur? Il répondit l'action ; quelle était la seconde? l'action encore ; la troisième? encore l'action : voulant faire entendre que sans l'action toutes les autres parties qui composent l'orateur sont comptées pour peu de chose. Il l'avait trop sensiblement éprouvé pour n'en être pas convaincu. Cet orateur, le plus éloquent qui ait jamais été, malgré la force de son génie et la vigueur de son élocution, fut toujours mal accueilli tant qu'il n'eut pas l'art de manier ses armes. La leçon que lui donna un comédien fut pour lui un trait de lumière qui l'éclaira et qui lui prouva que, sans l'action, les plus belles choses ne sont qu'un corps sans vie plus propre à morfondre l'auditeur qu'à l'échauffer.

Ce n'est pas seulement aux acteurs et à ceux qui sont obligés de parler en public que l'étude de cet art est nécessaire. Quiconque veut lire les bons auteurs n'en sentira jamais toutes les beautés, s'il ne connaît ni la valeur d'une inflexion, ni celle d'un geste. Les pièces de théâtre que nous lisons sont des corps inanimés que le lecteur doit faire revivre, s'il veut retrouver les traits des personnages dont on

lui parle : il faut qu'il leur donne et la voix et les gestes qu'ils auraient eus dans la position dans laquelle on les lui représente ; qu'il voie OEdipe se frappant le front et hurlant de douleur ; qu'il s'enflamme comme Cicéron, contre les Clodius, les Catilina. Sans cela, ce qu'il lit est pour lui ce que serait un tableau dont les traits les plus marquans seraient effacés, et auxquels son imagination ne suppléerait pas en les remplaçant.

Tout homme a son geste qui est à lui, et à lui seul. Cette propriété d'expression lui fait parler d'une manière propre la langue qui appartient à tout le monde, et le met en état de s'exprimer avec une sorte de nouveauté, en se servant de mots qui n'ont rien de nouveau. C'est ce charme de nouveauté qui nous attache à cet acteur plutôt qu'à un autre. Donnez le même rôle à deux hommes différens : l'un nous plaît, l'autre nous ennuie ; c'est que l'un joint au langage des mots un langage d'action qui est clair, précis, naïf, et que l'autre n'a que des gestes vagues, faux, ou d'un sens peu énergique.

Pour ne point prodiguer ses gestes mal à propos, il faut se convaincre d'une vérité,

c'est qu'il n'en existe que de trois sortes : le geste instructif, le geste indicatif, et le geste affectif. Le premier n'est autre que la parodie d'un personnage quelconque. Le geste indicatif marche avec toutes les expressions de notre discours : il fixe l'attention du spectateur, et supplée souvent à la parole; c'est celui de tous qui exige le plus d'intelligence, puisqu'il doit être d'accord avec la pensée que nous exprimons. Le geste affectif est le tableau de l'âme : c'est lui qui sert à la nature quand elle veut se développer, et qu'elle se livre aux impressions qu'elle reçoit : c'est la vie des sensations que nous éprouvons et que nous voulons faire éprouver aux spectateurs. Mais ce geste se subdivise en mille nuances différentes, parce que les passions, ayant leur langage particulier, doivent, par la même raison, avoir le geste qui leur est propre.

Une langue, quelque énergique, quelque riche qu'elle soit, en mots et en tours, reste, en une infinité d'occasions, au-dessous de l'objet qu'elle veut exprimer. Il y a des choses qu'elle ne rend qu'avec obscurité : elle ne fait souvent que dessiner ce qui doit être peint. Un coup d'œil dit plus vite et mieux que tous

les discours. Une attitude, un maintien nous expliquent mille choses que l'auteur n'a pas pu exprimer, parce qu'alors il aurait été trop prolixe. Combien de scènes charmantes qui doivent tout à l'art et au génie de l'acteur, et qui, si elles n'avaient que les paroles, ne seraient qu'une ébauche à peine dégrossie ! Le langage de la déclamation est aussi fécond et aussi riche qu'il est énergique. Il a des expressions pour figurer avec les paroles. Pas une seule pensée qui n'ait son geste et son ton ; mais il faut, entre le geste et la parole, un accord parfait : je l'ai déjà dit.

La flexibilité des gestes et des tons existe dans les périodes comme dans les pensées et les mots.

La période est-elle composée de plusieurs membres, il y a un ton qui annonce le premier, un autre qui annonce le second, un autre le troisième, et enfin qui avertit l'esprit et l'oreille que le repos final et absolu va venir.

Il y a, comme dans le style, harmonie, nombre, variation de mélodie dans les geste̶s̶.

Si l'acteur fait un geste discordant, un ton

faux, s'il marque une chute, on le siffle; s'il ramène éternellement les mêmes inflexions, les mêmes finales, les mêmes mouvemens, l'attention du spectateur est à l'instant détournée, ses yeux s'éloignent de la scène.

La variété est nécessaire dans la déclamation en général, mais encore bien plus quand on répète les même choses : le *pauvre homme* du *Tartufe*, le *sans dot*, le *qu'allait-il faire dans cette galère?* seraient rebutans s'ils ramenaient avec eux les mêmes retours de tons et de gestes.

Avoir fait sentir la nécessité de l'accord parfait entre le geste et la pensée, c'est avoir procédé à des qualités exigées, qui conduisent naturellement à tout ce qui doit constituer le comédien.

Les passions exprimées dans la tragédie sont limitées par le genre de ce poëme : elles sont ou violentes ou tristes. Les héros s'emportent ou se plaignent. L'amour, la haine, l'ambition, voilà presque les seuls ressorts de la tragédie.

Il n'en est pas de même dans la comédie. Toutes les passions lui appartiennent, celles qui tiennent au sentiment, comme celles qui

ne présentent qu'un côté ridicule, et souvent elles se succèdent. Si l'acteur ne saisit pas les nuances du personnage qu'il représente aussi rapidement que la plume les a tracées, l'impression qu'il fera sur le spectateur sera nulle. Dans cette situation, il doit être sur la scène ce que l'argile est entre les mains du sculpteur qui commence par modeler une Sapho, et qui, changeant d'idée au milieu de son travail, repaîtrit cette terre molle et en fait un héros armé de pied en cap.

Une telle diversité de caractères exige de la part de l'acteur un esprit juste et prompt, je veux dire cette aptitude à s'approprier toutes sortes d'impressions, avec la facilité de les faire éprouver aux autres; ce je ne sais quel sens qui juge, au premier abord, sans le secours de l'analyse et du raisonnement.

Assurément rien n'est plus difficile que le passage subit d'un ton à un autre, de la rapidité à la lenteur, de la joie à la tristesse, de la fureur à la modération; mais ce sont ces gradations, bien exprimées, qui dénotent le véritable talent. Une maxime, une finesse, une plaisanterie, resteraient souvent sans effet si l'on n'avait pas l'art de nuancer les mots

comme les pensées. Par exemple si lorsque Lisimon, dans *le Glorieux*, dit :

> Quoi donc !... j'aurais su faire un miracle incroyable
> En rendant aujourd'hui ma femme raisonnable !

Si, dis-je, l'acteur ne s'arrête pas court en baissant la voix au moins d'une octave, pour ajouter comme par réflexion :

> Chose qu'on n'a point vue.... et qu'on ne verra plus ;

cette plaisanterie ne fera point de sensation.

Les nuances sont dans le discours ce que le clair et l'obscur, ménagés suivant les règles de l'art, de la nature et du goût, sont dans la peinture.

Avec les qualités indiquées ci-dessus il en faut encore une qui est un véritable présent du ciel, et sans lequel on n'est jamais un grand acteur. On peut avoir le sentiment de son rôle, et ne pas pouvoir l'exprimer : il faut une âme pour lui donner la vie. L'action ne saurait être vraie dans tous ses points si l'on ne possède pas ce charme avec lequel on attache, comme malgré lui, le spectateur le plus inattentif. Que le débit comporte un ton tranquille ou véhément, il y a toujours une âme attachée à la manière dont il est fait. Dans le premier cas,

il est facile de se posséder et de prendre le ton convenable; l'autre exige plus d'attention sur soi-même. Souvent un acteur, et surtout l'acteur tragique, croit exprimer avec feu ce qu'il n'exprime qu'avec une véhémence factice. Il faut, en tout, laisser parler la nature et consulter ses moyens physiques. A-t-on à remplir un rôle dont l'impétuosité doit se faire sentir d'un bout à l'autre, et craint-on de ne pouvoir soutenir le degré de force qu'il exige; il ne faut point abuser de sa voix : il faut, au contraire, la ménager de façon qu'on soit, pour ainsi dire, en état de recommencer son rôle lorsqu'il est fini. Il vaut mieux que le spectateur vous trouve d'abord un peu froid, et que, vous animant peu à peu, vous produisiez sur lui, par gradation, un effet tel qu'il soit convaincu que votre débit, lorsque vous l'avez commencé, exigeait la sagesse avec laquelle vous l'avez fait, quoique l'instant de la scène pût faire présumer que vous auriez dû y mettre plus de feu.

Une attention bien grave, et dont souvent on s'écarte, et surtout quand on n'est pas familiarisé depuis long-temps avec le théâtre, c'est la rigide observation des convenances.

Vous devez être l'homme dont vous représentez le personnage. Quoique vous soyez jeune, si vous êtes destiné à remplir les rôles de pères, il faut, à la scène, oublier votre âge, et que votre costume ne laisse point deviner que vous cachez vos années sous un masque différent du vôtre.

> Par un mensonge heureux voulez-vous nous ravir,
> Au sévère costume il faut vous asservir :
> Sans lui, d'illusion la scène dépourvue
> Nous laisse des regrets et blesse notre vue.
>
> <div align="right">DORAT.</div>

Dans cet emploi il est encore plus d'une nuance à observer. Le Licandre du *Glorieux* n'est point un Turcaret, et Turcaret n'est point l'Harpagon de *l'Avare*. Tel rôle de père exige un maintien noble et grave, et une aimable simplicité, tout en conservant les manières d'un homme de qualité (Licandre, par exemple, que je viens de citer) : tel autre une bonhomie naturelle, une franchise que rien ne peut altérer (Lisimon dans *le Méchant*) : et tel autre enfin une crédulité et une avarice peintes dans tous les traits (Géronte dans *les Fourberies de Scapin*).

Au reste, il n'est pas d'emploi dont les ca-

ractères des rôles ne présentent des différences marquées.

Le jaloux de *l'École des femmes* n'est pas le jaloux de *l'École des maris;* le Chevalier à la mode n'est pas l'Homme à bonnes fortunes; un petit maître bourgeois ne ressemble pas à un petit maître de cour.

Les rôles de valets présentent encore plus de nuances différentes que les rôles de pères. Le valet du *Glorieux* n'est pas celui de *la Coquette,* ou de *l'Étourdi,* ou du *Légataire,* etc.

L'emploi des jeunes premiers, dans le tragique comme dans le comique, est celui de tous qui présente le moins de ces disparates.

En parlant de la rigide observation des convenances, j'ai entendu, comme on l'a vu, généraliser ce mot et le faire porter sur les costumes comme sur le caractère des rôles. Grâce à la révolution opérée sur la scène française par mademoiselle Clairon et Lekain, on ne voit plus de contre-sens outré dans la manière de se vêtir. Mais quelquefois un jeune homme s'écarte un peu de la vérité; il craint de lui trop accorder, et voilà sur quoi porte

mon observation. On ne saurait être trop rigoureux sur ce point pour rendre l'illusion complète.

C'est ici le cas de rappeler au lecteur les ridicules de la scène française à une époque qui n'est pas encore très éloignée de nous, puisque c'est celle où MM. Lekain, Bellecour, mesdemoiselles Clairon, Dumesnil, etc. déployaient leurs beaux talens sur ce théâtre. Les jeunes gens qui n'ont pas vu ce règne extravagant, en ne jugeant que par comparaison avec ce qui existe aujourd'hui, auront peine à y croire.

« Quand les paniers furent inventés, et que cette mode fut devenue essentielle pour la parure des dames françaises, les comédiennes, avec raison, firent usage de cet ajustement dans les pièces où elles peignaient les mœurs de la nation. Ainsi Dorimène, Cidalise, Araminte et Bélise étaient dans l'obligation d'en porter; mais bientôt Cornélie, Andromaque, Cléopâtre, Phèdre et Mérope se montrèrent sur la scène vêtues de cette manière. C'est ce qu'on ne se persuadera jamais, qu'en admirant la foule des contradictions que la cervelle humaine se plaît à rassembler.

« Les rôles de paysannes, jusqu'à celui de

Martine des *Femmes savantes*, furent joués avec de grands paniers, et l'on aurait cru pécher contre les bienséances en paraissant autrement. Ce n'est pas tout : cet usage s'introduisit jusque dans la parure des héros et même des danseurs. Au retour d'une victoire, un capitaine grec ou romain paraissait sur notre théâtre avec un panier tourné de la meilleure grâce du monde, et auquel les efforts des peuples qu'il venait de combattre n'avaient pas fait prendre le moindre petit pli.

« Rien n'était si comique que l'habit tragique. Au lieu de ces beaux casques qui décoraient si bien les anciens guerriers, nos comédiens, en voulant les représenter, portaient tout simplement des chapeaux à trois cornes, pareils à ceux dont nous nous servons dans le monde. Il est vrai que, pour se donner un air plus extraordinaire, ils y ajoutaient des plumes dont l'énorme hauteur les mettait souvent dans le cas d'éteindre les lustres, qui alors éclairaient la scène, ou de crever les yeux à leurs princesses, en leur faisant la révérence. Ils portaient aussi des perruques frisées, des gants blancs et des culottes bouclées et jarretées à la française. Les décorations étaient tachées des mêmes

défauts : elles se bornaient à un misérable palais, à une triste campagne, et à un appartement noir et enfumé. Les lustres qui, comme je viens de le dire, étaient accrochés à nos théâtres, donnaient fort souvent un démenti aux paroles de l'acteur comme aux décorations. En effet, comment se persuader qu'on était dans un jardin, en pleine campagne, ou dans le camp d'Agamemnon, lorsque des chandelles suspendues au plafond venaient frapper les yeux et l'odorat des spectateurs ? de quel front un acteur pouvait-il dire au milieu de ces nombreuses chandelles :

Enfin ce jour pompeux, cet heureux jour nous luit ?

« Mais ce qui anéantissait encore plus l'illusion, c'étaient les bancs qui garnissaient la scène, et la foule des spectateurs qui remplissaient le théâtre. On ne savait quelquefois si le jeune seigneur qui allait prendre sa place n'était point l'amoureux de la pièce qui venait jouer son rôle. C'est ce qui donna lieu à ce vers :

On attendait Pyrrhus, on vit paraître un fat.

« Le comédien manquait toujours son en-

trée : il paraissait trop tôt ou trop tard : sortant du milieu des spectateurs comme un revenant, il disparaissait de même sans qu'on s'aperçût de sa sortie. Enfin tous les grands mouvemens de la tragédie ne pouvaient s'exécuter, et les coups de théâtre étaient toujours manqués, etc. etc. » (*Extrait d'une lettre de M. de Crébillon sur les spectacles.*)

Tels étaient les abus dont gémissait la scène française lorsque tout changea de face par les soins courageux de mademoiselle Clairon, secondée de ceux de plusieurs acteurs, et soutenus par la générosité de M. le comte de Lauraguais, qui sacrifia plus de cinquante mille francs pour les seuls changemens qu'il fallut faire au théâtre par rapport à la suppression des balcons. Des hommes de lettres contribuèrent aussi, par leurs conseils, aux divers changemens qui s'opérèrent sur la scène française. Peu de temps avant cette glorieuse innovation M. Marmontel avait dit :

« Il s'est introduit à cet égard (la vérité des costumes) un usage aussi difficile à concevoir qu'à détruire. Tantôt c'est Gustave qui sort des cavernes de Dalécarlie avec un habit bleu céleste à paremens d'hermine ; tantôt c'est

Pharasmane qui, vêtu d'un habit de brocart d'or, dit à l'ambassadeur de Rome :

> La nature marâtre, en ces affreux climats,
> Ne produit, au lieu d'or, que du fer, des soldats.

« De quoi faut-il donc que Gustave et Pharasmane soient vêtus? L'un de peau, l'autre de fer. Comment les habillerait un grand peintre? Il faut donner, dit-on, quelque chose aux mœurs du temps : il fallait donc aussi que Le Brun frisât Porus, et mît des gants à Alexandre. C'est aux spectateurs à se déplacer, non au spectacle; et c'est la réflexion que tous les acteurs devraient faire à chaque rôle qu'ils vont jouer. On ne verrait pas paraître César en perruque frisée, ni Ulysse sortir, tout poudré, du milieu des flots. Ce dernier exemple nous conduit à une remarque qui peut être utile. Le poète ne doit jamais représenter des situations que l'acteur ne saurait rendre. Telle est celle d'un héros mouillé, qui devient ridicule dès que l'œil s'y repose. » (*Extrait de* l'Encyclopédie, *article* Décoration théâtrale.)

Après avoir parlé des qualités exigées pour paraître sur la scène avec tous les avantages,

disons quelque chose sur la manière de répéter son rôle.

L'opinion est fixée depuis long-temps sur le mode de réciter la tragédie. La première loi pour l'acteur est d'oublier le rhythme dans lequel ces sortes d'ouvrages sont composés. Rien n'est plus insipide pour l'oreille que la fréquence éternelle des rimes; mais il est un art de lier les vers qui n'ôte rien à leur beauté, et c'est cet art qu'il faut scrupuleusement étudier avant de s'exposer à en réciter. La poésie recouvre toute sa liberté à la lecture et aux oreilles de l'auditeur; elle ne conserve alors que les chaînes auxquelles la prose est assujettie; et, comme dans la prose, les repos ne sont déterminés dans les vers que par le sens, et non par le nombre des syllabes.

Prenons pour exemple ceux que Racine met dans la bouche de Joad, et transcrivons-les comme si c'était de la prose.

« Celui qui met un frein à la fureur des flots, sait aussi des méchans arrêter les complots. Soumis avec respect à sa volonté sainte, je crains Dieu, cher Abner, et n'ai point d'autre crainte : cependant je rends grâce au zèle officieux, qui sur tous mes périls vous

fait ouvrir les yeux. Je vois que l'injustice en secret vous irrite, que vous avez encore le cœur israélite : le ciel en soit béni. Mais ce secret courroux, cette oisive vertu, vous en contentez-vous ? La foi qui n'agit point, est-ce une foi sincère ? Huit ans déjà passés, une impie étrangère, du sceptre de David usurpe tous les droits, se baigne impunément dans le sang de nos rois : des enfans de son fils détestable homicide, et même contre Dieu lève son bras perfide; et vous, l'un des soutiens de ce tremblant état, vous, nourri dans les camps du saint roi Josaphat, qui, sous son fils Joram, commandiez nos armées, qui rassurâtes seul nos villes alarmées, lorsque d'Ochozias le trépas imprévu dispersa tout son camp à l'aspect de Jéhu : je crains Dieu, dites-vous, sa vérité me touche. Voici comme ce Dieu vous parle par ma bouche.
. »

Quel morceau de prose coule avec plus de facilité ! La contrainte de la rime disparaît sans que rien semble tronqué.

La seconde loi pour l'acteur est de suivre en tout la nature et ne jamais dépasser les bornes qu'elle prescrit : mais ce n'est pas en

dépasser les bornes que de la montrer, lorsque le cas l'exige, dans toute sa magnificence. Le récit doit toujours être en raison du moment et du personnage qu'on représente. Majestueux et imposant quand, la tête couverte du diadème ou revêtu du suprême pouvoir, on dicte des lois ; naturel quand il n'est question que d'exprimer des sentimens : renfermé dans les bornes indiquées par le caractère et la constitution de son rôle, mais toujours noble : tel doit être l'acteur tragique. Action, discours, geste, attitude, et jusqu'au silence, tout, en un mot, doit être relatif à son personnage.

Chaque passion a son mouvement : c'est ce mouvement qu'il faut savoir saisir. Ainsi Burrhus abordant Agrippine, se pénétrera du respect qu'il doit à cette princesse en lui disant :

> César pour quelque temps s'est soustrait à nos yeux :
> Déjà par une porte au public moins connue,
> L'un et l'autre consul vous avaient prévenue,
> Madame : mais souffrez que je retourne exprès.....

En prononçant les vers suivans sans s'écarter de ce respect, il se souviendra du caractère dont il est revêtu.

> Je ne m'étais chargé dans cette occasion
> Que d'excuser César d'une seule action :

DE PRÉVILLE. 121

Mais puisque, sans vouloir que je le justifie,
Vous me rendez garant du reste de sa vie,
Je répondrai, madame, avec la liberté
D'un soldat qui sait mal farder la vérité.
. .

Malgré cette assurance, l'acteur qui représente ce rôle serait dans l'erreur s'il croyait que ces deux vers l'affranchissent des égards qu'il doit à la mère de son empereur. On aime à retrouver dans le gouverneur de Néron la noble candeur d'un militaire, qui ne connaît point l'art de flatter. Mais on serait blessé de ne pas trouver en lui la prudence d'un homme de cour qui sait adoucir l'aspérité de ce qu'il va dire.

De quoi vous plaignez-vous, madame? On vous révère.
Ainsi que par César, on jure par sa mère.
L'empereur, il est vrai, ne vient plus chaque jour
Mettre à vos pieds l'empire, et grossir votre cour;
Mais le doit-il, madame?

En annonçant à cette princesse qu'elle a cessé de régner, il doit l'exprimer de manière à lui prouver qu'elle n'a rien perdu du côté du respect qu'on doit à sa personne.

Le comédien Beaubourg, jouant Néron, disait à Burrhus, avec des cris aigus et tout

l'emportement de la férocité, en parlant d'A-
grippine :

> Répondez-m'en, vous dis-je, ou, sur votre refus,
> D'autres me répondront et d'elle et de Burrhus.

Cette expression étrange renfermait tant de vérité que tout le monde en était frappé de terreur. Ce n'était plus Beaubourg, c'était Néron même. Cependant ces deux vers semblent demander uniquement la dignité d'un empereur, et la tranquillité cruelle d'un fils dénaturé.

En parlant de *Britannicus*, on se rappelle, malgré soi, le nom de Baron, ce Roscius de la scène française, qui embrassait tous les rôles et les rendait également bien tous.

Né en 1652, Baron était à peine sorti de l'enfance lorsqu'il monta sur le théâtre.

Favorisé de tous les dons de la nature, il les avait perfectionnés par l'art : figure noble, gestes naturels, intelligence supérieure, il possédait tout. Attaché d'abord à la troupe de la Raisin, il la quitta pour entrer, encore adolescent, dans celle de Molière. En 1691 il se retira du théâtre : vingt-neuf ans après il y remonta, et fut aussi applaudi dans le

rôle de Britannicus, qu'il choisit pour sa rentrée, qu'il l'avait été dans sa jeunesse en remplissant ce même rôle. Il joua successivement Néron et Burrhus; le Menteur, rôle d'un homme de vingt ans; le père dans *l'Andrienne*, pièce dont il était l'auteur; Rodrigue dans *le Cid*, et Mithridate dans la tragédie de ce nom, qui plaisait tant à Charles XII, que dans son loisir il en avait appris par cœur les plus belles scènes, et les répétait à un de ses ministres.

Lorsque dans la conversation de Mithridate avec ses deux fils, ce prince récite ces quatre vers :

> Princes, quelques raisons que vous me puissiez dire,
> Votre devoir ici n'a point dû vous conduire,
> Ni vous faire quitter, en de si grands besoins,
> Vous, *le Pont*; vous, *Colchos*, confiés à vos soins.

Baron marquait avec beaucoup d'intelligence et une finesse de sentiment supérieur, l'amour de ce prince pour Xipharès, et sa haine contre Pharnace. Il disait au dernier : *Vous, le Pont*, avec la hauteur d'un maître, et la froide sévérité d'un juge; et à Xipharès : *Vous, Colchos*, avec l'expression d'un père tendre qui fait des reproches à un fils dont la vertu n'a pas rempli son attente.

Dans la première représentation de cette pièce, il entra sur la scène accompagné de Xipharès, et ne prit la parole qu'après un jeu muet où il semblait avoir réfléchi sur ce qu'avaient pu lui dire ses deux fils. En rentrant dans la coulisse, il s'adressa à Beauval, acteur des plus médiocres, et lui demanda, en plaisantant, s'il était content.

« Votre entrée est dans le faux, lui dit Beauval; il n'y a point à réfléchir sur les excuses des deux jeunes princes; il faut leur répondre en paraissant avec eux, parce qu'un grand homme comme Mithridate doit concevoir du premier coup d'œil les plus grandes affaires. »

Baron sentit la force de ce raisonnement et s'y conforma.

Cet acteur sublime n'entrait jamais sur la scène qu'après s'être mis dans l'esprit et le mouvement de son rôle. Il y avait telle pièce où, au fond du théâtre, et derrière les coulisses, il se battait, pour ainsi dire, les flancs pour se passionner. Il apostrophait avec aigreur, et injuriait tous ceux qui se trouvaient autour de lui, les acteurs, les actrices, les valets; et il appelait cela *respecter le parterre.*

Il ne se montrait effectivement à lui qu'avec une certaine altération dans les traits, et avec ces expressions muettes qui étaient comme l'ébauche de ses différens personnages. Il mourut en 1729, âgé de soixante-dix-sept ans.

Les quatre vers suivans du grand Rousseau, qu'on lit au bas de son portrait, sont l'éloge le plus flatteur qu'on ait pu faire de ce comédien.

> Du vrai, du pathétique, il a fixé le ton.
> De son art enchanteur l'illusion divine
> Prêtait un nouveau lustre aux beautés de Racine,
> Un voile aux défauts de Pradon.

Je reviens aux observations que je faisais sur la manière dont certains rôles doivent être récités. Ce n'est pas à l'homme qui les conçoit bien qu'elles s'adressent : car, en supposant à celui qui se destine au théâtre les qualités que je désirerais qu'il possédât, alors il n'a point besoin de leçons, il n'a besoin que de se familiariser avec la scène ; et cette familiarité ne s'acquiert que par l'habitude qui ne s'enseigne pas. Mais comme on ne doit pas exclure du temple consacré à Melpomène et à Thalie celui qui n'aurait pas toutes ces qualités dési-

rées; comme, dans le nombre, il en est plus d'une qui s'acquiert par l'étude, et qu'on doit souvent à un travail assidu le développement de son génie, c'est à celui chez qui ce développement ne s'est pas encore fait que je m'adresse.

Il n'y a qu'une seule manière de concevoir une pensée écrite : il n'y en a qu'une seule de la répéter, et il n'est pas nécessaire de l'avoir créée pour en saisir l'esprit avec autant de justesse que l'auteur lui-même; mais d'une pensée isolée à l'œuvre entière, la différence est si grande, que souvent une première erreur vous en fait commettre mille : avec beaucoup d'esprit, avec une intelligence parfaite on peut quelquefois mal saisir l'esprit d'un rôle.

Souvent une pensée présente deux sens bien différens, et tous deux semblent être dans la nature d'un rôle; c'est ici que l'acteur a besoin de toute sa sagacité, car l'auteur lui-même aurait quelquefois peine à décider précisément dans quel sens il l'a conçue, et par conséquent comment elle doit être rendue. Mais bien pénétré du caractère du personnage qu'il représente, l'acteur se décide, et ne laisse plus

d'incertitude sur la manière de rendre cette pensée.

Le rôle du jeune Horace dans la tragédie de ce nom présente cette difficulté. En rendant avec la précision rigoureuse attachée aux termes ce vers,

Albe vous a nommé ; je ne vous connais plus,

il s'en suivrait qu'Horace doit allier deux sentimens qui se contredisent : la sensibilité et la dureté. Ce Romain aime tendrement Curiace, le frère de sa femme, et qui est au moment d'épouser sa sœur : mais dès qu'il apprend qu'Albe a nommé cet ami pour combattre pour elle, tandis que Rome le choisit lui-même pour défendre ses intérêts, il se dépouille à l'instant de tout sentiment d'humanité, si, comme je viens de le dire, il donne à ce vers l'accent féroce qu'il présente. La nature ne saurait passer aussi rapidement d'un sentiment tendre à celui d'une indifférence que le temps seul peut amener.

Ce vers doit donc être prononcé avec un reste d'attendrissement.

Il ne m'appartient pas de juger l'œuvre du génie; mais quand le grand Corneille lui-

même avouait, en toute humilité, qu'il n'entendait rien aux quatre vers suivans de *Tite et Bérénice* :

> Faut-il mourir, madame; et, si proche du terme,
> Votre illustre inconstance est-elle encor si ferme,
> Que les restes d'un feu, que j'avais cru si fort,
> Pussent dans quatre jours se promettre ma mort?

il m'est bien permis de dire que dans certaines tragédies, pour lesquelles l'enthousiasme s'est le plus prononcé, il s'y trouve souvent des passages dont la réflexion la plus approfondie ne saurait saisir le sens. Que faire alors? Comme Baron : les réciter sans les entendre. Cet acteur ayant prié Corneille de lui expliquer les quatre vers que je viens de citer, en lui avouant qu'il ne les entendait pas, en reçut cette réponse : « Je ne les entends pas trop bien non plus; mais recitez-les toujours; tel qui ne les entendra pas, les admirera. »

On pourrait multiplier ces exemples : mais le principe s'appliquant à tous, c'est à l'acteur à louvoyer adroitement quand il rencontre ces écueils contre lesquels le raisonnement vient se briser.

Un des rôles le plus difficiles à saisir dans

une pièce de ce même Corneille, le créateur de la tragédie, c'est celui de Nicomède.

Baron, qui par la beauté de ses tons et les inflexions de la voix captait le spectateur au point de ne pas lui laisser le temps de réfléchir sur le sens des vers qu'il débitait, et qui avait sur les acteurs qui l'ont suivi l'avantage inappréciable de connaître le héros qui avait servi de modèle au poète pour le rôle de Nicomède, mettait dans son débit, de la hauteur et une franchise qui était la base du caractère du grand Condé, l'ennemi juré de ces petits subterfuges à l'abri desquels on ménage dans les cours l'esprit de tous. Idolâtre de son roi, mais railleur impitoyable quand il était question du cardinal ministre, se permettant même de ridiculiser les actions de la reine-mère, tel était ce Condé à qui le nom de *Grand* fut donné d'une voix unanime par les Français, comme par les peuples étrangers, et que n'osèrent lui refuser même ceux qui étaient jaloux de sa gloire. Ce libérateur de son pays fut le modèle de l'acteur, comme il l'avait été du poète. Beaubourg succéda à Baron; mais sa déclamation boursouflée et son jeu inégal ne permettent pas de le citer

comme un modèle dans aucun des rôles qu'il a remplis. Dufresne vint après, et grâce aux leçons de Ponteul, s'il n'a pas mérité d'être exactement placé sur la même ligne que Baron, au moins a-t-il été digne de lui succéder. La nature, qui produit lentement l'œuvre du génie, créa enfin Lekain. Cet acteur sublime devina la manière dont Baron avait joué Nicomède. Dans ce rôle il usa de l'ironie avec modération, parce que Nicomède, doué d'une âme forte, doit conserver assez de pouvoir pour commander à ses passions, mais n'affecte pas cependant ce calme imperturbable, incompatible avec son caractère.

Lekain semblait dans Nicomède être inspiré par l'esprit de Corneille. Il ne prononçait pas un seul mot sans en marquer la valeur. Une noble colère l'animait dans cette partie du dialogue :

NICOMÈDE.
Vous m'envoyez à Rome !
PRUSIAS.
On t'y fera justice.
Va, va lui demander ta chère Laodice.
NICOMÈDE.
J'irai, seigneur, j'irai, vous le voulez ainsi ;
Mais j'y serai plus roi que vous n'êtes ici.

L'acteur intelligent qui, d'après les Mémoires concernant *le grand Condé*, se pénétrerait véritablement du caractère de ce héros, serait certain d'avoir le plus grand succès dans le rôle de Nicomède.

Quelques acteurs, dans ce vers de Pyrrhus à Andromaque,

Madame, en l'embrassant songez à le sauver,

emploient la menace, quand au contraire le pathétique, l'intérêt, la pitié, en marquent l'esprit. C'est une véritable faute de sens qu'on ne ferait pas, si l'on s'était pénétré du véritable caractère de Pyrrhus.

Un ton simple et naïf, et ceci semblera peut-être contradictoire, peut dans certaines circonstances s'allier au tragique le plus élevé. Mais pour s'y livrer sans tomber dans le genre trivial, il faut avoir la juste conscience de son talent. Dufresne, qu'on ne saurait trop citer parce qu'il fut l'émule de Baron et qu'il perfectionna la route qui lui avait été tracée par ce génie créateur, Dufresne représentant Pyrrhus, et rapportant les paroles qu'Andromaque avait adressées à son fils Astyanax, imi-

tait la voix douce d'une femme en prononçant ces mots :

> C'est Hector (disait-elle en l'embrassant toujours);
> Voilà ses yeux, sa bouche, et déjà son audace!
> C'est lui-même, c'est toi, cher époux, que j'embrasse.

Et bientôt reprenant la voix mâle de son rôle il continuait avec fierté :

> Et quelle est sa pensée? attend-elle en ce jour
> Que je lui laisse un fils pour nourrir son amour?
> Non, non, je l'ai juré, ma vengeance est certaine, etc.

Remarquons en passant, que l'*Andromaque* de Racine est la première tragédie qu'on a parodiée. Subligny, auteur de cette parodie, lui avait donné le nom de *la Folle Querelle*. Racine l'avait attribuée à Molière, et d'après cette idée s'était brouillé sérieusement avec lui.

Je crois avoir déjà dit, mais je ne saurais trop le répéter, qu'il ne faut mettre ni emphase ni cadence dans la manière de réciter les vers. Le spectateur veut en sentir l'illusion enchanteresse, mais il ne veut pas qu'on détruise, ou, au moins, qu'on affaiblisse l'intérêt du sujet par un charme qui lui est étranger, pour mieux dérober à l'oreille l'uniforme répétition de la

rime : il faut même, en certains cas, ne porter l'inflexion que sur le dernier mot de la phrase, et couler sur la pénultième rime, afin qu'elle soit comme absorbée dans le vers subséquent.

Exemple pour la tragédie, tiré de *Mérope* :

POLYPHONTE.

Madame, il faut enfin que mon cœur se déploie....
Ce bras qui vous servit m'ouvre au trône une voie....
Et les chefs de l'état, tout près de prononcer,
Me font entre nous deux l'honneur de balancer....
. .
. .
Nos ennemis communs, l'amour de la patrie,
Le devoir, l'intérêt, la raison, tout nous lie,
Tout vous dit qu'un guerrier, vengeur de votre époux,
S'il aspire à régner, peut aspirer à vous....
Je me connais : je sais que, blanchi sous les armes,
Ce front triste et sévère a pour vous peu de charmes.
Je sais que vos appas encor dans leur printemps
Pourraient s'effaroucher de l'hiver de mes ans :
Mais la raison d'état connaît peu ces caprices....
Et de ce front guerrier les nobles cicatrices
Ne peuvent se couvrir que du bandeau des rois....
Je veux le sceptre et vous, pour prix de mes exploits....
N'en croyez pas, madame, un orgueil téméraire....
Vous êtes de nos rois et la fille et la mère,
Mais l'état veut un maître.... et vous devez songer
Que, pour garder vos droits, il les faut partager....

MÉROPE.

Le ciel, qui m'accabla du poids de sa disgrâce,
Ne m'a point préparée à ce comble d'audace....
Sujet de mon époux, vous m'osez proposer
De trahir sa mémoire et de vous épouser!...
Moi, j'irais de mon fils, du seul bien qui me reste,
Déchirer avec vous l'héritage funeste!...
. .
. .
. .

Je ne prétends pas qu'il faille abuser de cette liberté de lier les vers, surtout dans la tragédie, dont la marche et le débit doivent être plus lents que dans la comédie; mais il faut en faire usage toutes les fois que le sens le permet, et que la phrase n'en souffre point. Plutôt que de torturer la raison, il vaut mieux faire éprouver à l'oreille un léger désagrément. Quelque scrupuleuse attention qu'on apporte à la liaison des vers, dans un récit, il en reste toujours trop que la nécessité oblige à séparer par la constitution même des phrases et la nature de la versification. Il est des choses que le goût indique, et sur lesquelles il est impossible d'établir des règles.

Lorsque deux ou plusieurs sentimens agitent l'âme, ils doivent se peindre en même

temps dans les traits et dans la voix, à travers les efforts qu'on fait pour dissimuler, dit M. de Marmontel. Il n'est pas de leçon qui puisse enseigner ces nuances d'expression de sentiment qui se combattent : on est certain de les saisir, quand on est pénétré de l'esprit de son rôle.

Dans ce vers de Néron,

Avec Britannicus je me réconcilie,

Néron est bien éloigné de penser ce qu'il dit : sa physionomie exprime la vérité, et le mensonge est dans son cœur : il faut qu'il persuade à Antiochus et à Agrippine que ces paroles sont l'expression d'un sentiment qu'il éprouve, et que le spectateur, comme Cléopâtre, soit convaincu du contraire. Le sublime de l'art est d'être deviné par un jeu muet et des uns et des autres ; enfin, s'il est permis de se servir d'une pareille expression, c'est de faire parler son silence. Cette manière de s'exprimer est la science de tout acteur qui se trouve en scène. Rien de ce qui s'y passe ne doit lui être étranger. On ne saurait écouter un discours dont on est ému, sans le faire paraître : la situation dans laquelle on se trouve ne permet pas de

l'interrompre : le jeu des muscles de la physionomie doit alors remplacer la parole.

Mademoiselle Clairon dans *Pénélope* (tragédie de l'abbé Genest, donnée pour la première fois en 1684), a eu l'art de faire d'un défaut de vraisemblance insoutenable à la lecture, dit encore M. de Marmontel, un tableau théâtral de la plus grande beauté. Ulysse parle à Pénélope sous le nom d'un étranger. Le poète pour filer la reconnaissance, a obligé l'actrice à ne pas lever les yeux sur son interlocuteur; mais à mesure qu'elle entend cette voix, les gradations de la surprise, de l'espérance et de la joie, se peignent sur son visage avec tant de vivacité et de naturel; le saisissement qui la rend immobile tient le spectateur lui-même dans une telle suspension, que la contrainte de l'art devient l'expression de la nature.

Il n'est pas de rôle, quelque indifférent qu'il paraisse, qui ne puisse donner des preuves d'intelligence dans l'acteur ou l'actrice qui le représente. Tels sont ceux de confidens et de confidentes : ils demandent dans le débit un ton de simplicité noble. Vouloir dans ces rôles y mettre une sorte de prétention, et plus de chaleur ou d'intérêt qu'ils n'exigent; c'est les

jouer à contre-sens. Nous n'éprouvons pas, dans un événement qui n'a avec nous qu'un rapport indirect, la même impression, ni le même degré de douleur ou de joie que nous éprouverions s'il nous était personnel. Le serviteur le plus zélé se sacrifie pour prouver à son maître l'attachement qu'il a pour lui : mais si l'ambition, si l'amour, si la vengeance, etc. etc. sont les passions qui animent son maître, ces sentimens n'étant point propres à ce serviteur, ils ne peuvent être, en résultat pour lui, que des moyens de servir les intérêts de celui auquel il est attaché ; ils ne sauraient influer sur son propre caractère : il ne doit pas s'exprimer comme celui dont l'ambition, l'amour ou la vengeance animent le cœur. De même si, dévoré par un chagrin profond, son maître s'abandonne à l'excès de sa douleur en faisant le tableau du chagrin qu'éprouve ce personnage auquel il est attaché, doit-il feindre la même douleur ? Non sans doute. C'est donc à tort que la plupart des confidens et confidentes viennent larmoyer sur la scène, ou se livrer à d'autres mouvemens passionnés, comme s'ils étaient les héros ou les héroïnes de la pièce. Quiconque a vu Lekain remplir le rôle de

Pirithoüs dans *Ariane*, sait quel ton de vérité il faut mettre dans de pareils rôles pour les rendre importans, quelque peu qu'ils paraissent l'être par eux-mêmes. Vérité, noble simplicité, voilà l'art qu'employait Lekain dans ce rôle qui semble n'être pas digne de l'attention de ceux qui en sont ordinairement chargés, et dans lequel il était applaudi avec le même enthousiasme qu'il l'était dans les rôles d'Orosmane, de Mahomet, etc. etc.

Dans tout, il faut conserver ce ton noble et simple; point d'affectation dans votre manière de réciter un ou plusieurs vers parce qu'ils présentent une pensée sublime. Pour la saisir, le spectateur n'a pas besoin de cette espèce d'avertissement qui ne tient point à l'esprit de votre rôle.

Par exemple, lorsque le comte d'Essex rend son épée au garde qui vient le désarmer, et qu'il lui dit :

> Vous avez dans vos mains ce que toute la terre
> A vu plus d'une fois utile à l'Angleterre;

ces deux vers seraient inconvenans dans la bouche d'un véritable guerrier, s'ils étaient répétés avec emphase. Le comte d'Essex, sen-

sible au traitement qu'il éprouve, prétend moins vanter sa valeur que rappeler des services rendus à la patrie, et qu'on semble avoir oubliés. Un ton de fermeté, et non une déclamation fastueuse, convient non seulement au débit de ces deux vers, mais au rôle en général. Le comte d'Essex est un héros intéressant, et non un fanfaron de bravoure.

Si Britannicus surpris par Néron aux pieds de Junie n'adoucissait pas le ton de sa voix, la dureté et la hauteur de ses réponses, quand il lui dit :

> Rome met-elle au nombre de vos droits
> Tout ce qu'a de cruel l'injustice et la force,
> Les emprisonnemens, le rapt et le divorce?

il manquerait d'abord aux convenances reçues : quoique frère de l'empereur, il est son sujet. Revêtue de cette dignité, la personne de Néron est sacrée pour lui comme pour les autres : ensuite il démentirait son caractère de douceur, il affaiblirait l'intérêt qu'il inspire, et justifierait en quelque sorte la barbarie exercée envers lui par l'empereur. Une vérité dure ne perd rien pour être exprimée avec une sorte de modération.

Lorsque Agamemnon adresse à Clytemnestre cet ordre,

Madame, je le veux et je vous le commande ;

l'acteur qui représente ce personnage doit mettre dans sa manière de prononcer ce vers un certain lénitif qui en diminue l'âpreté. Agamemnon n'est point un despote farouche qui, dans tout, ne connaît de lois que sa volonté, quelque absurde qu'elle soit.

C'est dans la nature qu'il faut chercher ses inflexions; l'art n'est rien près de ses inspirations : motrice de toutes nos actions, elle doit nous guider : c'est à elle que l'acteur doit ses plus beaux mouvemens.

Quand pour la première fois mademoiselle Dumesnil, dans le rôle de Mérope, osa traverser rapidement la scène pour voler au secours d'Égisthe en s'écriant :

Barbare! il est mon fils,

tous les spectateurs furent surpris de ce mouvement si contraire aux usages reçus jusqu'alors. On s'était imaginé que la tragédie aurait perdu de sa noblesse, si l'acteur, en marchant, n'avait pas mesuré et cadencé ses pas.

L'inspiration du moment produit quelque-

fois un effet surprenant : on peut s'y abandonner, mais ce sont de ces épreuves qu'il faut bien se garder de répéter.

Dans le beau tableau des proscriptions que Cinna fait à Émilie, un acteur dans le cours de ce récit, avait, peut-être sans y songer, tenu son casque, surmonté d'un panache rouge, caché aux yeux des spectateurs, en prononçant ces vers :

> Le fils, tout dégouttant du meurtre de son père,
> Et sa tête à la main, demandant son salaire....

Il éléva précipitamment ce casque, et l'agitant vivement il sembla montrer aux spectateurs la tête et la chevelure sanglante dont il venait de parler. Cette image frappa de terreur tous les esprits : c'était l'effet du moment : attendue, elle ne produirait aucune sensation.

La déclamation théâtrale étant l'art d'exprimer sur la scène, par la voix, l'attitude, le geste et la physionomie, les sentimens d'un personnage avec la vérité et la justesse qu'exige la situation dans laquelle il se trouve, il est facile, d'après ses propres sensations, de donner à celui qu'on représente ce ton de vérité.

L'abattement de la douleur ne nous permet que bien peu de gestes : nous sommes tout à l'objet qui la cause ; la réflexion profonde n'en veut aucun ; les yeux et le visage expriment bien mieux le mépris ou l'indignation, ou une fureur concentrée, que ne le feraient des gestes : la dignité n'en a pas : Auguste tend simplement la main à Cinna, lorsqu'il lui dit :

> Soyons amis, Cinna, c'est moi qui t'en convie.

L'inflexion de la voix est l'âme de ce vers. Tout autre geste que ferait Auguste en détruirait le charme.

On ne saurait trop le répéter, la prodigalité des gestes nuit à la grâce du débit, et lorsqu'ils ne sont pas puisés dans la nature, ils deviennent de véritables contre-sens.

> D'un geste toujours simple appuyez vos discours :
> L'auguste vérité n'a pas besoin d'atours.
> <div style="text-align:right">DORAT.</div>

Que notre figure parle avant de prononcer un mot, et qu'elle annonce ce que nous avons à dire. Il faut qu'on lise sur le front d'Alvarès, dans ses regards abattus, et jusque dans sa démarche, qu'il vient annoncer à Zamore et à Alzire l'arrêt cruel qui les a condamnés.

Brizard, dont le jeu muet était si éloquent et si vrai, lorsqu'il paraissait dans cette scène, faisait éprouver aux spectateurs, avant d'avoir prononcé un seul mot, le degré de sensibilité dont lui-même paraissait pénétré. On devinait ce qu'il allait dire.

Lorsque Ariane lit le billet de Thésée, les caractères tracés par la main du perfide doivent, pour ainsi dire, se réfléchir sur sa figure, et se peindre dans ses yeux.

Des observations plus étendues sur la manière de réciter la tragédie deviennent inutiles : ce n'est pas en multipliant les exemples qu'on instruit : il suffit de mettre sur la voie des applications celui qui veut réfléchir.

Passons maintenant à la comédie.

Moins exigeante que la tragédie, la comédie ne veut pas être déclamée : mais elle n'en présente pas moins de difficultés pour être bien jouée. Les fautes du comédien ne pouvant pas se masquer sous les dehors d'un débit pompeux, échappent rarement aux yeux ainsi qu'à l'oreille du spectateur. Nous avons toujours des objets de comparaison pour juger l'acteur comique, nous n'en avons point pour juger l'acteur tragique. Les grâces du beau naturel,

la finesse de l'expression, de la sensibilité, la vérité dans l'action, telles sont les qualités que doit posséder l'acteur comique. La plupart de ces qualités s'acquièrent dans l'étude du monde : c'est dans ce tableau qu'il faut étudier les mœurs, les caractères, les nuances qui différencient les mêmes passions.

Elles se déguisent sous mille formes diverses : il faut savoir saisir celle qui convient : il faut surtout la saisir rapidement, quand le personnage qu'on représente, conservant toujours dans le fond son même caractère, le déguise cependant suivant l'esprit de son rôle. Dans *l'École des femmes*, Arnolphe, d'abord combattu par la curiosité de savoir ce qui intéresse son amour, ensuite par la crainte d'apprendre que son amour est trahi, finit par se livrer à tous les tourmens de son extravagante passion, lorsque Agnès lui avoue ingénument qu'elle ne peut l'aimer. Il prie, il menace; tour à tour fier et rampant, il jure de se venger, puis de tout oublier. Ce qu'il dit, il l'éprouve dans le moment : c'est le tableau de son âme qu'il expose aux yeux d'Agnès. Pour s'exprimer comme Arnolphe, il faudrait éprouver les mêmes sensations, et

ne les éprouvant pas, il faut tromper le spectateur par une imitation qui trompe la nature elle-même : voilà l'art du comédien.

Le don de plier son âme à des impressions contraires est encore plus nécessaire dans la comédie que dans la tragédie. Toutes les passions sont de son domaine, tous les caractères sont de son ressort. Une joie folle, les transports d'un vif chagrin, un amour extravagant, la colère d'un jaloux, le ton digne, la fatuité, le sentiment tendre : tour à tour joueur, dissipateur, généreux, méchant, menteur, libertin, tel doit être sur la scène l'acteur comique. Que de travail! que d'étude! quelle connaissance approfondie de tout ce qui se passe dans la société lui est nécessaire! car, encore faut-il que les nuances de ces divers caractères soient copiées d'après le rang des personnages. Un grand seigneur n'est ni méchant, ni menteur, ni libertin, ni même joueur, comme un homme né dans une classe inférieure ; l'orgueil de son rang perce à travers toutes ses actions. En morale il foule aux pieds toutes les bienséances : il trompe son père, sa maîtresse, son meilleur ami; et ses défauts, comme ses vices, sont cependant

masqués, presque malgré lui, par ce ton qui tient à l'éducation.

Souvent forcé de répéter les mêmes idées et de me servir des mêmes expressions, puisqu'il existe une analogie entre tous les rôles, soit tragiques, soit comiques, c'est moins à la manière dont ces idées sont rendues qu'au sens qu'elles renferment, que le lecteur doit faire attention. En didactique il n'est guère possible de varier ses tons sans devenir obscur; il vaut donc mieux se répéter pour tâcher d'être entendu.

La première de toutes les qualités pour le comédien, c'est d'avoir la figure de son rôle : point de spectacle sans illusion. Un jeune homme sous des cheveux blancs, *et vice versâ*, ressemble plus à une caricature qu'au personnage qu'on veut représenter. Le spectateur ne reconnaît pas l'étourdi sous les traits prononcés de l'âge; il ne reconnaît point Géronte sous ceux de la jeunesse. L'imitation de la nature peut remédier, dans quelques points, à ce qui manque pour figurer un personnage; mais, en général, comme il est plus facile de se donner des années que de s'en ôter, c'est surtout lorsqu'il s'agit de rôles jeunes qu'il faut

avoir la figure de la jeunesse : disons aussi que l'on a rarement un air grave quand on n'est pas encore parvenu à l'âge où les traits de la physionomie sont entièrement formés.

A la figure de son rôle, l'acteur doit réunir l'esprit de discussion et d'analyse. Il faut que sa mémoire embrasse d'un seul coup d'œil tout ce qu'il doit dire non seulement dans le moment actuel, mais tout ce qu'il dira dans la scène qu'il joue, afin de pouvoir régler ses mouvemens, ses tons, son maintien, sur le discours présent, comme sur celui qui va suivre. Cet esprit d'analyse et de discussion, il ne l'aurait pas, s'il se contentait de ne savoir que son rôle; il doit savoir, au moins en partie, les rôles des interlocuteurs avec lesquels il se trouve en scène. Lorsqu'il possède ces qualités essentielles, il peut débuter avec succès, s'il monte son imagination au point de se persuader que le théâtre n'est qu'un salon dans lequel il figure parmi les personnages qui s'y trouvent réunis. Qu'il règle alors son ton sur la gravité, ou le peu d'importance du sujet dont on s'entretient, il remplira bien son rôle.

Le monde, voilà le véritable tableau que

le comédien doit avoir sans cesse sous les yeux.

> Là, sur la scène, en habits différens,
> Brillent prélats, ministres, conquérans.

L'homme du grand air est souvent plus comédien que celui qui ne l'est qu'à certaines heures du jour : il joue les amoureux, les maris, les honnêtes gens, le fat, le glorieux, mieux que l'acteur cité pour bien remplir ces rôles : il les joue d'après nature, et surtout d'après le ton du jour.

Molière fut le père de la bonne comédie; ses caractères principaux seront de tous les temps; mais ses tableaux accessoires ont changé avec nos usages. Expliquons-nous plus clairement. Les financiers du siècle de Louis XIV, les médecins de la même époque, les courtisans même, ne ressemblent plus aux nôtres. En les représentant aujourd'hui sur la scène tels qu'ils étaient autrefois, ce serait mettre sous les yeux du spectateur des êtres de raison. On est naturellement habitué à juger par comparaison. Si, par exemple, l'acteur qui remplit le rôle de Turcaret n'en adoucissait pas les couleurs; si par la finesse

de son jeu il ne couvrait pas le ridicule du personnage qu'on pouvait montrer dans toute sa vérité à l'époque où cette pièce parut, ce rôle charmant ne serait aujourd'hui qu'une caricature rebutante.

Le Sage, en composant *Turcaret*, s'était abandonné à la fougue d'une imagination ulcérée contre une classe d'hommes dont il avait à se plaindre ; les traitans étaient sans doute alors tels que cet auteur les peint. Mais ceux d'aujourd'hui n'ayant aucune espèce de ressemblance avec leurs prédécesseurs, c'est par cette raison que, sans être en dissonance avec le rôle, j'ai dit qu'il fallait en polir un peu l'écorce.

Ce n'est pas l'objet en lui-même que le spectateur va chercher à la comédie, mais simplement l'imitation ; et quoiqu'on exige de la conformité entre l'original et la copie, on verrait avec dégoût les défauts dont le comédien offre l'image, si la copie était aussi désagréable que l'original.

Cette observation se porte sur tous les rôles dont le comique est autant en action qu'en paroles.

Un homme qui se présenterait ivre sur la

scène, y serait fort mal reçu, même en y jouant un rôle d'ivrogne.

Dans les rôles comiques, les uns nous amusent par la seule imitation de certains ridicules, les autres par le contraste qui existe entre le personnage et celui qu'il représente. L'erreur d'une dupe, qui prend un valet pour un homme de qualité, ne sera véritablement plaisante que lorsque la bonne mine du valet pourra faire excuser cette erreur; si, au contraire, rien ne la justifie, cette dupe sera aux yeux du spectateur tout simplement un homme qui, volontairement, se prête à une supposition qui choque la vraisemblance.

Je sais qu'on ne porte pas toujours dans la société le cachet de son état sur sa physionomie : un homme de la plus haute qualité peut avoir la figure basse, fausse, ou ignoble, et un valet l'avoir très distinguée. Mais sur le théâtre, je le répète, les dons extérieurs de la nature sont nécessaires : s'ils ne font pas partie du talent, au moins sans eux une partie du talent se trouve enfouie. La prévention l'étouffe. Je me rappelle, à ce sujet, d'avoir vu un jeune homme, éminemment protégé par le maréchal duc de Richelieu, se présenter au Théâtre

Français. Il avait choisi pour son début le rôle d'Achille, dans l'*Iphigénie* de Racine. Ce malheureux jeune homme, qui n'était pas sans talent, joignait à une figure féminine une stature au-dessous de la plus petite taille; il était en même temps si fluet, qu'il ressemblait à ces poupées déshabillées qui servent de joujoux aux enfans. Assurément il ne pouvait pas faire un plus mauvais choix pour son début que le rôle que je viens de citer, ou, pour mieux dire, aucun ne lui convenait dans la tragédie. Les comédiens firent à son sujet quelques représentations au maréchal; mais force leur fut de le laisser paraître une fois, bien certains que le public en ferait justice.

Soutenu par une cabale assez puissante, et, il faut l'avouer, par une diction pure et l'entente de son rôle, ce débutant fut écouté jusqu'au dernier couplet de la sixième scène du troisième acte; mais quand il prononça ce vers, dans lequel il mit cependant le ton convenable,

Rendez grâce au seul nœud qui retient ma colère, etc.

ce fut une huée générale et des ris tels que je n'en ai entendu de ma vie. Ils se prolongè-

rent au point qu'on fut forcé de baisser le rideau : la tragédie ne fut point achevée.

L'exiguité de la personne d'Achille, à côté de la figure imposante de l'acteur qui représentait Agamemnon (Larive), produisirent ce rire universel : on eût dit un pygmée défiant un géant. Le malheureux débutant profita de la leçon, et ce fut un grand bonheur pour lui. S'il eût persisté à vouloir être acteur, malgré le vœu prononcé de la nature, dans mille rôles il aurait été abreuvé de désagrémens. Il est rare que le public manque une application personnelle. Ce jeune homme, qui était peintre et élève de Lagrenée, reprit ses pinceaux, et s'est distingué dans une carrière pour laquelle il était né. Il est aujourd'hui premier peintre d'un des plus grands souverains de l'Europe.

Je viens de dire que le comédien devait avoir la figure de son rôle. S'il en remplit un dans le comique noble, il doit assurément mettre dans son maintien, comme dans sa diction, une différence réelle entre la manière de rendre ce rôle et celle qu'il mettrait, s'il en remplissait un dans le comique d'un genre opposé, puisque l'un nous montre la nature polie par

l'éducation, et que l'autre nous la montre privée de cette culture. Dans le genre noble, l'acteur nous instruit; il cherche à nous corriger en nous faisant la peinture des égaremens de l'esprit, des faiblesses du cœur. Dans le genre opposé, l'acteur excite notre gaîté, ou par l'air risible qu'il prête au personnage qu'il représente, ou par son talent, en nous faisant rire des autres personnages de la pièce. Le rôle que remplit un acteur doit imprimer sur sa figure l'esprit de ce rôle.

L'envieux doit donc avoir l'air chagrin et brusque : il doit conserver ce ton dans tout ce qu'il dit et fait.

Le suffisant titré a l'air distrait, et ne regarde que rarement celui à qui il adresse la parole.

Un robin petit maître affecte des manières précieuses et empesées.

Dans tous les rôles il faut prendre les tics communs aux personnages qu'on représente. Avez-vous à jouer celui du valet d'un riche impertinent, faites ressortir ce que peut produire sur un domestique le mauvais exemple que lui donne son maître : empruntez son ton et ses manières. Vous êtes en scène avec un des honnêtes artisans qui travaillent pour lui,

il faut qu'on lise dans vos yeux et dans votre action le plaisir que vous avez à humilier quelqu'un que sa position force à vous ménager, dans la persuasion où il est que vous pourriez lui nuire près de ce maître.

Profitez toujours avec avantage de la ressource que l'auteur vous donne souvent de nous égayer aux dépens des autres personnages de la comédie, soit en les parodiant, soit en nous peignant d'une manière comique leurs défauts les plus apparens ; comme lorsque Pasquin, dans *l'Homme à bonnes fortunes*, affectant le ton suffisant de son maître, adresse à Marton les mêmes discours tenus par Moncade à cette suivante : « Suis-je bien, Marton ?... Adieu, mon enfant..... Je vous souhaite le bonjour. »

Mais il faut que ces imitations soient rendues avec finesse ; autrement, elles seraient froides et insipides.

Quand une pièce ne fournit pas par elle-même un motif à l'acteur pour déployer la science de son jeu, il faut qu'il le cherche dans son propre génie : c'est un maître qui ne saurait l'égarer.

Souvent c'est un contre-temps qui nous

paraît plaisant en raison de l'impatience naturelle que montre le personnage qu'il contrarie. Par exemple, deux personnes s'introduisent dans une maison : il importe à l'une qu'on ignore qu'elle est entrée; mais l'autre, qui n'a pas la même précaution à prendre, s'annonce d'une manière bruyante, et ce n'est qu'après une explication aussi tranquille d'un côté, qu'elle est vive de l'autre, que celui qui a intérêt à n'être point découvert parvient à se faire entendre.

Ce jeu demande de la part des acteurs en scène un naturel parfait, sans lequel une pareille scène, au lieu d'être plaisante, deviendrait très maussade.

Un maître, impatient de lire une réponse que lui rapporte son valet, trépigne de la lenteur que celui-ci met à lui donner cette lettre : il la cherche dans toutes ses poches, et en tire un tas de papiers ployés qu'il présente à son maître les uns après les autres; le maître les rejette avec une sorte de violence concentrée, que son valet augmente encore, en feignant d'avoir perdu la lettre : enfin il la retrouve.

Ce jeu de part et d'autre doit être une pantomime courte, mais expressive.

Eraste, dans *les Folies amoureuses*, ouvre avec empressement le billet qu'Agathe, à la faveur d'un feint délire musical, a trouvé le moyen de lui remettre : on croit qu'il va lire ce billet tranquillement; mais Crispin l'interrompt en répétant à plusieurs reprises les dernières notes chantées par la pupille d'Albert. Cette saillie est d'autant plus comique qu'elle est dans la nature. Si nous sortons d'un concert ne fredonnons-nous pas presque malgré nous l'air qui nous a le plus frappé? Rien n'est donc plus naturel que de voir Crispin chercher à se rappeler quelques unes des notes qui retentissent encore à ses oreilles.

Souvent un acteur donne à son personnage plus d'esprit qu'il n'est censé en avoir : ou bien il met dans ce qu'il dit une finesse qui suppose en lui une entière liberté de raison, quand par la texture de son rôle il est censé éprouver un trouble intérieur qui ne lui permet pas de réfléchir, ni à ce qu'il dit ni à ce qu'il fait. Ce sont des contre-sens qu'il faut éviter : ils prouvent que l'on est entièrement hors de l'esprit de ces rôles.

Il faut mieux jouer ce qu'on appelle en terme de l'art *sagement*, que de hasarder un

jeu faux, en cherchant à mettre dans ce que l'on dit de la finesse.

On distingue deux sortes de jeux fins sur la scène : l'un consiste dans les phrases ou les mots : le spectateur n'a besoin que d'écouter pour être excité à la gaîté par celui-ci; l'autre a besoin d'être vu pour qu'on en éprouve une sensation agréable; il est destiné à l'amusement des yeux. On le nomme jeu de théâtre. Finesse dans la manière de dire, finesse dans la pantomime sont les deux grands ressorts du comédien. Dans la tragédie comme dans la comédie, le premier de ces moyens, pour plaire au spectateur, doit être employé suivant les nuances du rôle qu'on remplit : le second appartient particulièrement à la comédie.

Dans la tragédie il est nécessaire que ce qu'on nomme jeu de théâtre soit intimement lié à l'action : on peut être moins sévère dans la comédie, pourvu toutefois qu'on ne sorte pas de la vraisemblance, et que l'acteur ne s'avilisse pas jusqu'à ces manières triviales qui ne sont supportables que sur les tréteaux de la Foire.

Le jeu de théâtre s'exécute ou par une seule

personne, comme dans le rôle de Sosie, etc., ou par le concours de plusieurs acteurs.

Dans le premier cas, le génie du comédien qui est seul en scène lui dicte ce qu'il a à faire.

Dans le second, il est nécessaire que les acteurs se concertent pour qu'il règne dans le rapport de leurs positions et de leurs mouvemens toute la précision nécessaire. L'extrême vivacité d'un personnage fait éclater l'extrême sang-froid de l'autre. Plus un maître dira à son valet, avec l'emportement de la colère :

Comment ! double coquin : me tromper de la sorte,

plus le valet mettra de sang-froid dans sa réponse,

Je m'y suis vu contraint, ou le diable m'emporte,

et mieux cette plaisanterie ressortira.

Ce comique de situation se fera mieux sentir dans la situation suivante : lorsque Mascarille, maltraité quelques instans auparavant par Lélio, sent le besoin que celui-ci a de ses services, plus Lélio lui fait de supplications, et plus il marque d'indifférence. C'est dans ses réponses brèves et hautaines qu'il doit surtout mettre ces nuances sans lesquelles leur ridicule ne paraîtrait pas aussi plaisant qu'il l'est en effet.

Il est des situations dans lesquelles un silence bien ménagé exprime mille fois mieux que tout ce qu'on pourrait dire. Dans le troisième acte de *la Métromanie*, l'étonnement des trois acteurs, exprimé par leur silence, est plus plaisant sans doute que des mots qu'il faut attendre ; mais si les traits du visage sont muets et sans expression, si tout dans l'acteur, jusqu'à la position, ne parle pas aux yeux, ce sera le plus affreux contre-sens qu'il puisse commettre.

Et dans la même pièce, au cinquième acte, lorsque Baliveau, impatienté et excédé de la méprise de Francaleu, lui dit avec humeur :

..............Non, nous ne tenons rien ;
Puisqu'il faut vous le dire, en cet homme de bien
Est le pendard à qui j'en veux.....

Baliveau doit garder un moment le silence, comme un homme atterré en apprenant une nouvelle imprévue, avant de répondre,

Est-il possible !

En faisant suivre immédiatement sa réponse, il se trouverait en contradiction avec les lois de la nature : car nous éprouvons toujours une émotion qui nous ôte, au moins pour un moment, la faculté de parler lorsqu'on

nous apprend une chose défavorable et qui nous touche de près.

Ces oppositions sont la magie de l'art : l'acteur intelligent les saisira à force d'étudier la scène; mais comme on n'enseigne point ce qui ne peut pas se réduire en principes, quoiqu'on écrive sur ce sujet, il restera beaucoup à faire à l'acteur qui ambitionne la gloire de son état.

- J'ai dit qu'il valait mieux jouer *sagement* que de hasarder un jeu faux. Si par ce mot *sagement* on entendait l'imitation exacte de la nature commune, on serait d'autant plus dans l'erreur, qu'une pareille manière de jouer dans tout le cours de son rôle serait fade et insipide. Il est des rôles qui exigent une véhémence de déclamation, et dont le débit par conséquent serait faux, si l'on n'outrait pas en pareil cas la nature. Il en est d'autres qui exigent plus encore.... le dirai-je.... d'être chargés : ces sortes de rôles sont l'écueil ordinaire des acteurs. Employer la charge avec une sorte de sobriété qui ne descend pas, comme je le disais tout à l'heure, jusqu'à la trivialité, est le talent le plus rare qui puisse se rencontrer.

Dans *les Fourberies de Scapin*, lorsque Sca-

pin contrefait Argante, s'il ne calque pas son ton, ses gestes, son maintien et presque sa figure, enfin s'il ne s'identifie pas avec le père d'Octave, vieillard ridicule, avare et emporté, comment fera-t-il illusion à ce jeune amant au point de lui persuader qu'il voit le redoutable Argante dans sa personne ?

Les rôles de Crispin, tous tracés dans le genre burlesque, perdraient de leur gaîté s'ils n'étaient pas étayés par la charge. Crispin est ordinairement un bravache, courageux lorsqu'il ne court aucun danger, tremblant pour peu qu'on lui tienne tête, parlant de ses bonnes fortunes qui peuvent être rangées sur la même ligne que ses hauts faits d'armes, et se vantant, surtout, avec une impudence sans égale. On juge bien qu'un pareil personnage doit enfler ses tons comme ses gestes. Que serait, par exemple, ce vers des *Folies amoureuses* dans la bouche de Crispin,

Savez-vous bien, monsieur, que j'étais dans Crémone ?

s'il le débitait simplement ? Ce vers doit être prononcé d'une manière emphatique. Crispin, comme tous les faux braves, s'imagine que plus il appuie sur ce qu'il dit de sa bravoure, et plus il persuade ceux devant qui il en parle.

C'est surtout pour remplir les rôles de Crispin qu'il faut être pourvu de ces grâces, de ces gentillesses naturelles que l'art ne saurait donner : elles ne s'imitent pas.

Tout rôle qui tient à ce genre (le burlesque), tel que Tout-à-bas, dans *le Joueur ;* Harpagon, dans *l'Avare ;* M. Jourdain, dans *le Bourgeois gentilhomme*, etc. etc. permet à l'acteur qui le remplit de s'abandonner à une sorte d'exagération dans son débit comme dans son jeu muet ; mais pour réussir complétement à la rendre alors agréable aux spectateurs, il faut qu'il ait l'art de les conduire à une sorte d'ivresse qui les mette hors d'état de pouvoir le juger avec la même sévérité que s'ils étaient de sang-froid. Il faut enfin qu'ils soient pour ainsi dire de moitié avec lui, et que le plus ou moins de gaîté qu'il leur inspire soit le thermomètre sur lequel il se règle pour se taire, agir, ou parler. Si Tout-à-bas, dont le débit doit être vif et sémillant, s'avisait, en terminant l'éloge qu'il fait de son talent dans l'art de professer le trictrac, de dire d'un ton ordinaire :

.... Vous plairait-il de m'avancer le mois ?

ce que cette demande a de vraiment bouffon ne produirait aucun effet.

Si Harpagon n'est pas animé d'une violente colère, si la défiance qu'il a du valet de son fils ne semble pas lui avoir troublé la cervelle, que signifiera, après avoir visité les mains de ce valet, cette demande plaisante, *montre-moi les autres?* Il ne serait pas naturel que de sang-froid, il oubliât qu'il parle des mains de Laflèche, et que pensant aux poches de ce valet, il exigeât voir les autres.

Il s'ensuit de ces observations qu'il est des rôles dans lesquels l'acteur serait insupportable s'il se contentait de les débiter *sagement*, et que *la charge*, loin d'être un défaut, est au contraire un degré de perfection dans la manière de rendre ces rôles.

S'il est des pièces dans lesquelles le comique peut se livrer à la bouffonnerie, il en est beaucoup d'autres où l'acteur serait loin du rôle, s'il cherchait à l'outrer. Le Sganarelle, par exemple, du *Festin de Pierre* serait très mal joué s'il ne l'était pas avec la plus grande simplicité. Le comique de ce rôle repose sur un air de crédulité et de bonne foi qu'il est difficile d'atteindre. C'était un de ceux dans lesquels *Armand* se distinguait le plus.

Son œil étincelait du feu de la gaîté,

Mais, rempli de l'objet qu'il avait à nous peindre,
Sous un flegme éloquent il savait la contraindre ;
Au plaisir qu'il donnait, il savait se borner,
Et, sans montrer le sien, le laissait soupçonner.

J'ajouterai sur cet acteur sublime, que, de tous ses rôles, Pasquin dans *l'Homme à bonnes fortunes* était celui dans lequel il est resté inimitable. La nature lui avait donné le masque le plus heureux pour les valets adroits et fourbes.

Le valet et la soubrette des *Fausses Confidences* nous offrent encore un exemple du même genre. L'esprit que l'auteur a répandu dans les rôles de l'amant et de la maîtresse forme un contraste si étonnant entre les lazzis et les bouffonneries *maniérés*, dont les rôles du valet et de la soubrette sont remplis, qu'il faut un tact bien délicat pour faire rire sans s'avilir jusqu'à la farce.

Les Ménechmes ont un comique de situation que rien ne pourrait altérer s'il était possible que cette pièce fût représentée par deux personnages d'une parfaite ressemblance. Ils n'ont alors qu'à se montrer pour dérider le front de l'homme le plus atrabilaire.

Mais comme on ne doit pas compter sur une pareille fortuné lorsqu'on joue cette pièce, et qu'il est toujours à présumer qu'on se trouve

en scène avec un acteur d'un genre de figure différent de la sienne, il ne faut compter que sur le comique du style. Le dialogue et les détails de cette pièce sont si gais, qu'avec de la chaleur, du naturel et de l'ensemble, on parvient à produire de l'illusion.

Le style le moins noble a pourtant sa noblesse,

a dit Boileau. Les valets et les soubrettes de la haute comédie doivent s'appliquer ce principe. Dans leur plus grande familiarité, ils doivent conserver, s'il est permis de s'exprimer ainsi, la noblesse théâtrale.

Dorine, dans *le Tartufe*, doit se conformer au ton du jour. Du temps de Molière il existait dans les mots une sorte de liberté qui, n'effarouchant pas les oreilles, ne demandait alors aucun adoucissement. Devenus plus délicats, nous ne trouvons aujourd'hui rien de comique dans ces expressions : au contraire, elles nous choquent. L'actrice doit donc adoucir, par sa diction, la liberté du langage dans certains endroits au lieu de le faire ressortir. C'est ce qu'on appelle connaître les convenances.

Dans *les Fourberies de Scapin*, dont j'ai parlé un peu plus haut, son rôle se compose

de deux caractères, dont l'un n'est que folie, mais dont l'autre cache, sous le même masque, un raisonnement profond. Sa tirade sur les dangers de la chicane exige dans l'acteur un ton de persuasion qui semble peu coïncider avec le fond de l'esprit de son rôle.

Vérité dans le personnage qu'il représente, c'est ce qu'on ne saurait trop répéter à l'acteur. Il n'en est pas un dont il ne puisse rencontrer le modèle sur la scène du monde. Qu'il le cherche, il le trouvera.

Si l'acteur chargé de jouer le rôle de l'Homme à bonnes fortunes, s'en reposant uniquement sur l'esprit dans lequel il est conçu, n'y ajoutait pas celui que l'auteur n'a pu y mettre, il le remplirait, sans doute, de manière à être à l'abri de la critique, mais il ne satisferait pas ceux à qui les nuances de ce rôle ne sauraient échapper.

Il renferme une sorte de magie, indépendante de l'esprit qui le compose. L'Homme à bonnes fortunes est un fat qui ne croit à la vertu d'aucune femme, et qui, cachant des désirs vrais ou faux sous le masque de l'amour, croit devoir triompher du moment qu'il s'est montré. Son bonheur n'est pas de

posséder une femme, c'est de persuader qu'il la possède.

Baron, auteur de cette pièce, jouait ce rôle d'après nature : c'était son portrait qu'il avait fait, et les traits qu'il n'avait pas pu peindre dans sa pièce, il les faisait ressortir à la représentation, avec d'autant plus de naturel qu'il répétait ce qu'il se proposait peut-être de faire en réalité au sortir de la scène.

Doué d'une figure charmante et d'un genre d'esprit très aimable, plus d'une femme de haut parage l'avait avoué pour son amant, et peut-être eût-il été plus discret, si l'on n'eût pas ainsi flatté l'orgueil naturel à tout homme qui possède le don de plaire. Le sien s'en était accru au point qu'il croyait que nulle femme ne devait lui résister. La belle duchesse de M.... qu'il rencontra chez une dame qui avait des bontés pour lui, ayant repoussé avec hauteur quelques complimens galans qu'il lui adressait, il jura de s'en venger, et dès le même soir il envoya sa voiture, bien reconnaissable, passer la nuit près de l'hôtel de la duchesse, et répéta ce manége jusqu'à ce qu'enfin sa voiture fût remarquée. Il ne fut bruit alors à Paris et à la cour que de cette

nouvelle bonne fortune de Baron. Ce trait d'insolente et coupable fatuité a plus d'une fois été répété par cet acteur. Dans l'âge où les passions sont éteintes, il avouait à ses amis, que, dans sa jeunesse, donner à croire qu'il avait été favorisé d'une femme de cour, était pour lui un triomphe plus parfait que s'il en eût été véritablement favorisé et forcé à la discrétion.

Dans les arts utiles comme dans ceux qui ne sont qu'agréables, on peut former un excellent élève du sujet qui semble n'avoir d'abord aucune aptitude pour celui qu'on lui enseigne. La raison en est simple : les arts utiles, et quelques uns même des arts agréables, tiennent à l'imitation. A force de méditer son modèle, on parvient à en faire des copies dont les défauts sont corrigés par le maître, qui a l'attention de toujours rappeler aux principes, et d'amener ainsi son écolier à l'étude réfléchie de ces principes qui le conduisent enfin à la perfection.

Voilà le matériel des arts d'imitation dans lesquels on peut exceller sans que la nature ait fait pour celui qui s'y livre d'autres efforts que celui de l'armer de patience. L'esprit entre

pour bien peu de chose dans la culture d'un de ces arts.

Il n'en est pas de même de l'art de la comédie : on ne saurait l'enseigner. Il faut naître comédien : et alors on a besoin d'un guide et non d'un maître. (1)

(1) J'ai entendu raconter à Préville l'anecdote qu'on va lire :

On l'avait engagé à venir passer à Rouen le temps des vacances du Théâtre Français, à l'effet d'y donner quelques représentations. En y arrivant il monta une pièce qui n'avait pas encore été donnée dans cette ville : elle était demandée par les personnes les plus distinguées. Le rôle d'amoureuse devait être joué par une actrice dont le talent était très exalté : une légère incommodité l'avait empêchée, depuis que Préville était à Rouen, de paraître sur la scène, en sorte qu'il ne pouvait juger de son talent que sur la foi des autres. A la première répétition de cette pièce, il trouva que cette actrice ne mettait pas dans son rôle la tendresse qu'il exigeait, et il se permit de lui faire quelques observations qu'elle reçut avec reconnaissance : elle le supplia même de vouloir bien lui indiquer ses fautes, et enfin de lui faire la grâce de lui donner des leçons qui la missent en état de jouer son rôle de manière à figurer dignement près d'un comédien du Théâtre Français : cette phrase est littéralement la sienne, et je ne la rapporte que pour prouver qu'elle était bien

Mon expérience sur l'art dramatique, et les observations que j'ai été à portée de faire, m'ont convaincu d'une vérité qui paraîtra peut-être paradoxale à bien des gens : c'est qu'au théâtre on peut exprimer toutes les passions sans les avoir jamais éprouvées par soi-

convaincue qu'elle devait à sa charmante figure et à son organe, vraiment séduisant, plutôt qu'à un véritable talent, la réputation dont elle jouissait.

Les leçons de Préville ne purent lui donner ce qui lui manquait. La première représentation de la pièce était annoncée, et pour la dernière fois il lui faisait répéter son rôle. Fatigué du peu de progrès qu'elle avait faits : « Ce que je vous demande, lui dit cet ac-
« teur, est pourtant bien facile. Dans la pièce vous
« êtes éprise d'un feu violent pour un infidèle : voilà
« tout l'esprit de votre rôle. Et bien supposez que vous
« êtes trahie par M..... (c'était un jeune homme dont
« on la disait éperdument amoureuse), et qu'il vous
« abandonne; que feriez-vous? — Moi, répondit-elle,
« je chercherais au plus tôt un autre amant pour me
« venger de lui. »

On ne pouvait guère s'attendre à cette réponse naïve. « En ce cas, lui répliqua Préville, nous avons
« perdu tous deux nos peines; jamais vous ne jouerez
« bien un rôle qui exigera de la sensibilité, jamais vous
« n'exprimerez les délicatesses de l'amour. »

(*Note de la première édition.*)

mêmes, *l'amour excepté.* L'homme le plus doux représentera très bien un personnage cruel : avec le plus profond mépris pour la fatuité, un acteur copiera parfaitement tous les ridicules d'un petit maître ; et celui qui sera doué du caractère le plus pacifique contrefera facilement l'emportement d'un bourru et ses manières bizarres ; mais l'expression de la tendresse n'étant point du ressort de l'art, il me paraît impossible de l'atteindre si jamais on n'a éprouvé ce sentiment, et lorsqu'on l'a éprouvé, comme il s'affaiblit avec l'âge, c'est aussi quand l'âge heureux d'aimer est passé qu'il faut renoncer à l'emploi des amoureux. On ne les joue plus alors que par souvenir, et dans ce cas, le souvenir nous sert toujours mal.

L'esprit d'un rôle est marqué d'une manière invariable dans les comédies de caractère. L'acteur n'a qu'à suivre pas à pas le chemin qui lui est tracé par l'auteur : qu'il soit toujours vrai, toujours naturel, qu'il ne cherche pas à mettre dans ses rôles ou une finesse d'expression, ou une finesse de jeu muet qui n'y existe pas, il sera toujours sûr de les jouer d'une manière à mériter de justes applaudissemens.

Il n'en est pas de même des pièces d'intrigue. Ce genre de comédie n'est ordinairement composé que de jolies pensées, de situations plaisantes, de reparties agréables, de fines saillies renfermées dans un cadre léger qu'on aperçoit à peine. Quelquefois une teinte de philosophie se trouve mêlée à ces détails charmans.

Telles sont entre autres les comédies de Marivaux, que l'on peut regarder comme le créateur de cette nouvelle école. Presque toutes ces pièces péchant par le peu d'intérêt qu'elles présentent, et l'esprit remplaçant partout cet intérêt, l'âme de la comédie, il s'ensuit que le dialogue, tout spirituel qu'il est, ne peut capter l'attention du spectateur que par une sorte de magie dans la manière de le débiter. C'est dans ces pièces surtout qu'il faut un ensemble parfait : un seul défaut de mémoire de la part d'un des acteurs suffirait pour détruire l'illusion de la scène, puisque tout ce qui se dit alors est, dans le personnage, le jet de l'esprit et non celui de la réflexion.

De toutes les pièces de Marivaux, sa comédie des *Fausses Confidences* est celle dont le dialogue est le plus naturel : c'est aussi celle dans laquelle les rôles du valet et de la sou-

brette sont le mieux tracés. Cependant le rôle de cette soubrette ne ressemble point en tout à ceux des soubrettes ordinaires de la comédie ; il faut dans celui-ci, outre la grâce, l'aisance et le naturel aimable, qualités exigées des actrices qui tiennent cet emploi, un ton de décence qui élève le rôle presque au rang des amoureuses de la haute comédie.

Il est encore un autre genre de comédie : le drame dont La Chaussée ne fut pas l'inventeur, comme beaucoup de gens le croient, mais qu'il fit revivre d'une manière assez brillante pour élever dans la république des lettres des discussions lumineuses sur ce nouveau genre qui eut dès lors des détracteurs ardens, des sectateurs zélés et des imitateurs que leur mérite avait placés au nombre des plus beaux esprits.

Je ne hasarderai point mon jugement particulier sur ce genre de comédie, mais je n'ai jamais vu à Paris, comme dans la province, *Mélanide*, *l'Enfant prodigue*, *Nanine*, *le Philosophe sans le savoir*, *le Père de famille*, *Eugénie*, *les deux Amis*, manquer l'effet que les auteurs de ces diverses pièces s'en étaient promis. Partout j'ai vu couler des larmes à la

représentation de ces drames. Il est donc vrai que la peinture touchante d'un malheur domestique est plus puissante sur nous que celle d'un malheur qui ne saurait nous atteindre. C'est, en général, le tableau de ce malheur si éloigné de nous que nous représente la tragédie.

Le drame, bien moins exigeant encore que la tragédie et la haute comédie, n'a besoin que d'être parlé. Ce sont absolument des scènes de société dont le ton est marqué par le caractère des personnages : il n'y a point d'acteur dans le salon de Vanderk (1), il faut que le public les perde de vue. C'est ici le cas de faire observer aux acteurs de province qu'ils dénaturent le rôle d'Antoine en en faisant une espèce de niais, et en se donnant la torture pour rendre plaisant un rôle qui par lui-même n'a rien que d'attendrissant.

Au reste, ce genre de comédie est celui qui demande le moins de talent dans un acteur. C'est aussi celui dans lequel, avec peu de connaissance de l'art de la comédie, on réussit le mieux. Quelle en est la cause ? Je laisse au lecteur à la décider.

(1) Principal personnage du *Philosophe sans le savoir.*

« Ceux qui ne sont qu'apprentis dans l'art de la déclamation, ne devraient jamais nous exposer à la nécessité de les entendre; car, s'il était possible, il faudrait être maître la première fois qu'on se présente pour parler en public. »

Cette pensée de Riccoboni me paraît judicieuse : on ne doit point exiger du spectateur qu'il ait la patience d'attendre que l'acteur ait atteint le sublime de son art : il doit lui plaire dès son début, et ce début, il ne doit le risquer que lorsque les leçons du maître auront perfectionné en lui les qualités naturelles qu'il a apportées en naissant; sûr de ses moyens, la première fois qu'il paraîtra en scène il aura cette noble assurance que donne la certitude du talent, et ne se laissera pas vaincre par cette timidité qui en dénote la faiblesse. C'est respecter le public que de se montrer à ses yeux digne de lui plaire, et de ne devoir les premiers applaudissemens qu'à la justesse de son jeu, et non à la faiblesse qu'on lui montre, en restant interdit par sa présence.

On sent parfaitement que la noble assurance que j'exige du débutant, comme de l'acteur consommé, n'est point cette hardiesse qui

semble tout braver, et à laquelle serait encore préférable la timidité qui attenue tous les moyens. L'une révolte le spectateur le plus bénévole ; l'autre au moins inspire quelque intérêt, mais cet intérêt approche si fort de la pitié, qu'il faut faire en sorte de ne jamais le mériter.

Je viens de citer Riccoboni : c'est une occasion de m'étendre un peu plus à son sujet. Tout en rendant justice à ses connaissances étendues sur l'art de la déclamation, il est un point cependant sur lequel je ne saurais être d'accord avec lui.

« L'acteur, dit-il, ne doit pas faire le moindre effort pour arrêter ses larmes (dans un morceau pathétique), si elles viennent naturellement ; elles touchent et emportent le suffrage des spectateurs. »

Je vais laisser au fils l'honneur de relever cette assertion du père, qui est entièrement contraire à mon opinion.

« Si dans un endroit d'attendrissement vous vous laissez emporter au sentiment de votre rôle, votre cœur se trouvera tout à coup serré, votre voix s'étouffera presque entièrement ; s'il tombe une seule larme de vos yeux, des

sanglots involontaires vous embarrasseront le gosier, et il vous sera impossible de prononcer un mot sans des hoquets ridicules. Si vous devez alors passer subitement à la plus grande colère, cela vous sera-t-il possible? Non, sans doute. Vous chercherez à vous remettre d'un état qui vous ôte la faculté de poursuivre. Un froid mortel s'emparera de tous vos sens, et vous ne jouerez plus que machinalement. Que deviendra alors l'expression d'un sentiment qui demande beaucoup plus de chaleur et d'expression que le premier? etc. etc. »

Cette opinion de Riccoboni fils coïncide d'autant mieux avec la mienne que l'expérience m'a prouvé qu'elle était fondée. J'ai vu nombre d'acteurs forcés d'abandonner le genre pathétique en raison de cette pente excessive à l'attendrissement, et à leur trop de facilité à répandre des larmes. On éprouve, sans doute, une très vive émotion en jouant les morceaux de sensibilité; mais l'art du véritable comédien consiste à connaître parfaitement quels sont les mouvemens de la nature dans les autres, et à demeurer toujours assez maître de son âme, pour la faire, à son gré, ressembler à celle d'autrui.

On pourrait, sans doute, donner plus d'extension aux principes de l'art théâtral, mais je crois en avoir assez dit pour celui qui se destine à la scène française, étant doué de tous les dons nécessaires pour y réussir, et dix volumes sur cet art divin ne feraient pas un comédien de l'homme à qui la nature aurait refusé ce qu'elle a accordé au caméléon, je veux dire le pouvoir de se montrer sous toutes les formes.

Je ne prétends pas, cependant, détourner du théâtre celui qui ne réunirait pas la multiplicité des dispositions nécessaires pour remplir *tous les caractères en général*. La nature est avare de ces phénomènes qui paraissent une fois dans un siècle, et c'en est un, sans doute, qu'un comédien qui possède un pareil talent. Pour notre siècle ce phénomène était réservé à l'Angleterre : Garrick n'eut de rival dans aucun pays, et le titre qu'il mérita est encore vacant. Mais il y a des degrés dans les arts, comme dans les divers états ; *sans être comédien dans toute l'étendue du terme*, on peut être acteur sublime, et sous ce rapport occuper un rang distingué sur la scène française. Lors même qu'on est incapa-

ble de remplir un premier rôle, on peut briller au second rang, et se faire une réputation dans les raisonneurs, les confidens et autres rôles subalternes. Il n'en est pas un seul qui soit à dédaigner; ceux qui paraissent peu importans sont souvent ceux qui ont coûté le plus de peine à leur auteur; et ils peuvent encore donner la preuve du talent de l'acteur, si celui-ci ne se néglige pas, comme cela n'est que trop ordinaire, dans la manière de les débiter.

J'ai cru devoir ajouter ici quelques observations particulières qui ne tiennent pas à la déclamation, mais seulement aux convenances, tant personnelles à l'acteur que théâtrales.

Un acteur, qui n'ayant jamais paru sur aucun théâtre, choisirait pour son début un de ces rôles marqués au coin de la plus noire méchanceté, tels que Narcisse, Atrée, Antenor, le Tartufe, etc. commettrait une maladresse. Mieux il aurait rempli l'un de ces rôles, et plus l'idée qu'il n'en a fait choix que par une sorte d'anologie avec sa manière de penser s'imprimerait dans l'imagination de certaines gens qui croient qu'on ne joue bien qu'autant qu'on est, par caractère, dans l'es-

prit de son rôle. C'est, sans doute, parmi le plus petit nombre des spectateurs que se rencontre une pareille manière de juger; mais encore faut-il éviter ce léger écueil. L'acteur qui débute doit capter son auditoire entier : il faut donc qu'il choisisse un rôle qui intéresse en sa faveur.

Floridor, acteur généralement chéri et estimé du public, avait été chargé, lorsqu'on donna *Britannicus*, du rôle de Néron : on ne lui vit remplir un aussi méchant caractère qu'avec répugnance; ce rôle fut donné à un autre acteur moins aimé, la pièce parut y gagner et n'en fut que plus applaudie.

On souffre en voyant un acteur auquel on s'intéresse chargé d'un personnage odieux (1). Cette seule raison est décisive en faveur de mon observation.

Précédé par sa réputation personnelle, l'ac-

(1) Préville, lorsqu'il joua pour la première fois dans le rôle du *Vindicatif*, parut fort au-dessous de son talent. C'était la plus forte preuve que le public pouvait lui donner de l'estime qu'il avait pour sa personne : car, dans ce rôle comme dans tous les autres, Préville se montrait grand comédien.

(*Note de la première édition.*)

teur gagne souvent à remplir certains rôles. S'il est connu pour avoir de bonnes mœurs, il inspirera aux spectateurs un double intérêt, s'il paraît en scène sous le masque heureux d'un personnage vertueux. Le public saisit avec empressement l'esprit des rôles pour en faire l'application, s'il y a lieu, à l'acteur ou à l'actrice qui les représentent.

Par exemple, si l'actrice chargée du rôle de Rosalie dans *le Barnevelt français*, qui ne se joue qu'en province, est reconnue publiquement pour avoir des mœurs licencieuses; si, à cette prévention générale, elle joint une manière de jouer ce rôle tel qu'effectivement il doit être joué, elle aura, sans doute, *le mérite honteux* (1) de l'avoir parfaitement rempli; mais la pièce révoltera encore plus les honnêtes gens par le dégoût de voir ainsi le personnage et l'actrice sous un point de vue aussi odieux.

(1) C'est faire tomber le masque d'un lépreux que de mettre en scène un rôle tel que celui de Rosalie.
(*Note de la première édition.*)

FIN DE LA DEUXIÈME PARTIE.

APPENDICE
A LA DEUXIÈME PARTIE.

DÉTAILS SUR BELLECOUR, LEKAIN, etc. TROUVÉS DANS LES PAPIERS DE PRÉVILLE.

Bellecour (né en 1729) avait appris à peindre et était élève de Carle Vanloo. Il quitta le pinceau pour chausser le cothurne. Ses premiers essais eurent lieu en province. Il débuta à Paris en 1750 (en même temps que Lekain), par le rôle d'Achille dans *Iphigénie*, et fut reçu le 24 janvier 1752. Tragique médiocre, il quitta ce genre pour se livrer entièrement au premier emploi comique dans lequel il succédait à Grandval. Une belle figure et tous les avantages extérieurs prévenaient en sa faveur. Son jeu était un peu froid, mais plein d'intelligence. Il a constamment mérité l'accueil qu'il a reçu du public, et jamais peut-être on ne verra aussi bien remplir qu'ils l'étaient par lui, les rôles du Somnambule, du Marquis ivre de *Turcaret*, du *Retour im=*

prévu, du *Dissipateur,* etc. Son amabilité le faisait rechercher de la meilleure compagnie : il s'y trouvait toujours parfaitement bien placé, parce qu'il savait les égards qu'il devait aux personnes nées au-dessus de lui, et qu'il les observait sans basse adulation; prévenant avec eux, mais avec une sorte de dignité, celle qui résulte de l'estime de soi-même quand on est guidé dans toutes ses actions par l'honneur; affable avec ses égaux, humain avec les malheureux : tel était Bellecour.

Après quelques détails que je supprime, Préville parle d'une petite aventure dans laquelle il était de moitié avec lui.

« Deux parvenus, dit-il, qui n'avaient de remarquable que leur fortune et leur insolence, nous invitèrent un jour l'un et l'autre à venir souper à Neuilly, où ils avaient une maison charmante. Nous acceptâmes sans trop savoir pourquoi. On arrêta le jour : ces messieurs devaient nous prendre dans leur voiture à la sortie du spectacle. J'attendais tranquillement Bellecour dans le foyer, quand ils y entrèrent. La foule les empêcha de m'apercevoir, quoique je fusse assez près d'eux pour pouvoir entendre très distinctement une invitation

qu'ils faisaient à quelqu'un de leur connaissance, en lui promettant qu'il aurait lieu de se féliciter de l'avoir acceptée : « Nous avons Préville et Bellecour qui nous amuseront, lui disaient-ils, et nous savons de bonne part que, lorsqu'ils sont réunis, *ce sont les deux plus drôles de corps qu'il soit possible d'entendre.* » Jusques-là le propos n'était que bête ; mais le ton dont ces messieurs assaisonnèrent, vis-à-vis de leur ami, l'invitation qu'ils nous avaient faite, avait un vernis de mépris si ridicule, surtout dans leur bouche, que dans le moment je méditai la petite vengeance que je devais en tirer. J'allai rejoindre Bellecour et lui fis part de ce que j'avais entendu. Son premier mot fut, Il ne faut pas y aller. — Au contraire, lui dis-je, nous irons ; nous mangerons de tout ; nous ne parlerons pas : si on nous fait quelques questions nous n'y répondrons que par des monosyllabes, et nous quitterons la compagnie sans mot dire, dès qu'on lèvera le siége de table.

« Tout se passa comme nous l'avions projeté, et nous étions en voiture quand nos deux amphitryons, qui avaient suivi de l'œil nos mouvemens, se doutant de notre départ,

vinrent nous supplier de vouloir bien remonter, espérant que l'un et l'autre nous voudrions bien donner à leur société un échantillon de nos talens.

« Il fallait donc nous prévenir, dit Bellecour, nous vous aurions répondu que la chose n'était pas possible aujourd'hui : mais si ces messieurs veulent, ainsi que vous, se trouver demain à la comédie, Préville et moi nous nous ferons un plaisir de vous faire voir que nous n'en avons pas de plus grand que de chercher les moyens de plaire au public. On donne *Turcaret* : personne mieux que vous ne pourra juger si effectivement dans cette pièce nous avons l'art de copier les originaux qui en font le sujet. »

Lekain (H. L.), né à Paris, le 14 avril 1728.

On me pardonnera aisément si je m'étends un peu plus sur cet étonnant acteur que sur le précédent.

Le père de Lekain était orfèvre : s'étant flatté que son fils lui succéderait dans son commerce, il n'avait rien négligé pour son éducation, et surtout il avait mis ses soins à

lui donner d'excellens maîtres de dessin. Les progrès qu'il fit dans cet art furent rapides et ne furent point perdus pour lui, quoiqu'il eût renoncé à l'état de son père. On a vu quel usage il en a su faire au théâtre.

Le goût de la comédie était dans toutes les têtes à l'époque où l'éducation de Lekain fut terminée ; et ce fut peut-être ce qui décida sa vocation. Chaque quartier avait sa troupe de société. Lekain se trouva enrôlé dans la plus mauvaise : elle était voisine du domicile de son père. Il débuta dans *le Mauvais riche*, espèce de drame de M. d'Arnaud. L'usage dans ces réunions était que l'auteur assistât à la représentation de sa pièce. M. d'Arnaud fut invité ; il vit Lekain et sortit bien étonné d'avoir rencontré dans une troupe de comédiens, mauvaise en général au-delà de toute expression, un jeune homme à peine sorti des bancs de l'école, qui présageait ce qu'il serait un jour, s'il cultivait un talent qui n'était pas formé, mais dont le germe heureux ne demandait qu'à être développé.

M. d'Arnaud parla à M. de Voltaire du jeune acteur comme d'un prodige, et lui inspira la curiosité de l'entendre. Ce grand

homme se rendit à une des représentations que donnait la société de Lekain. On avait annoncé *Mahomet*, et notre jeune acteur remplissait le rôle Séide.

M. de Voltaire ne fût pas moins étonné que M. d'Arnaud. Après la représentation, il fit venir Lekain et le complimenta. Ce jour est éternellement resté gravé dans sa mémoire : il le regardait comme le plus heureux de sa vie, et n'en parlait qu'avec un noble orgueil.

M. de Voltaire avait fait élever un théâtre dans sa maison, rue Traversière : il y fit jouer Lekain, successivement dans toutes ses pièces, et l'on se doute bien que ce grand poète ne dédaigna pas de donner des leçons et des conseils à un jeune homme en qui il trouvait les plus rares dispositions pour un art qu'il chérissait. C'est à ces leçons, c'est à ces conseils que Lekain dut les progrès rapides qu'il fit dans l'art dramatique.

Sans être téméraire, on sait ce que l'on vaut,

a dit je ne sais quel poète. Il était donc naturel, qu'après le noviciat qu'il venait de faire, Lekain se crût en état de débuter sur la

scène française ; et certes il se rendait justice.

Après quelques sollicitations, il obtint l'ordre de son début, et parut pour la première fois sur le Théâtre Français le lundi 14 septembre 1750, dans le rôle de Titus de la tragédie de *Brutus*. Ce début fut aussi brillant que pénible; brillant par les applaudissemens qu'il obtint; pénible par la multitude des cabales et des ennemis qui vinrent l'assaillir. Pendant quinze mois que durèrent ses débuts, la cabale, constamment acharnée contre lui, l'accueillait avec des huées au moment où il paraissait en scène. Quand on a la conscience de son talent, on ne peut que s'irriter contre une injustice aussi criante que celle qu'il éprouvait journellement. Fatigué de tant de persécutions, Lekain renonça à l'espérance d'être reçu, et il était au moment de se rendre à l'invitation du roi de Prusse, qui désirait le voir s'attacher au théâtre de Berlin, quand la princesse Robecq qui l'aimait et le protégeait, ainsi que M. de Voltaire, s'opposèrent à son dessein. On trouva le moyen de surmonter l'intrigue qui s'opposait à sa réception : il reparut le 25 avril 1751, et fut reçu aux appointemens. Au mois de novembre suivant, on lui

donna demi-part, et en 1754 il eut part entière. J'étais entré à la Comédie Française un an avant cette dernière époque, dit Préville, et quoique comédien depuis plusieurs années, il m'avait été impossible de deviner les causes qui s'étaient si long-temps opposées à la réception d'un homme dont les succès, dès son premier début, avaient dû faire présumer qu'il serait un jour l'honneur et la gloire du premier théâtre de l'univers. A quoi donc tenait le projet de l'en éloigner? Si je le disais, on aurait peine à y croire. Lekain était d'une taille médiocre; il avait la jambe courte et arquée, la peau du visage rouge et tannée, les lèvres épaisses, la bouche large, l'œil plein d'expression à la vérité, mais c'était le seul avantage qu'il tînt de la nature; enfin son visage offrait un ensemble désagréable, et le costume semi-français, dans lequel on jouait alors la tragédie, les paniers, dont les héros de théâtre s'affublaient, n'étaient rien moins qu'avantageux pour diminuer une partie des défauts dont je viens de parler. Il succédait à Dufresne, un des plus beaux hommes qu'il fût possible de voir; il se trouvait en scène avec Grandval, acteur plein de grâce et de noblesse;

débutait en même temps que Bellecour, dont la figure aimable, et la taille riche et élégante fixaient tous les yeux, qui d'ailleurs était puissamment protégé par madame de Pompadour : en voilà sans doute assez pour qu'on puisse former des conjectures. Les hommes sont bien faibles quand ils veulent lutter contre la portion la plus aimable de la société. Enfin, le dirai-je ? les femmes avaient conçu une antipathie marquée pour Lekain. Madame de Pompadour, plus juste que toutes celles de son sexe, malgré la protection dont elle couvrait Bellecour, fut la première à rendre justice à Lekain. Et comment ne la lui aurait-elle pas rendue ? Il arrachait des applaudissemens même à l'envie.

Lekain avait la prononciation nette, une diction pure ; personne ne parlait mieux sa langue ; mais il avait la voix dure et aigre. C'est un reproche fondé qu'on lui faisait. Quel moyen employa-t-il pour rendre cette voix moelleuse et flexible, pour ne proférer que des sons qui allaient jusqu'à l'âme ? Comment s'y prit-il pour animer sa physionomie et en faire le siége de toutes les passions qu'il éprouvait dans ses rôles ? De quel talisman usa-t-il

pour faire passer dans l'âme des spectateurs l'impression qu'il voulait leur communiquer? c'est ce que j'ignore, ou pour mieux dire, c'est ce que je ne puis concevoir. Quelque étude qu'on fasse sur soi-même, encore laisse-t-on quelquefois apercevoir les traces des défauts dont on a cherché à se corriger. Mais chez Lekain, tout était devenu parfait, tout était en accord. Ses gestes, il les puisait dans la nature : on aurait pu défier la plus sévère attention pour en trouver un seul en lui qui ne fût marqué au coin de la vérité et du génie.

Qui peut avoir oublié son jeu terrible et animé dans le rôle d'Arsace dans la tragédie de *Sémiramis* de Voltaire, lorsque sortant du tombeau de Ninus, le bras nu et ensanglanté, les cheveux épars, au bruit du tonnerre, à la lueur des éclairs, arrêté à la porte par la terreur, il lutte pour ainsi dire contre la foudre? Ce tableau qui dure quelques minutes est de son invention, et n'a jamais manqué de produire le plus grand effet sur les spectateurs.

N'oublions pas non plus, je crois l'avoir déjà dit, qu'il fut le premier qui donna l'idée de la réforme dans les costumes tragiques.

Lekain avait un goût sûr, formé par une

étude profonde de nos chefs-d'œuvre dramatiques; il y joignait des connaissances solides dans l'histoire des belles-lettres; il lui était donc difficile de donner son suffrage à plusieurs productions dramatiques de nos jours, et son suffrage était considéré. C'en fut assez pour lui faire des ennemis parmi les gens de lettres. Plusieurs de ceux qui feignaient de croire qu'il avait dénigré leurs talens en n'admirant pas leurs ouvrages (comme si c'était dénigrer le talent que de ne pas approuver aveuglément l'œuvre qu'on soumet à notre jugement), crurent donner atteinte à sa réputation d'acteur en prononçant partout, qu'il ne jouait bien que dans les tragédies de M. de Voltaire, parce que ce grand poète avait pris soin de lui donner l'esprit de tous les rôles dont il était chargé; mais qu'il était très médiocre dans les tragédies de Corneille, de Crébillon, etc. etc. S'il était incomparable dans Vendôme, Mahomet, Gengis-kan, Orosmane, Ninias, Zamore, Tancrède, OEdipe, il n'était pas moins admirable dans Néron, Ladislas, Cinna, Manlius, Oreste (dans *Andromaque*), Antiochus (dans *Rodogune*), le comte d'Essex, Rhadamiste; et parmi les pièces des littéra-

teurs, ses contemporains, Oreste (dans *Iphigénie en Tauride*), Antenor (dans *Zelmire*), Bayard, Guillaume Tell lui devaient une partie de leurs succès.

Ces bruits sourds de ses ennemis se perdaient dans le vague de l'air : bien convaincu enfin que c'était la voix qui prêche dans le désert, on chercha à pénétrer jusque dans sa vie privée. Que trouva-t-on ? un homme qui faisait consister son bonheur dans le bien qu'il faisait aux malheureux dont il était environné. Dix familles subsistaient de ses bienfaits. Une bibliothéque nombreuse et bien choisie faisait tout son amusement, et quelques amis toute sa société.

M. de Marmontel avait fait des changemens considérables à *Venceslas*, tragédie de Rotrou. Ces changemens déplaisaient au public, ainsi qu'à ceux des acteurs en possession des rôles de cette pièce. Mademoiselle Clairon était la seule qui les eût approuvés. Lekain, qui s'était encore plus que les autres déclaré contre les corrections de M. de Marmontel, et qui avait motivé ses raisons, s'était bien promis de ne point débiter les vers substitués par cet académicien à ceux de Rotrou. M. Colardeau lui avait arrangé le rôle de Ladislas.

Cette pièce fut donnée à la cour avant d'être jouée à la ville, et, au grand étonnement de mademoiselle Clairon, Lekain récita le rôle fait par M. Colardeau, en se contentant de lui donner ses répliques. Mais cette actrice qui ne trouvait dans ce qui les précédait rien de ce qui convenait à son jeu muet préparé pour les vers de M. de Marmontel, fut, comme on se l'imagine bien, entièrement déroutée. Ordre fut donné à Lekain par MM. les gentilshommes de la chambre de ne point dire les vers de M. Colardeau, lors de la représentation de *Venceslas* à Paris. Mais l'ordre ne lui ayant pas été donné en même temps d'y substituer ceux de M. de Marmontel, il profita de cette réticence pour conserver dans son rôle tous ceux de Rotrou qui ne pouvaient pas, en raison des changemens, nuire à la représentation.

Les corrections que M. de Marmontel avait faites à *Venceslas*, occasionnèrent entre lui, alors auteur du *Mercure*, et Fréron, auteur de *l'Année littéraire*, une discussion polémique.

Le premier annonça au public que les comédiens avaient décidé de ne jouer sur leur théâtre que le *Venceslas* de Rotrou. M. de

Marmontel lui donna un démenti dans le *Mercure*, et annonça de son côté qu'on ne jouerait que le *Venceslas* retouché. Fréron répondit, en insérant dans son journal une lettre de mademoiselle Dangeville et une autre de Lekain, qui détruisaient l'annonce de M. de Marmontel. Les suites de cette querelle n'ayant plus rien de commun avec Lekain, nous renvoyons ceux de nos lecteurs qui voudront en être instruits aux journaux du temps.

Après une maladie assez longue causée par ses travaux dramatiques, Lekain reparut sur le théâtre, dans le rôle du comte de Warwick : il fut reçu avec transport, et l'on fit une application très heureuse des quatre premiers vers de ce rôle à l'acteur qui les récitait.

> Je ne m'en défends pas, ces transports, cet hommage,
> Tout le peuple à l'envi volant sur le rivage,
> Prêtent un nouveau charme à mes félicités :
> Ces tributs sont bien doux quand ils sont mérités.

Les applaudissemens redoublèrent à ce dernier vers, et la salle retentit d'exclamations.

Lorsqu'on donna en 1773 *l'Assemblée*, comédie de M. Lebeau de Schosne, pièce composée pour célébrer l'année séculaire de la mort de Molière, Lekain se trouva par évé-

nement chargé d'en faire l'annonce. Il profita de cette occasion pour exprimer les sentimens de reconnaissance des comédiens et leur piété filiale envers l'homme de génie, le fondateur et le plus beau modèle de la bonne comédie, leur bienfaiteur et leur père. Il déclara en même temps que les comédiens réservaient le produit de la représentation à l'érection du buste de Molière.

Si nous perdions Lekain, dit M. de Laharpe, l'art de la bonne déclamation serait à peu près perdu pour la scène française où il n'y a plus de grand talent tragique, et où l'on ne connaît plus en général que le bredouillage et les convulsions.

A l'époque où M. de Laharpe s'exprimait ainsi, nous possédions Larive, dont le beau talent donnait un démenti à cet arrêt injuste. Qu'on me pardonne cette réflexion dictée par la vérité. Si Lekain lui était supérieur sous certains rapports, Larive avait aussi pour lui de ces beautés dramatiques qui lui étaient particulières, et Lekain était le premier à les admirer dans cet acteur jeune alors : car personne ne rendit plus de justice que lui aux talens dont il était environné.

Que de choses il me resterait à dire sur cet homme aussi estimable dans sa vie privée, qu'étonnant sur la scène française! mais il faut savoir s'arrêter.

A la suite d'une représentation de *Vendôme*, et dans laquelle il sembla se surpasser (le 24 janvier 1778), il lui survint une fièvre, suivie d'une inflammation d'entrailles et bientôt de la gangrène. L'art du célèbre Tronchin ne pouvait porter aucun remède à cette horrible maladie; il mourut le dimanche 8 février, sur les deux heures. Le soir même, le parterre demanda de ses nouvelles à l'acteur qui, suivant l'usage d'alors, annonçait le spectacle qu'on devait donner le lendemain (c'était M. Monvel), et qui ne répondit que par ces mots : *Il est mort.*

Ces mots furent répétés par toute la salle avec un cri de douleur auquel succéda un silence de consternation.

Je m'étais placé à l'amphithéâtre, dit Préville, le jour de la première représentation du *Roi Lear*. Près de moi était un Anglais (M. Taylor), jeune homme de beaucoup d'esprit et qui parlait notre langue comme la sienne. Pen-

dant les quatre premiers actes il avait constamment applaudi et la pièce et le jeu des acteurs : le cinquième était à peine commencé que je m'aperçus qu'il faisait tous ses efforts pour ne point pouffer de rire : enfin, n'y pouvant plus tenir, il quitta la place.

La pièce terminée j'allai dans le foyer, et la première personne que j'y rencontrai fut M. Taylor, qui m'aborda. « Convenez, me dit-il, M. Préville, que vous me regardez comme un homme bien bizarre, bien ridicule, et pour tout dire, comme un véritable Anglais. »

On se doute bien de ma réponse : « Écoutez-moi, ajouta-t-il, et vous me direz ensuite si, à ma place, vous auriez eu plus de flegme.

« Il y a deux ans qu'à Londres je me trouvai à la représentation du *Roi Lear*. Au moment où Garrick fond en larmes sur le corps de Cordélia, on s'aperçut que les traits de sa physionomie prenaient un caractère bien éloigné de l'esprit momantané de son rôle. Le cortége qui l'environnait, hommes et femmes, paraissaient agités du même vertige : tous paraissaient faire leurs efforts pour étouffer un rire qu'ils ne pouvaient maîtriser. Cordélia elle-même, qui avait la tête penchée sur un coussin

de velours, ayant ouvert les yeux pour voir ce qui suspendait la scène, se leva de son sopha, et disparut du théâtre en s'enfuyant avec Albani, et Kent (1) qui se traînait à peine.

« Les spectateurs ne pouvaient expliquer l'étrange manière dont les acteurs terminaient cette tragédie, qu'en les supposant tous saisis à la fois d'un accès de folie. Mais leur rire, comme vous allez voir, avait une cause bien excusable.

« Un boucher assis à l'orchestre était accompagné d'un *bull dog* (chien de combat avec les taureaux) qui, ayant pour habitude de se placer sur le fauteuil de son maître, à la maison, crut qu'il pouvait avoir le même privilége au spectacle. Le boucher était très enfoncé sur son banc; de sorte que *Turc* saisissant l'occasion de se placer entre ses jambes, sauta sur la partie antérieure du banc, puis

(1) Cet acteur, qui avait près de quatre-vingts ans, jouait avec tout le feu de la jeunesse. Sa marche seule était chancelante. Le théâtre anglais présentait à la même époque un autre phénomène : c'était le vieux Maklin qui, à quatre-vingt-quatre ans, remplissait encore des rôles qui exigeaient une grande vivacité dans l'action. (*Note de la première édition.*)

appuyant ses deux pates sur la rampe de l'orchestre, se mit à fixer les acteurs d'un air aussi grave que s'il eût compris ce qu'ils disaient. Ce boucher, qui était d'un embonpoint énorme et qui n'était point accoutumé à la chaleur du spectacle, se sentit oppressé. Voulant s'essuyer la tête, il ôta sa perruque et la plaça sur la tête de *Turc*, qui se trouvant dans une position remarquable, frappa les regards de Garrick et des autres acteurs. Un chien de boucher, en perruque de marguillier (car il est bon de dire que son maître était officier de paroisse), aurait faire rire le *Roi Lear* lui-même, malgré son infortune; il n'est donc pas étonnant qu'il ait produit cet effet sur son représentant, et sur les spectateurs qui, ce jour-là, se trouvaient réunis dans la salle de Drury-Lane.

« Cette scène m'est tellement resté gravée dans la mémoire, qu'il ne m'a pas été possible de revoir à Londres la tragédie du *Roi Lear*. J'imaginais qu'en la voyant représenter traduite en français, le souvenir de *Turc* fuirait de ma mémoire; effectivement il ne m'avait point occupé pendant les quatre premiers actes; mais je n'ai pu échapper à ce souvenir

lorsqu'est arrivé l'acte dans lequel eut lieu l'événement que je viens de vous raconter. »

Préville, qui s'était figuré cette scène telle qu'elle avait dû se passer, avoue que depuis qu'il en eut connaissance il lui fut impossible de voir une représentation du *Roi Lear* sans être forcé, comme M. Taylor, de quitter la salle lorsqu'on commençait le cinquième acte.

FIN DES MÉMOIRES DE PRÉVILLE.

MÉMOIRES
DE DAZINCOURT,

COMÉDIEN SOCIÉTAIRE DU THÉATRE FRANÇAIS, DIREC-
TEUR DES SPECTACLES DE LA COUR, ET PROFESSEUR
DE DÉCLAMATION AU CONSERVATOIRE;

REVUS, CORRIGÉS, ET PRÉCÉDÉS

D'UNE NOTICE SUR DAZINCOURT.

NOTICE

SUR

JOSEPH-JEAN-BAPTISTE

ALBOUIS-DAZINCOURT.

Les *Mémoires de Dazincourt* forment une suite naturelle de ceux de Préville, car ce dernier va y paraître encore plus d'une fois, et de la manière la plus honorable. Comme le grand acteur qu'il se plaisait à nommer son *maître*, quoique celui-ci eût seulement été son *modèle*, Dazincourt n'a point, à proprement parler, laissé ses *Mémoires*. Quelques écrits confiés à l'amitié de l'un de ses parens (M. Audibert), et consistant surtout en lettres et réflexions sur l'art théâtral, plusieurs anecdotes sur sa carrière civile et dramatique, recueillies de sa bouche ou de celle de ses amis, tels furent les matériaux au moyen desquels M. Cahaisse, qui avait déjà publié les *Mémoires de Préville*, fit paraître, peu après la mort de Dazincourt, en 1809, ceux que nous reproduisons dans cette Collection.

En consacrant, à mon tour, quelques lignes à ce comédien si justement regretté, j'éviterai d'y faire entrer des détails déjà consignés dans ces *Mémoires*. Un éloge funèbre de Dazincourt, que fit imprimer dans la même année un de ses nombreux amis, sous le voile de l'anonyme, et qui ne fut point mis en vente chez les libraires, me fournira quelques faits moins connus; j'en retracerai d'autres d'après mes souvenirs.

A l'époque où le jeune Albouis (qui conservait encore le nom de sa famille), ne se sentant plus la force de, résister à l'*influence secrète*, se détermina à monter sur le théâtre, la scène française n'était point une arène ouverte à l'ardeur et la témérité de tous les débutans. Le noviciat dramatique exigeait impérieusement alors, non seulement plusieurs années de travaux dans un spectacle de province, mais des succès assez marquans dans cette carrière, pour mériter d'être appelé à un essai devant le public parisien. Le jeune acteur se conforma à l'usage; mais, ayant déjà le sentiment de ses forces, il osa, de prime-abord, s'élancer sur une scène où la comédie était jouée avec un talent presque égal à celui des grands artistes de notre Théâtre Français, sur la scène où brillaient à la fois Dhannetaire et

Grandmesnil. Son audace fut récompensée par un brillant succès.

« Je lui ai entendu raconter, dit l'auteur de la brochure que j'ai citée plus haut, son voyage, son arrivée à Bruxelles, son entrevue avec Dhannetaire (directeur plein d'intelligence en même temps qu'acteur distingué). Il narrait avec une grâce parfaite, et rendait piquans les détails les plus minutieux. Il aimait surtout à se rappeler le travail qu'il fit pour se procurer, suivant l'usage, un nom de théâtre, travail qui l'occupa toute la route. « J'étais, « disait-il, fort embarrassé : l'usage voulait que je « prisse un *nom de guerre*; j'en pouvais choisir tout « à mon aise, mais j'en voulais un qui ne fût celui « de personne. *Dazainville* me parut charmant; pour « mon malheur, c'était celui d'un homme criblé de « dettes, et poursuivi à Bruxelles par ses nombreux « créanciers. *Crispin* eut peur de la justice et du « quiproquo. J'y renonçai, et je débutai sous le « nom de *Dazincourt*. »

Bruxelles, ville déjà toute française par l'adoption de notre littérature, de notre théâtre et de nos arts, n'offrait pas seulement, dans le prince qui gouvernait alors les Pays-Bas, un protecteur éclairé de ces heureux emprunts; là résidaient alors beau-

coup de grands seigneurs qui s'honoraient d'exercer une protection semblable, et à leur tête ce prince de Ligne, chez lequel les connaissances les plus profondes étaient réunies à l'esprit le plus fin. L'amabilité, l'esprit naturel de Dazincourt furent appréciés par un protecteur digne de lui ; et lorsque ses vœux se dirigèrent vers la scène où Molé, Brizard, et tant d'autres talens réclamaient un *valet* digne de figurer à côté de tels *maîtres*, ce fut encore ce prince dont la puissante recommandation lui procura son ordre de début à Paris.

Ce début fut un triomphe. Paris confirma pleinement le jugement favorable de Bruxelles, et dès ce jour la survivance de Préville fut assurée à Dazincourt.

Six années de succès y avaient encore plus établi ses droits, lorsqu'en 1784 Beaumarchais parvint enfin à faire représenter son *Mariage de Figaro*. C'était Préville qui, en 1775, avait représenté ce personnage original dans *le Barbier de Séville;* c'était à lui que Beaumarchais destinait le rôle de *la Folle Journée*. Préville désira entendre la lecture de la pièce entière ; et lorsqu'elle fut terminée : « Voulez-vous que je vous parle franchement ? dit-il à Beaumarchais ; ce rôle est l'un des plus brillans

que l'on ait fait pour un acteur; mais ma mémoire n'est plus celle d'un jeune homme, et je craindrais de ne pouvoir le mettre convenablement en scène. — Quoi! Préville, vous refusez...... — Oui, pour votre intérêt; mais je vous réponds d'un succès complet si vous confiez le rôle de Figaro à Dazincourt. — Dazincourt est un excellent valet, mais Figaro ne demande-t-il pas autre chose? — Mon ami, il aura tout ce que le rôle demande. Songez d'ailleurs au besoin de l'illusion; car, sans parler des incidens de votre pièce qui exigent toute la vivacité et les agrémens du jeune âge, ne serait-il pas ridicule au mien de jouer le rôle d'amant, et surtout de paraître persuadé que je suis aimé de la vive et fringante Suzanne? »

Cette réflexion fut un trait de lumière pour l'auteur; il donna le rôle de Figaro à Dazincourt, et l'on sait s'il eût lieu de s'en applaudir. Préville ajouta encore à la délicatesse de son procédé en se chargeant du rôle secondaire de Bridoison, pour compléter l'ensemble avec lequel fut représenté cet ouvrage. Une circonstance assez peu connue, c'est que Dazincourt ne contribua pas seulement à ce succès par son talent, mais par ses conseils sur la distribution des rôles. Ce fut lui qui, malgré une

prévention fort injuste de Beaumarchais, le détermina, par ses instances, à confier le rôle de Chérubin à la jeune et jolie Olivier, qui donna tant de charme à ce personnage, et dont la fin prématurée a excité tant de regrets. Préville avait répondu de Dazincourt; à son tour il répondit de M^{lle} Olivier : aucun des deux ne fut trompé dans sa confiance.

Des conseils d'un autre genre donnés par Dazincourt ne furent pas moins utiles à la réussite. Aux répétitions, la longueur du fameux monologue inspira quelques inquiétudes à l'auteur, qui voulait y faire des coupures : « Gardez-vous-en bien, lui dit « l'acteur; je vous garantis qu'après avoir été écouté « avec une grande attention, il sera applaudi avec « enthousiasme. » L'événement justifia encore cette prédiction.

En revanche, une légère suppression demandée par Dazincourt fut l'objet d'une vive discussion entre lui et le père de Figaro. Croira-t-on bien qu'un homme de talent avait pu placer dans ce rôle la phrase suivante : « Si tu as le malheur d'*approxi-* « *mer* madame, *la première dent qui te tombera ce* « *sera la mâchoire, et mon poing fermé sera le den-* « *tiste.* » Certes, il n'était pas besoin du goût exquis de Dazincourt pour se récrier contre de pareilles

expressions. Beaumarchais n'en persistait pas moins à les défendre avec une ridicule opiniâtreté. Il fallut que Dazincourt lui protestât qu'il renoncerait plutôt à jouer le rôle qu'à prononcer cette phrase, digne tout au plus des tréteaux de Nicolet, pour qu'il consentît avec beaucoup de peine à en supprimer la moitié. Mais il fut impossible de lui faire entendre raison sur son *approximer*, et il en voulut long-temps à Dazincourt pour la suppression de son *dentiste*.

Depuis cette époque jusqu'aux événemens de 1789, la carrière dramatique de cet acteur célèbre ne fut qu'une chaîne non interrompue de succès. Le plus flatteur pour lui fut sans doute l'honneur d'être appelé à donner des leçons de déclamation à sa souveraine, et de diriger son théâtre particulier. Entr'autres avantages, une telle faveur lui procura celle de se voir admis et accueilli dans les cercles les plus distingués, et parmi les personnes les plus éminentes par leur naissance ou leur fortune. Doué d'un tact parfait, il sut y tenir sa place de la manière la plus honorable, et se montrer à la fois attentif sans bassesse, aimable sans fatuité. C'est bien lui que sa conduite auprès des grands seigneurs autorisait à s'appliquer ce mot ingénieux :

Quelquefois ils veulent se familiariser avec moi, mais je les repousse par le respect.

C'est lorsque les faveurs de la cour et la faveur publique étaient également acquises à Dazincourt, que les troubles produits par les premiers événemens de la révolution vinrent influer de la manière la plus fâcheuse sur son existence, sa fortune et sa carrière dramatique. On trouvera dans les *Mémoires* qui vont suivre les détails de ses tribulations. Ce que nous devons y ajouter ici, ce sont des détails intéressans sur la détention que cet estimable acteur subit à la fatale époque de 93. Nous les empruntons à la Notice peu connue que nous avons déjà citée.

« Dazincourt, arrêté avec ses camarades, porta en prison sa gaîté et son esprit ; l'un et l'autre soutinrent son courage, et l'aidèrent à supporter patiemment sa longue captivité, et à repousser loin de lui toutes les propositions qui lui furent faites, et qui auraient pu l'arracher à la prison et à une mort presque certaine. Jamais il ne fut plus aimable et plus gai que pendant sa détention. Il disait assez plaisamment, en parlant à ses compagnons d'infortune :
« Que vous soyez en prison, reines, empereurs,
« tyrans, marquis, rien n'est plus simple ; mais moi,

« un pauvre diable de valet, en vérité il n'y a plus
« de justice. »

« Un jour les geôliers étaient embarrassés du logement de deux nouveaux prisonniers. Une dispute s'éleva, l'un d'eux voulant absolument entrer dans la chambre qu'occupait M. Saint-Prix, et qui apparemment était plus commode ou plus spacieuse :
« Voyez, dit Dazincourt, ce que c'est que l'égalité !
« on est ambitieux même en prison ; ne voilà-t-il pas
« qu'on se dispute une place auprès d'un monarque,
« tandis que personne ne veut venir loger avec un
« malheureux valet ! »

« Ce fond intarissable de gaîté ne l'abandonna jamais ; mais ce qui adoucit surtout l'amertume de sa position, ce fut le constant attachement de mademoiselle Eulalie Desbrosses, l'une de ses camarades, qui ne l'abandonna pas, et qui, dans ces temps de destruction, où s'occuper d'un détenu était un crime, ne cessa de faire, pour obtenir sa liberté, des démarches aussi inutiles que dangereuses ; cette incomparable amie ne s'est pas démentie un instant, et lui a prodigué jusqu'à sa mort les preuves d'un dévouement bien digne d'éloges, mais bien rare. »

Rendu enfin à la liberté, Dazincourt vit encore luire de beaux jours pour la scène française et pour

lui. Lors de la première organisation du Conservatoire, il fut un des quatre professeurs attachés à cet établissement; jamais choix n'avait été plus juste, et les succès de deux de ses élèves, mesdemoiselles Volnais et Rose Dupuis, prouvent assez le mérite de ses leçons; c'était à lui que précédemment le théâtre de l'Opéra-Comique, dit alors des *Italiens*, avait dû le talent de la charmante Carline, si présente encore à la mémoire de tous ceux qui l'ont vue sur la scène dont elle fut l'ornement.

Une nouvelle preuve d'estime pour son caractère et son talent fut donnée à Dazincourt par le chef du gouvernement impérial; Napoléon le nomma directeur de ses spectacles particuliers. D'un autre côté, la fortune sembla vouloir le dédommager aussi de toutes les traverses qu'il avait éprouvées depuis quelques années, et un quaterne de cent cinquante mille francs, que, s'il faut en croire le bruit public, il gagna à la loterie de Paris, répara en grande partie les pertes qu'il avait faites par suite des événemens de la révolution. Mais déjà sa santé était minée sourdement par les travaux et les chagrins (1). Le voyage d'Erfurt, entrepris dans de

(1) Devenu un peu morose dans ses derniers jours, Da-

telles circonstances, dut précipiter sa fin. Il lui fallut tout disposer, ne ménager ni ses soins ni ses veilles, pour qu'une salle délabrée devînt en peu de jours digne de recevoir les plus grands monarques de l'Europe, pour que l'élite du Théâtre Français vînt y représenter les chefs-d'œuvre de nos grands maîtres, et réaliser le vœu du grand Condé, en jouant les tragédies de Corneille devant un parterre de rois, de princes et d'hommes d'état.

De retour à Paris, le germe de la maladie se développa plus rapidement, et Dazincourt ne tarda pas à être enlevé aux arts et à l'amitié; ses dernières dispositions furent en faveur de la personne dont nous avons déjà fait connaître plus haut le généreux dévouement; il acquittait la dette de la reconnaissance, en instituant mademoiselle Eulalie Desbrosses sa légataire universelle.

Les regrets de ses camarades, ceux de toutes les classes de la société, honorèrent sa mémoire. Geoffroy, dont les éloges n'étaient pas suspects quand ils ne s'adressaient pas à des vivans, lui consacra

zincourt exprimait son opinion sur l'existence avec une énergie qu'Alceste aurait pu lui envier. Voici comme il définissait les quatre âges : « Qu'est-ce que la vie? disait-il; le fouet, la « v...., l'indigestion et l'apoplexie. »

un éloge funèbre assez étendu, et dans lequel il rendait un égal hommage à l'homme estimable et au comédien distingué. Dazincourt méritait l'un et l'autre. Les faits consignés dans cette Notice et dans les *Mémoires* qui vont suivre, en offrent des preuves nombreuses; j'en veux cependant ajouter une : Un ministre, justement estimé lui-même pour ses talens et ses vertus, M. Portalis, admettait Dazincourt dans sa société la plus intime. Il avait été élevé à Marseille dans le même collége que les frères Albouis; il y faisait, il est vrai, sa philosophie lorsque Dazincourt n'était encore que dans les classes inférieures; mais sa famille étant liée avec l'autre, des rapports plus intimes s'étaient depuis établis entre eux. Lorsque M. Portalis fut nommé, par *intérim*, au ministère de l'intérieur, et que tout ce qui concernait l'art dramatique entrait dans ses attributions, Dazincourt aurait pu profiter pour lui-même de la faveur dont il jouissait auprès du ministre; il n'en fit usage que pour les autres. (1)

(1) Une anecdote assez curieuse se rapporte à cette intimité. Lorsque M. Portalis était ministre des cultes (on sait qu'à cette époque il avait perdu la vue), se trouvant seul un jour dans son salon avec Dazincourt, il lui témoignait ses regrets de ne pas le recevoir aussi souvent qu'il l'aurait dé-

Si la carrière de Dazincourt avait été plus longue et moins agitée, il est probable qu'il aurait laissé des détails assez étendus sur sa vie et ses travaux. Il avait préparé, sans doute dans ce dessein, un assez grand nombre de notes ; il les brûla toutes en sortant de prison, démarche assez justifiée par les alarmes que pouvait lui inspirer pour l'avenir l'injustice qu'il venait d'éprouver. On doit vivement regretter la perte de ces notes qui auraient fourni à la fois des anecdotes curieuses et des détails certains sur sa vie ; car je ne dois pas dissimuler que sa légataire, mademoiselle Desbrosses, qui avait joui à si bon droit de sa confiance, fit insérer dans les journaux, lors de la première publication des *Mémoires*, une lettre où elle contestait l'authenticité de quelques parties de ces récits, et particulièrement de plusieurs lettres attribuées à Dazincourt. L'édi-

siré ; « mais, ajoutait-il en riant, il faut donner quelque chose « aux convenances, et savoir s'ennuyer avec certains person- « nages dont la conversation me fatigue autant que la tienne « me fait plaisir. » Dans ce moment même deux graves prélats se trouvaient dans un coin du salon. Dazincourt en avertit tout bas le ministre. « Eh bien ! dit son excellence, s'ils m'ont « entendu, ils conviendront intérieurement que j'ai raison. » On se doute bien qu'en bons courtisans tous deux avaient eu soin de ne rien entendre.

teur néanmoins, s'appuyant de son côté sur d'autres autorités, entre autres sur celle d'un proche parent de l'acteur, je ne devais point, dans cet état de choses, priver les lecteurs de narrations assez piquantes, et qui ne peuvent d'ailleurs faire aucun tort à la mémoire de Dazincourt.

Pressé par le désir de faire paraître ces *Mémoires* peu de temps après la mort de celui qui en est l'objet, cet éditeur n'y avait pas mis tout l'ordre désirable, et en avait un peu négligé le style; j'ai cherché à faire disparaître ces légères taches; mais, quoique treize ans se soient écoulés depuis la publication de l'ouvrage, j'ai dû imiter son exemple, et ne point substituer des noms dont j'avais la clef aux initiales dont il a fait usage. L'homme aimable et délicat dont il a retracé la vie se fût prescrit le premier cette réserve, peu commune dans notre siècle, et qui n'en mérite que plus d'être remarquée.

<div style="text-align:right">OURRY.</div>

AVANT-PROPOS

DE LA PREMIÈRE ÉDITION.

La mort d'un homme qui, pendant trente ans, fit les délices de la scène française, inspire nécessairement le désir de le connaître dans sa vie privée.

J'ai donc la certitude qu'on ne lira pas sans intérêt les *Mémoires de Dazincourt*. Les matériaux m'en ont été fournis par un de ses plus proches parens: j'en ai extrait à la hâte tout ce qui pouvait piquer la curiosité publique. Mon travail se borne à bien peu de chose, et ce peu je l'ai écrit sans aucune espèce de prétention : mon unique but a été de jeter quelques fleurs sur la tombe d'un homme dont je m'honore d'avoir été l'ami.

J'ai cru devoir ne désigner que par les lettres initiales les noms de divers personnages dont il est question dans ces *Mémoires*. Ce n'est pas satisfaire la curiosité du lecteur, je le sais, que d'employer ces sortes de réticences: elles affaiblissent l'intérêt qu'on

prend aux événemens dont on parle; mais il est des convenances dont l'écrivain honnête ne saurait s'écarter : mes lecteurs sentiront que je devais ces ménagemens à des familles encore existantes. (1)

(1) Voyez la fin de la Notice ci-dessus.

K. S.

MÉMOIRES DE DAZINCOURT.

PREMIÈRE PARTIE.

VIE DE DAZINCOURT.

Joseph-Jean-Baptiste Albouis, né à Marseille, le 11 décembre 1747, était fils d'un négociant aussi recommandable par sa probité que par ses connaissances commerciales, et parent ou allié des premières maisons de commerce de cette ville : il y fut élevé au collége de l'Oratoire ; c'est dire qu'il fit d'excellentes humanités, et qu'il reçut une bonne éducation. C'est à cette première époque de la vie de Dazincourt que se rapporte une anecdote assez piquante par la célébrité des personnages qu'elle met en scène.

Un goût véritable se trahit dès l'extrême jeunesse ; celui de Dazincourt pour la décla-

mation était prouvé. On le désignait toujours, pour prononcer le discours d'usage à la fin de l'année collégiale, et la manière distinguée dont il s'en acquittait l'avait fait surnommer, par ses camarades, *l'Orateur*.

On sait que lorsque quelque personnage d'un rang éminent, soit dans le clergé, soit dans l'armée, soit dans la magistrature, vient visiter un collége, l'usage est qu'il accorde un congé extraordinaire aux écoliers, sur la demande que ceux-ci ne manquent jamais d'en faire. Dazincourt était *d'office* chargé de cette commission, et il s'en acquittait à la satisfaction générale.

Dans une visite qu'avait faite M. de Belloy, alors évêque de Marseille, Dazincourt avait porté la parole au nom de ses condisciples, et le congé désiré avait été accordé par Monseigneur. Messieurs les Oratoriens, qui savaient parfaitement bien accorder la dissipation nécessaire à la jeunesse avec les études qu'elle doit remplir, avaient jugé à propos de reculer ce congé de quelques jours. Grands murmures alors de la part de la troupe indocile, et comité des meilleures têtes, présidé, comme de raison, par Dazincourt. On décida qu'il fallait

envoyer une députation à l'évêque, pour lui porter plainte d'une infraction faite à sa volonté. Décider et agir fut l'affaire d'un moment. Pendant que les uns détournaient la surveillance du portier, Dazincourt s'échappa, et se rendit au palais épiscopal, accompagné de deux de ses camarades. Ces jeunes fous demandèrent à parler à M. de Belloy. On les fit entrer. L'évêque était pour le moment entouré de ses grands-vicaires et de plusieurs autres personnes distinguées. Dazincourt, sans être intimidé de son cortége, s'avança vers lui, et l'abordant respectueusement, mais avec la gaîté de son âge, il lui dit : « Monseigneur, je viens au nom de mes condisciples demander à votre grandeur *le redressement d'un tort grave* fait à nos plaisirs : il vous appartient de réprimer ce qui pourrait devenir un abus. Certain que nous avons besoin d'être quelquefois distraits du sérieux de nos occupations, vous avez bien voulu nous accorder un *grand congé* : on refuse de nous en faire jouir.

« Nous vous demandons justice, monseigneur, *de cet attentat à notre propriété*, car ce congé est bien à nous, puisque vous avez eu la bonté de nous le donner. »

M. de Belloy qui présumait, avec raison, que ces jeunes étourdis s'étaient rendus à l'évêché à l'insu de leurs maîtres, les gronda avec douceur de leur insubordination.

« Mais, monseigneur, lui dit Dazincourt, votre grandeur est bien convaincue que nous ne devions pas demander à nos maîtres la permission de venir vous porter une plainte contre eux. »

L'évêque sourit, et, tout en continuant à leur remontrer que l'obéissance aux volontés de leurs instituteurs était leur premier devoir, il écrivit une lettre au supérieur de l'Oratoire, et la remit à Dazincourt.

Entre autres phrases était celle-ci :

« Je désire qu'il ne soit fait aucun tort à ces messieurs, ni dans *leur bien*, ni dans leur *honneur*, ni dans leur *personne*, et qu'on les fasse jouir demain du congé que je leur ai accordé. Ils ont reçu avec docilité la petite remontrance que je leur ai faite sur leur escapade. »

Les études de Dazincourt étant terminées, quoiqu'il eût à peine atteint sa seizième année, il fut question de faire pour lui le choix d'un état. Alors résidait à Marseille M. de La Salle,

ancien consul dans le Levant, et l'homme le plus instruit en diplomatie. L'intime liaison qui existait entre lui et la famille du jeune Albouis le rendit témoin des divers projets qu'on formait pour lui. L'intention de son père était de l'envoyer rejoindre dans nos colonies son fils aîné, qui, depuis quatre ans qu'il y était, s'y trouvait déjà sur la ligne des premiers négocians, et possédait une des principales habitations, qu'il gérait avec autant de lumières que d'humanité, cette vertu si rare alors parmi les colons, mais que M. Albouis avait adoptée, d'abord par une suite de son caractère, puis par une sage politique, résultat de ses réflexions. Les bons traitemens qu'il voulait qu'on eût pour ses nègres lui paraissaient fondés en raison et en justice : en raison, parce que, même en supposant que ces malheureux n'aient reçu de la nature en partage que l'instinct qu'elle accorde à tous les animaux, il fallait encore les apprivoiser, en usant des mêmes moyens que nous employons vis-à-vis de ceux que nous regardons comme les plus indomptables; et certes, ce n'est pas par des coups multipliés qu'on parvient à tirer des services d'un cheval sauvage : en justice, parce

que, devant à leurs travaux les résultats de sa fortune; il trouvait tout simple de les y faire participer en adoucissant leur esclavage.

Qu'on me pardonne cette digression : elle sera la seule que je me permettrai ; mais en nommant le frère de Dazincourt, je lui devais cet hommage que je rends à la vérité.

Je reviens à mon sujet.

M. de La Salle, qui, à sa qualité d'ami de la famille du jeune Albouis, réunissait le titre de son parrain, désira qu'en lui donnant la connaissance du commerce, on lui enseignât la science des rapports et des intérêts de puissance à puissance ; et ce fut lui qui lui donna les premières leçons de cette science. Albouis saisissait avec tant de sagacité les instructions qu'il recevait, que son parrain n'eut qu'à se louer de ses heureuses dispositions. Malheureusement il mourut, en emportant la satisfaction de voir le fils de son meilleur ami en état, à l'âge de dix-neuf ans, de remplir des fonctions qu'on n'aurait pu lui confier en raison de sa jeunesse, mais qu'il pouvait occuper en raison de ses talens. Il eût été insensé de ne pas chercher à le jeter dans une carrière qui semblait devoir être la sienne ; et de ce

moment son père renonça au projet qu'il avait eu de le réunir à son frère. Madame Audibert, sa tante, pour laquelle M. le maréchal de Richelieu avait la plus profonde estime et la plus tendre amitié, se chargea du soin de le présenter et de le mettre sous la protection de ce seigneur. Plus qu'un autre, il pouvait le servir dans une carrière qu'il avait glorieusement parcourue. Personne n'ignore qu'à l'âge de vingt-neuf ans le duc de Richelieu, nommé à l'ambassade de Vienne, dans les temps difficiles où se trouvait alors la France avec cette cour et celle d'Espagne, parvint, en très peu de mois, à concilier d'une manière honorable nos intérêts respectifs avec ces deux cours, et que de ce moment il prouva que ses talens en diplomatie égalaient ceux qu'il avait déjà déployés à la tête de nos armées.

Des affaires d'intérêt appelaient madame Audibert à Bordeaux : le maréchal, en sa qualité de gouverneur de la province, y résidait une partie de l'année, et s'y trouvait pour le moment. Elle lui présenta son neveu. La manière de s'énoncer du jeune Albouis, les réponses spirituelles qu'il fit aux diverses questions du maréchal, lui concilièrent l'amitié

de ce seigneur, qui, pendant un mois qu'il resta à Bordeaux, exigea qu'il vînt journellement causer quelques heures avec lui. Ce que le maréchal aurait fait pour prouver à madame Audibert l'estime qu'il avait pour elle, on peut dire qu'il le fit pour satisfaire l'inclination que lui inspirait Albouis. Au moment de son départ, il demanda à cette dame le faveur de le garder auprès de lui en qualité de secrétaire, « jusqu'au moment, ajouta-t-il, où j'aurai trouvé l'occasion de lui procurer un poste, que certainement il honorera par ses talens. »

Albouis revint à Paris avec le maréchal; et, de ce moment, M. Boquemare, savant distingué, qui remplissait près de ce seigneur la double fonction de bibliothécaire et de secrétaire, se reposa entièrement sur son jeune collègue du travail entier du cabinet : travail que celui-ci partageait souvent avec le président de Gascq, ami intime du maréchal.

C'est à cette école, c'est à celle de l'abbé de Voisenon, et des hommes les plus instruits comme les plus aimables, qui tous regardaient comme une faveur d'être admis dans la société du maréchal de Richelieu, qu'Albouis acheva de se former. Il eût été trop heureux, si, jeté

dans cette ville de plaisirs, il avait pu résister, avec le goût inné qu'il avait pour la comédie, au plaisir de la jouer sur quelques théâtres particuliers. Il en existait un alors rue de Popincourt, qui méritait d'être distingué des autres. Les sociétaires, tous jeunes gens bien nés et très riches, avaient pour spectateurs la meilleure compagnie de Paris, en femmes comme en hommes. Cette réunion était une véritable assemblée de famille. Les comtes de Sabran, de Gouffier, de Loménie, etc. etc., la jeune marquise de Folleville et sa sœur, etc. etc., y développaient des talens qui auraient été applaudis avec justice au Théâtre Français. Albouis, lié d'amitié avec les comtes de Sabran et de Gouffier, leur marqua quelque désir d'être admis dans leur société théâtrale. Sa gaîté naturelle, la finesse de ses reparties, sa manière de raisonner différens rôles de comédies, étaient, sinon l'annonce du talent, au moins l'indication qu'il ne pouvait pas être en dissonance avec l'esprit du rôle dont il se chargeait. On lui laissa le choix de celui qu'il voudrait jouer, et huit jours après il parut dans le Crispin des *Folies Amoureuses*, rôle dans lequel il mérita les applaudissemens qui lui

ont depuis été prodigués à juste titre. Familiarisé par la lecture avec les auteurs dramatiques, il ne s'occupa plus que du soin de meubler sa mémoire des rôles auxquels la nature l'appelait : le travail de son secrétariat n'en souffrit point : il prenait sur ses nuits les heures qu'il consacrait pendant le jour à étudier et à jouer la comédie. Les applaudissemens qu'il recevait, donnés par des gens auxquels on ne pouvait refuser le talent de bien juger, devaient enivrer le cœur d'un jeune homme qui n'avait point encore assez d'expérience pour résister à une vocation qui l'excluait des postes honorables qu'il aurait pu occuper dans la société.

Le maréchal, à cette époque, désirait mettre en ordre les Mémoires de sa vie privée, comme ceux de sa vie publique ; il dictait en conséquence à Albouis les divers événemens que sa mémoire lui rappelait ; et celui-ci était chargé de les rédiger et de les mettre en ordre. Le duc était très satisfait de son travail, mais Albouis ne l'était guère de sa générosité. Il y avait près de trois ans qu'il lui était attaché sans en avoir reçu même le plus léger présent. Lancé dans un genre de société qui exigeait une sorte de représentation, Albouis avait

bientôt dissipé la légère pension qu'il recevait de sa famille. Madame Audibert et son père étaient autorisés à croire que le maréchal de Richelieu payait son travail autrement qu'avec des éloges, et, soit faiblesse, soit fierté, Albouis ne demandait rien, ni au maréchal ni à ses parens; mais il avait des entretiens fréquens avec les usuriers. Rien n'est plus facile que d'emprunter; les moyens de s'acquitter sont plus difficiles, quand on n'en a pas de personnels : c'est ce dont s'aperçut Albouis, lorsque les honnêtes prêteurs auxquels il s'était adressé furent fatigués d'attendre l'effet de ses promesses.

Le maréchal de Richelieu venait de partir pour Bordeaux, et Albouis, sous un prétexte de santé, s'était exempté de l'y accompagner. Déjà il roulait dans sa tête le projet de renoncer à l'existence honorable qui l'attendait, et d'aller développer dans un pays étranger le talent que la nature lui avait donné. Il était appelé, comme malgré lui, à l'état de comédien.

Un officier de dragons, à peu près de son âge, et tout aussi étourdi que lui, avec lequel il était fort lié, applaudissait à son plan, parce que, de son côté, il était dévoré du désir de

jouer la comédie. Tous deux s'enhardissaient dans leur projet, et n'attendaient pour l'exécuter, l'un, qu'une prolongation de congé, sous le prétexte d'affaires de famille ; l'autre, que l'argent nécessaire pour satisfaire à ses engagemens. L'officier de dragons reçut la prolongation qu'il demandait, et Albouis son argent, accompagné d'un sermon que lui faisait son père. La péroraison lui annonçait que c'était pour la première et dernière fois qu'on lui pardonnait ses folles dépenses, et qu'on y satisfaisait.

Albouis fit assembler ses honnêtes créanciers, leur distribua les fonds qu'on lui avait envoyés, et partit avec son ami. Leur projet était de se rendre à Bruxelles ; ils prirent la route de Lille, où ils devaient s'arrêter. Albouis avait l'intention d'y voir M. Monvel, père de l'acteur célèbre, mort il y a quelques années. Il l'avait connu à Marseille, et espérait qu'il lui donnerait, ainsi qu'à son ami, quelques renseignemens utiles pour leur projet. Effectivement, M. Monvel, après avoir employé tous les moyens de les en détourner, leur remit une lettre pour Dhannetaire, alors directeur du théâtre de Bruxelles.

Porteurs de cette lettre, qui était un véritable diplome pour eux, ils arrivèrent à Bruxelles, et dès-le lendemain ils rendirent visite à Dhannetaire, à qui ils la remirent. Tout en en faisant la lecture, il promenait ses regards sur eux. Lorsqu'il l'eut terminée : «Messieurs, leur dit-il, je suis fâché de ne pouvoir vous servir dans la petite escapade que vous projetez, et dont je vous engage à perdre l'idée; vous êtes bien jeunes : vous n'avez sûrement pas réfléchi sur les conséquences qui peuvent en résulter pour vous. Croyez-moi, retournez dans le sein de vos familles : vous n'avez pas senti que l'état que vous voulez embrasser vous en éloignerait à jamais; en suivant une première impulsion, vous enfonciez le poignard, poursuivit-il en fixant l'officier de dragons, dans le cœur d'une mère respectable; et vous, en reportant ses yeux sur Dazincourt, dans celui d'un père dont vous faites la plus chère espérance. »

Tirant alors de son secrétaire une lettre dont il leur fit la lecture, et dans laquelle on lui désignait leur état respectif : Vous voyez, dit-il, que j'étais prévenu de votre arrivée, et du motif qui vous amène ici.

Un peu décontenancés par la réception d'un homme qu'ils avaient regardé comme devant leur aplanir toutes les difficultés du nouvel état qu'ils voulaient embrasser, Albouis et son camarade se regardaient, et semblaient méditer leur réponse. Enfin, tous deux de concert répondirent à Dhannetaire qu'avant de quitter Paris, ils avaient fait toutes les réflexions que la prudence avait pu leur suggérer, et qu'ils étaient bien certains l'un et l'autre de ne point encourir l'indignation de leurs parens, en mettant leur projet à exécution. Puisque vous nous refusez votre appui, ajoutèrent-ils, nous allons nous rendre à La Haye : là, nous trouverons sans doute dans Mérillan (1) un homme qui nous donnera les seuls conseils que nous attendions de vous, et que nous nous serions fait une gloire de suivre. Il

(1) Mérillan, alors directeur du théâtre de La Haye, et qui y jouait la grande livrée, était fils d'un fermier-général. Il a quitté la Hollande et le nom de Mérillan pour reprendre le sien, à l'époque de la révolution, et jouit encore d'une existence honorable. Le prince d'Orange avait pour lui une estime particulière, et le traitait avec la plus grande bonté.

(*Note de la première édition.*)

nous eût été agréable de débuter dans la carrière de la comédie sous les auspices du plus grand maître qu'on reconnaisse aujourd'hui dans cet art.

Quel homme n'a pas un peu d'amour-propre, et quel est le comédien qui pourrait s'en défendre, surtout quand il est effectivement doué d'un grand talent? Tel était Dhannetaire; personne ne connut mieux que lui la comédie, et son nom peut être dignement placé entre ceux de Préville et de Grand-ménil.

Flatté, quoiqu'il le méritât, du tribut que nos jeunes gens payaient à son talent, Dhannetaire quitta le rôle de prédicateur pour prendre celui qu'il remplissait beaucoup mieux, et bientôt il s'étendit avec complaisance sur les qualités qu'exigeaient l'état de comédien.

Né de parens honnêtes, Dhannetaire avait reçu une excellente éducation. Destiné dans sa jeunesse à l'état ecclésiastique, pour lequel il n'avait aucune vocation, on juge bien qu'il était monté sur le théâtre sans consulter sa famille. On est porté à l'indulgence pour les autres, quand on en a eu besoin pour soi-

même, et nous ne voyons pas sans plaisir les autres partager le goût que nous avons.

Cette visite se prolongea, et Dhannetaire, qui avait d'abord désapprouvé le projet relativement aux convenances sociales, le combattit alors par les difficultés d'un état qui exigeait plus que l'amour de la chose, et du zèle. « Il faut, dit-il, avec une sorte d'enthousiasme, il faut naître comédien; si la nature ne vous a pas destinés à cet état, l'art ne fera jamais de vous des acteurs parfaits. Sans doute vous savez quelques rôles : voyons, répétez quelques morceaux de ceux qui vous sont les plus familiers. »

L'officier de dragons déclama une partie de celui d'Égisthe dans la tragédie de *Mérope*, et celui d'Arviane dans *Mélanide*. — Bien : malheureusement trop bien! dit Dhannetaire.

Albouis, à son tour, répéta le rôle d'Hector dans la comédie du *Joueur*, et quelques scènes du Crispin des *Folies amoureuses*. Dhannetaire l'avait écouté avec la plus sévère attention, et lorsqu'il eut fini, il sembla qu'il sortait d'une profonde rêverie. « Une manière originale, nulle imitation, une diction pure, un jeu sage et raisonné! De quelle école sortez-

vous donc? dit-il à Albouis, et quel maître oserait vous donner des leçons? Mon ami, je vous prédis...» Ici il s'arrêta; puis continuant quelques momens après : « Mes enfans, il est encore temps de faire un pas rétrograde; songez à ce que vous quittez, et réfléchissez bien sur l'état que vous voulez embrasser. Venez me voir quand vous voudrez; je désire, pour votre bonheur à venir, que ce soit pour me faire vos adieux; et pour l'honneur de l'art.... Revenez quand vous voudrez. »

Albouis et son ami retournèrent chez Dhannetaire deux jours après. « Notre sort est décidé, lui dirent-ils en entrant; c'est à vous à fixer le jour de nos débuts. Voilà le résultat de nos dernières réflexions. »

Dès le lendemain, ces messieurs répétèrent en scène les rôles qu'ils avaient choisis, et leurs débuts, fixés à la quinzaine, furent annoncés. La veille du jour où l'officier de dragons devait paraître, fut celui de sa renonciation forcée à son projet de jouer la comédie. Sa famille, instruite par l'envoyé de France résidant alors à Bruxelles, qu'il était au moment de monter sur le théâtre, envoya dans cette ville un ami particulier, qui arriva assez à temps pour

arrêter ce jeune homme sur le bord du précipice. Prières, menaces, promesses, il fallut tout employer pour le faire renoncer au parti qu'il avait pris : heureusement on réussit.

La famille d'Albouis, prévenue trop tard, par la même voie, ne fut instruite que lorsqu'il n'était plus temps de remédier au mal; et, dans l'accès d'une juste colère, il en fut méconnu jusqu'à ce qu'enfin l'estime générale dont il jouissait eût un peu cicatrisé la plaie qu'il avait faite dans le cœur d'un père et d'une famille respectables.

Le départ de l'officier de dragons, et celui d'Albouis, était la nouvelle de toute la ville : on était dans l'erreur relativement à celui-ci. Les éloges qu'on avait faits de son jeu, d'après les répétitions, avaient précédé son début, et déjà on regrettait de l'avoir perdu sans l'entendre, quand il parut le jour pour lequel il avait été annoncé, sous le nom de Dazincourt, qu'il avait cru devoir adopter par égard pour sa famille. Le rôle de Crispin des *Folies amoureuses* était celui qu'il avait choisi pour son début. Ce jour fut pour lui celui d'un triomphe complet, et d'autant plus complet, que ses camarades eux-mêmes ne purent s'empê-

cher de mêler leurs applaudissemens à ceux d'un public éclairé. Dhannetaire s'était placé au milieu du parterre, pour que rien ne lui échappât. Jamais, disait-il à tous ceux qui l'environnaient, début ne fut plus brillant. Dazincourt parut successivement dans divers rôles de la grande livrée, et dans tous, ses succès furent les mêmes. Il était acteur consommé avant de savoir marcher sur les planches : cette inexpérience était le seul reproche qu'on aurait pu lui faire, si la justesse de ses tons, et la manière spirituelle dont il remplissait la scène, eussent permis de remarquer ce défaut inséparable d'un début. Au bout d'un mois le théâtre lui était aussi familier que dans les derniers jours où nous l'y avons vu.

Le répertoire de Dazincourt aurait été bientôt épuisé, si au lieu de s'adonner entièrement à son nouvel état, il eût suivi l'exemple des jeunes gens de son âge. Reçu à des appointemens assez médiocres (1200 livres), un autre, à sa place, se serait peut-être négligé dans ses études; mais la comédie ne fut jamais un métier pour Dazincourt : il redoubla au contraire de zèle; et, parfaitement servi par sa mémoire, dès sa première année il la meubla de ma-

nière à pouvoir tenir, si le cas l'eût exigé, tous les rôles de son emploi. Dhannetaire, qui se faisait un plaisir de voir ses succès, lui abandonnait une partie de ceux dont il était en possession, comme tenant l'emploi des valets en partage avec Grandménil. (1)

Dazincourt, élevé pour toute autre chose que le théâtre, n'avait pas la plus légère idée des tracasseries qui se passent derrière la toile. Ce spectacle, nouveau pour lui, fut une leçon dont il profita pour s'éloigner à jamais de toutes ces petites intrigues qui n'appartiennent ni à l'homme doué d'un véritable talent, ni à l'homme honnête. Il fut à Bruxelles ce qu'il avait été à Paris dans la société, et ce qu'il a été toute sa vie; je veux dire qu'il conserva tous les principes de l'excellente éducation qu'il avait reçue. Sa manière de vivre le fit distinguer. La maison de Dhannetaire, père de trois filles charmantes, et toutes les trois attachées au théâtre, où elles réunissaient tous les genres de talens, était la seule qu'il fréquentât. Poli au théâtre avec ses autres camarades, ils

(1) L'excellent acteur qui vint briller plus tard au Théâtre Français.

étaient étrangers pour lui hors de la scène.

Quatre-vingt mille livres de rentes que possédait Dhannetaire mettaient nécessairement une différence entre lui et les autres comédiens, relativement au choix de sa société, quoiqu'on puisse dire avec justice, qu'à l'époque dont nous parlons, les comédiens du prince Charles méritaient qu'on les distinguât de tous les comédiens de province ou de l'étranger. Le prince de Ligne, ami et protecteur des arts et des talens, faisait un cas particulier de Dhannetaire, et venait souvent se délasser chez lui du cérémonial auquel l'obligeait le rang distingué qu'il occupait à la cour de Bruxelles. Plusieurs autres seigneurs de cette cour suivaient l'exemple du prince; et la maison de Dhannetaire était leur rendez-vous, ainsi que celui des hommes de mérite que renfermait la ville. Cette maison était un véritable athénée dans lequel un des passe-temps les plus agréables était de jouer des comédies improvisées, dont le sujet n'était donné qu'au moment où l'on avait décidé de les jouer. Dhannetaire avait certainement une habitude et une connaissance du théâtre qui auraient dû le mettre au rang du premier improvisateur; et,

en effet, il méritait des éloges par la manière dont il créait son rôle. Le prince de Ligne, pétillant d'esprit, et la tête meublée des auteurs espagnols, anglais et français, laissait peu à désirer dans les siens. Les comtes d'Esterhazy, de Lannoy, tous causaient surprise et plaisir au très petit nombre de spectateurs admis dans ces cercles ; mais personne n'était placé dans ses rôles plus avantageusement que Dazincourt. Il tirait parti même des plus ingrats, dont on se faisait quelquefois un plaisir de le charger; ceux de niais et de bas farceurs exceptés, pour lesquels il avait une aversion particulière.

L'habitude qu'avait contractée le prince de Ligne, de voir journellement Dazincourt, le lui avait rendu nécessaire. Il oubliait, en le voyant, le comédien, pour ne juger que le jeune homme estimable, jeté, comme malgré lui, dans une carrière épineuse, mais qu'il honorait autant par ses talens que par la régularité de sa conduite. Enfin, comme je crois l'avoir déjà dit, Dazincourt conserva, dans sa carrière dramatique, le même ton, les mêmes principes, la même décence dans les manières, qu'il avait eues dans la société où il avait vécu.

Il fut toujours un homme du monde, dans toute l'acception que nous donnons à ce mot.

Celui qui pendant trois ans avait eu pour modèle l'homme le plus galant du dernier siècle, avait dû nécessairement profiter des leçons de son maître. Tout ce qui composait la cour du maréchal de Richelieu, tous ceux qui se trouvaient en contact direct avec lui, adoptaient nécessairement ses goûts comme ses opinions. Le maréchal eut des prétentions sur les femmes jusqu'au dernier instant de sa vie. Il n'avait pas moins de soixante-dix ans, lorsque Dazincourt occupa près de lui la place de secrétaire: à cet âge on peut être galant, et plaire par l'amabilité de son esprit ; mais l'esprit ne tient jamais lieu, près des femmes, des grâces de la jeunesse. Madame R... de C..., une des plus belles créatures dont il soit possible de se créer l'image, était à cette époque l'idole en titre du maréchal ; et si Dazincourt avait plu à celui-ci par les agrémens de son esprit, il avait plu encore davantage à madame R... de C... par ceux de sa figure. Il n'avait rien de régulier dans les traits ; mais ses yeux pétillaient d'esprit ; sa physionomie, toujours riante, inspirait la gaîté ; et dans sa vivacité provençale,

il donnait des grâces aux expressions les plus simples. Enfin la maîtresse du maréchal, du premier moment qu'elle avait vu le jeune secrétaire, l'avait aimé, et s'était dit intérieurement que s'il avait moins d'expérience en amour que son patron, il devait au moins employer en actions le temps que le maréchal employait en belles paroles; et l'action était pour une femme telle que madame R... de C..., une de ces conditions sans laquelle il n'est pas permis de s'enrôler sous les bannières de l'amour.

Le maréchal n'était point jaloux par caractère; mais ses années et sa longue expérience des femmes le rendaient un peu défiant sur leur constance : aussi n'avait-il jamais été le premier quitté. Il ne fut pas long-temps à s'apercevoir qu'il avait un rival dans son secrétaire. Il avait été si souvent infidèle qu'il fallait bien qu'à son tour il rencontrât une femme qui donnât à quelqu'un la préférence sur lui. Assez sage pour se taire, il ne fut point assez généreux pour continuer à madame R... de C.... ses bienfaits. Heureusement elle jouissait d'une sorte d'aisance qui lui devint suffisante lorsqu'elle ne fut plus obligée, pour

plaire au maréchal, d'avoir une certaine représentation. Elle fut l'amie constante de Dazincourt jusqu'au moment où elle mourut. En quittant Paris, il ne lui avait point fait part de son projet, et ce ne fut qu'à son arrivée à Bruxelles, après ses débuts, qu'il l'instruisit du nouvel état qu'il avait embrassé.

Cette dame était sans doute une première inclination de Dazincourt, puisque sa correspondance avec elle est la seule qui se trouve presque en tout son entier : toutes les autres sont morcelées. M. Audibert, de Bordeaux, son cousin, fils de cette madame Audibert qui le présenta au maréchal de Richelieu, en était dépositaire depuis très long-temps, ainsi que de plusieurs autres lettres, et d'une notice relative à la princesse de Sch......., dont il sera question dans le cours de ces *Mémoires*.

Je livre le tout à l'impression, tel que je l'ai reçu.

Du moment où Dazincourt fut admis à Bruxelles, aux appointemens de comédien, et qu'il eût été inutile, par conséquent, de chercher à le détourner du théâtre, puisque, le premier pas fait, rien n'aurait pu effacer l'impression fâcheuse qu'elle aurait laissée dans

les esprits, il écrivit à madame R.... de C.... la lettre suivante, en date du 30 avril 1771 :

« Mon absence subite, mon adorable amie, et l'ignorance des lieux que j'habite doivent vous donner de l'inquiétude : il y a trop long-temps que j'ai appris à juger votre cœur, pour n'être pas convaincu que vous m'aimez véritablement. Vous n'apprendrez donc pas sans intérêt que j'existe, et vous m'aimerez encore quand vous saurez que le parti que j'ai pris pourra, dans les premiers momens où il sera connu, m'aliéner le cœur de ceux auxquels je suis uni par les liens du sang. Mais l'amitié est plus indulgente, et la vôtre me blâmera peut-être, sans pour cela qu'elle en soit altérée. Répondez-moi franchement si je suis dans l'erreur : c'est de votre réponse que dépend le bonheur ou le malheur de ma vie.

« Vous avez vu les embarras dont j'étais environné à Paris, et si j'avais voulu vous en croire, vous les auriez fait disparaître; ce qui, d'après mes principes, ne pouvait me convenir. Si j'ai le malheur de perdre votre amitié, j'ai voulu au moins toujours conserver votre estime; et c'eût été la perdre que de contrac-

ter vis-à-vis de vous une dette dont je ne voyais pas les moyens de m'acquitter. La perspective d'une place de secrétaire d'ambassade, dont M. le maréchal me berçait pour m'interdire sans doute le droit de lui parler de mes travaux gratuits près de lui, eût certainement été une raison plausible pour tout autre que pour moi d'accepter vos offres de service; mais ne connaissez-vous pas comme moi le caractère de ce vieux courtisan? et vous et moi ne lui avons-nous pas souvent entendu professer sa grande maxime : *ne refuser jamais, et toujours promettre?* Dans dix ans ma position serait, près de lui, ce qu'elle a été depuis le moment où il m'a gratifié du titre de son secrétaire, auquel il aurait dû ajouter : *sans émolumens, quoique obligé à une représentation dispendieuse.* Il en est résulté pour moi ce qui devait être : des emprunts onéreux auxquels je n'aurais jamais pu satisfaire, si mon frère, encore plus que mon père (dont les moyens sont aujourd'hui bien diminués de ce qu'ils étaient, par les malheurs multipliés qu'il a éprouvés), n'était pas venu à mon secours. La générosité de l'un, car mon frère est père de famille, et la gêne dans laquelle je

mettais mon père, ont été pour moi une leçon dont je devais profiter. En restant chez le maréchal, il fallait que je leur fusse à charge à l'un ou à l'autre : j'ai donc été forcé de trouver en moi-même les ressources que j'avais le droit d'attendre de celui à qui mes veilles et mon travail assidu n'ont jamais pu arracher que des éloges : c'est une fumée dont j'aurais pu payer mon tailleur et mes autres fournisseurs, s'ils avaient voulu s'en contenter; mais ces misérables ouvriers sont insensibles à tous les complimens : le son seul de l'argent flatte leurs oreilles, et j'avoue qu'ils n'ont pas tout-à-fait tort.

« Il faut enfin, mon amie, que j'aborde la grande question que je vois errer sur vos lèvres : *Que faites-vous ?* Je joue la comédie aux appointemens de 1200 livres, pour la première année, et je suis honoré de l'amitié d'un grand prince qui a la bonté de ne pas me traiter en comédien. Si cette dernière phrase peut vous faire pardonner celle qui la précède, je recevrai une lettre de vous. Elle assurera mon repos, si c'est l'amitié qui la dicte. »

RÉPONSE DE M^{me} R.... DE C....

Paris, ce 12 mai 1771.

« Je vous croyais la tête moins légère, et je m'en veux aujourd'hui d'avoir applaudi aux succès que vous avez eus sur le théâtre de Popincourt. Cet encens, accordé si facilement dans ces petites sociétés, vous a, sans nul doute, enivré et vous a fasciné les yeux. Vous vous croyez assurément déjà un Feuillie ou un Préville ! Eh ! quand cela serait, auriez-vous dû renoncer aussi légèrement à la considération à laquelle vous aviez des droits ? Vous voilà déshonoré aux yeux de tous : aux miens..... vous serez toujours l'homme auquel j'ai accordé amitié et estime ; mais ne vous y trompez pas, quoique vous fassiez dépendre votre félicité de cette assurance de mes sentimens, bientôt elle ne vous suffira plus ; et le remords d'avoir pris un état déshonorant jettera sur votre existence un voile douloureux.

« Le maréchal, je n'en doute pas, sera furieux lorsqu'il apprendra la manière dont vous le quittez, et le parti que vous avez pris : il vous aimait, et, quoique vous en disiez, il aurait tout fait pour votre avancement. Je

sais, à n'en pouvoir douter, qu'il avait parlé de vous d'une manière très avantageuse à l'ambassadeur de Prusse : il avait réellement le projet de vous pousser dans la carrière diplomatique.

« Vous avez eu vis-à-vis de lui, depuis trois ans que vous lui êtes attaché, une morgue très déplacée ; et vous qui saviez si bien dérider son front quand il avait un mouvement d'humeur, pourquoi n'avoir pas eu le courage de lui parler de votre position ? ou pourquoi n'avez-vous pas mis entre vous et lui le président de Gascq ? Tous ces pourquoi ne remédieront pas aujourd'hui au mal que vous vous faites ; il est peut-être encore temps d'y porter remède. D'après le nom que vous avez pris, on peut ignorer éternellement qu'Albouis et Dazincourt ne font qu'un. Je ne vous parle que du tort que vous vous faites, et j'aurais plus de raison peut-être de vous parler de celui que votre démarche inconsidérée fera à une famille respectable que vous déshonorez. Que dira votre père ? Il vous exhérédera : vous n'y serez pas sensible, parce que l'intérêt ne vous touche pas ; mais il vous maudira, et regrettera de vous avoir donné le jour ! Au lieu

d'être l'appui de sa vieillesse, vous allez le précipiter dans la tombe. Que de chagrin je prévois pour vous! Ce frère dont vous vantez avec raison la générosité, c'est donc là la reconnaissance dont vous projettiez payer le service qu'il vous a rendu? C'est en vous faisant comédien que vous renonciez à lui être à charge. Quelle mauvaise excuse vous vous donnez pour pallier votre faute!

« Quel est donc ce prince qui ne vous traite pas en comédien? Je termine ici ma lettre : la vôtre m'a donné trop d'humeur pour que je puisse vous répondre comme je le désirerais. J'aurais voulu ne vous parler que de mon amitié. »

DE DAZINCOURT.

<p style="text-align:right">Bruxelles, ce 12 mai 1771.</p>

« Quelle lettre! mais je devais m'y attendre, et je comptais trop sur votre indulgence. Je mériterais sans doute les reproches cruels que vous me faites, si l'état que j'ai embrassé jetait sur ma famille et sur moi une flétrissure; mais je suis loin de le croire. Il peut avoir contre lui le préjugé des hommes irréfléchis, ou de quelques censeurs un peu trop sévères;

mais un préjugé n'établit pas une vérité : ainsi je crois ma famille comme moi, à l'abri de cette flétrissure dont vous me faites un monstre : elle ne saurait exister. Je n'ai point l'honneur d'avoir des titres de noblesse : ma famille, connue dans le commerce depuis des siècles, compte au nombre de ses membres quelques personnages illustrés par des charges ou des emplois honorables; mais sa noblesse est, comme la mienne, dans la droiture de ses principes : je ne m'écarterai jamais de ceux que j'ai reçus; ainsi celle qui m'est transmise restera toujours intacte. Si mes pères avaient reçu cette noblesse qui se perpétue par des parchemins, je la conserverais encore. Une déclaration de Louis XIII, du 16 avril 1641, suivie d'un arrêt du conseil en faveur de Floridor, qui s'était fait comédien, le maintient dans son titre de gentilhomme, et fait défenses de l'inquiéter pour sa qualité d'écuyer. Cette déclaration a servi de base à tous les gentilshommes qui, après Floridor, ont embrassé l'état de comédien. Mais ce n'est point d'après ces seuls exemples que je me crois à l'abri de toute flétrissure en raison de mon état, quoique assurément je puisse m'étayer de l'opinion

de Louis XIII, puisqu'il ne croyait pas le titre de comédien incompatible avec celui d'écuyer. Ce n'est pas sans réflexion que je me suis décidé à monter sur le théâtre : c'est au contraire après en avoir fait de très sérieuses, que j'ai pris ce parti. Un penchant irrésistible pour la comédie ne serait pas l'excuse de ma démarche : avant de la faire, j'ai tout calculé, fortune et considération.

« La fortune, je n'en ai qu'une très médiocre à espérer de mon père : sa confiance et sa probité ont absorbé la sienne. Il jugeait les autres d'après lui, et l'expérience tardive qu'il a faite l'a éclairé sur ses intérêts lorsqu'il n'était plus temps, et qu'ils étaient compromis de manière à opérer sa ruine, en professant la loyauté qui avait toujours été la base de sa conduite. L'aisance dont il jouit aujourd'hui n'est que pour lui. L'éducation qu'il a donnée à mon frère, comme à moi, voilà à peu près le seul héritage qu'il nous laissera. Établi depuis plusieurs années dans nos colonies, mon frère ne doit qu'à ses talens dans le commerce l'existence honorable dont il jouit, et ses travaux ne feront qu'augmenter cette existence. Mais, quoique mon aîné de peu d'années, il

est père de famille, et c'est à ses enfans comme à sa femme qu'il doit aujourd'hui les résultats de ses heureuses entreprises. Je dois me considérer comme étranger à sa fortune, et je ne désire que la continuation de son amitié : le parti que j'ai pris, j'en suis certain, ne m'empêchera pas de trouver en lui un bon frère.

« Quant à la considération, elle doit être relative à l'homme, avant de l'être au rang qu'il occupe dans la société. On encense l'idole chargée de reliques, et tout bas on en rit. Quelle est cette considération à laquelle j'aurais eu droit? j'étais dans l'attente d'un poste promis, et les années pouvaient s'écouler, comme les promesses s'évanouir. Ma position était plus embarrassante que vous ne pouvez le croire. Il y eût peut-être eu folie de ma part d'en vouloir soutenir le poids : il m'accablait. C'est après m'être livré plus d'un combat intérieur, que je me suis enfin décidé à abandonner des espérances que je n'apercevais dans le lointain qu'à travers un nuage épais.

« Il faut malgré moi, au risque de vous ennuyer, que je revienne sur votre terrible phrase : *mon père me maudira, et regrettera de m'avoir donné le jour; je le précipiterai dans*

la tombe, au lieu d'être l'appui de sa vieillesse.

« Mon père, si le public identifiait Dazincourt avec Albouis, payerait sans doute par des regrets son tribut au préjugé mal fondé contre l'état que j'ai pris; mais le public peut ignorer long-temps, surtout étant dans une cour étrangère où je suis inconnu pour tout le monde, à quelle famille j'appartiens. Un des priviléges de l'état de comédien, est d'être ignoré autant qu'on le veut, et je ne me ferai connaître que par une conduite exempte de tout reproche. C'est sous ce seul rapport que je veux être remarqué. Je réglerai avec lui ma correspondance de manière à établir entre nous un intermédiaire dans lequel je puisse avoir toute confiance, et j'agirai suivant les circonstances. Mon père a le bon esprit de mettre la probité en première ligne : peu lui importe l'état de la personne en qui il reconnaît cette vertu. Je l'ai vu agir en conséquence de ces principes, et admettre dans sa société intime B......(1), un des plus grands comédiens dont la scène puisse s'honorer, et dont la probité et l'honnêteté des mœurs est en telle

(1) Brizard.

recommandation, qu'on désire encore plus le connaître hors de la scène, que l'applaudir sur le théâtre. Pourquoi, en suivant strictement les leçons précieuses que me donna ce bon père, ne conserverai-je pas près de lui l'espérance d'en être traité avec la même bonté qu'il traite un homme qui professe le même état que moi?

« Par grâce, ne m'ôtez pas cet espoir : ce serait placer à mes pieds un abîme incommensurable dans lequel je me verrais prêt à être englouti à chaque moment du jour.

« Vous me demandez le nom du prince généreux qui veut bien m'admettre au bonheur de lui faire ma cour, et qui a la bonté de ne pas me traiter en comédien. C'est le prince de Ligne : en vous le nommant, c'est faire son éloge.

« J'attendrai une nouvelle lettre de vous avec plus d'impatience que je n'ai attendu la première : vous en devinez le pourquoi. »

DE M^me R.... DE C....

Paris, ce 27 mai 1771.

« Vous désirez une réponse à votre dernière lettre, parce que vous présumez que, vain-

cue par vos raisons, j'applaudirai à la folie que vous avez faite : il n'est en mon pouvoir que de vous la pardonner. Puissiez-vous ne jamais vous en repentir ! je crains bien que mon vœu ne soit impuissant. Mais comme revenir sur ce sujet serait aujourd'hui chose inutile pour votre gloire à venir, et que vous ne désirez probablement en acquérir que dans les coulisses, je ne vous en parlerai qu'autant que je ne pourrai séparer de votre état les choses dont je vous entretiendrai.

« Je me réserve à vous gronder lors de mon passage à Bruxelles, où je compte arriver dans les derniers jours de juillet. Mon médecin m'ordonne les eaux de Spa, et la traverse de la forêt des Ardennes m'effraie; j'aime mieux faire une plus longue route, et l'éviter. Croyez-vous que ce soit la véritable raison qui me fait choisir celle de Bruxelles ? vous auriez tort d'avoir une idée contraire. Ingrat ! croyez-vous que je puisse jamais oublier la manière dont vous m'avez quittée ? Me faire un mystère de votre beau projet ! Qu'en serait-il résulté, si vous eussiez eu avec moi la franchise qu'un ami doit à son amie ? Vous seriez encore monsieur Albouis, et vous n'êtes que Dazin-

court. Cette idée me fait mal : il faudra pourtant bien que je m'y accoutume, puisque je veux toujours être votre véritable amie. »

DE M^{me} R... DE C...

Paris, ce 10 juillet 1771.

« Le maréchal est arrivé hier de Bordeaux : Boquemare lui avait mandé que vous n'aviez pas paru à l'hôtel depuis son départ, et qu'on ignorait ce que vous étiez devenu. A peine était-il descendu de voiture que, sans se donner même le temps de m'écrire un mot, il m'a dépêché Zéphir, avec humble prière de me rendre chez lui, sans faire d'autre toilette que celle dans laquelle son coureur me trouverait. Vous savez comme celui-ci remplit ses commissions : une voiture du maréchal m'attendait : il m'a fallu, bon gré, mal gré, y monter telle que j'étais; et je vous assure que mon désordre n'était pas un effet de l'art.

« Je me doutais, et vous vous doutez sûrement aussi, que vous étiez l'objet du désir qu'il avait de me voir. Chemin faisant, j'ai eu le temps de préparer mes réponses. Je n'étais pas bien fâchée de trouver l'occasion de lui dire qu'il ne s'était jamais mis en peine de

savoir comment vous existiez depuis que vous lui étiez attaché.

« Dès que je parus, je fus introduite près de lui ; et avant de me parler de moi, avant de m'adresser le plus simple compliment, sans même répondre à celui que je lui faisais sur son retour : — Ce n'est pas de tout cela, m'a-t-il dit, qu'il s'agit : où est Albouis ? — Je l'ignore (et cet œil scrutateur que vous lui connaissez cherchait à lire au fond de mon cœur). — Pas possible ; vous seriez la première femme pour laquelle.... — M. Albouis aurait été discret ; n'est-ce pas là, M. le maréchal, ce que vous voulez dire ? — Si je ne le dis pas, je le pense : mais, point de dissimulation : dites-moi où il est ; c'est de vous que je veux le savoir : vous n'ignorez pas que j'ai plus d'un moyen pour être instruit du lieu de sa retraite. Je sais qu'il a des dettes ; si c'est par cette raison..... — Il les a acquittées, M. le maréchal ; et, si je ne craignais de vous offenser, je vous dirais qu'il n'a tenu qu'à vous qu'il n'en contractât pas.

« Ici le maréchal, qui comme vous savez est assez flegmatique, éprouva pourtant un petit mouvement de colère.

« — Et comment, s'il vous plaît, aurais-je pu empêcher cet étourdi de faire des dettes ? — En lui donnant chaque année des honoraires...... Un regard imposant m'a forcée d'interrompre ma phrase; mais il m'avait entendue, et cela me suffisait.

« Je mens assez maladroitement; le maréchal m'excédait de questions, et dans toutes je voyais l'intérêt que vous lui inspirez. J'étais au moment de lui dire la vérité; heureusement on annonça le duc de Fronsac, ce qui mit fin à notre conversation. Je le quittai, parce que je voyais que ma présence gênait son fils. — Voulez-vous bien, madame, me dit-il, me recevoir demain vers midi? Vous devinez ma réponse.

«Midi sonnait à peine à ma pendule quand il arriva chez moi. Il fut encore question de vous, et toujours de vous. Pour le coup, j'étais trop bien préparée pour que cette conversation fût longue. Aussi je vous assure qu'elle fut très concise : fermement persuadé que j'ignorais où vous étiez, il jugea qu'il était inutile de la prolonger.

« Me croiriez-vous, si je vous disais qu'alors, ne s'occupant plus que de moi, il voulut

revenir sur le passé? Vous me connaissez. A mon tour, je pris le ton que je croyais me convenir, et je ne lui laissai pas la plus légère espérance de pouvoir jamais me faire oublier qu'en rompant les liens qui m'avaient attachée à lui, il m'avait rendu des droits que j'avais l'intention de conserver éternellement.

« N'attendez plus de lettres de moi; je compte dans huit jours me mettre en route pour les eaux de Spa. »

La date de la lettre suivante indique assez qu'elle fut écrite au retour de madame R... de C... des eaux de Spa.

<div style="text-align:right">Paris, ce 12 octobre 1771.</div>

« J'étais ici depuis huit jours, et je n'avais point entendu parler du maréchal, quand hier, à mon grand étonnement, il se fit annoncer chez moi. — Je vous crois, m'a-t-il, un peu plus en fonds aujourd'hui pour me donner des nouvelles d'Albouis qu'avant votre départ pour Bruxelles, où sûrement vous n'avez pas manqué de le voir, et de mêler vos applaudissemens à ceux que le public lui donne. Il n'y avait pas moyen de reculer, et j'avouai qu'effectivement je vous avais vu. C'est par le prince

de Ligne qu'il a été instruit que vous étiez attaché au théâtre du prince Charles. — C'est un homme perdu. Voilà où se borna sa conversation sur vous. Au reste, il paraît que les personnes de qui vous étiez connu ici ignorent parfaitement le parti que vous avez embrassé. J'ai vu le comte de Sabran et M. Colombat, qui m'ont beaucoup demandé de vos nouvelles : j'ai répondu que je vous croyais à la Martinique, près de M. votre frère. Mais le mystère de votre *transmutation* ne tardera pas à être connu : le retour des buveurs d'eaux de Spa et d'Aix l'éclaircira. Dans le nombre de ceux qui reviennent par Bruxelles, et vous savez que ce n'est pas le moindre, il est impossible qu'il ne s'en trouve pas quelques uns pour qui votre nom de Dazincourt ne soit pas un masque suffisant pour leur faire oublier qu'ils ont vu votre chienne de figure sur un certain Albouis que tout le monde recherchait à Paris pour l'amabilité de ses manières, la finesse de ses reparties, et la douceur de son caractère. Un peu plus tôt, un peu plus tard, il faudra bien en venir à jeter le masque; et c'est, je crois, ce qui vous inquiète le moins aujourd'hui : tant il est vrai qu'il n'y a que le premier pas qui coûte!

« Les marins, lorsqu'ils passent sous le tropique pour la première fois, sont, dit-on, forcés de se soumettre à une certaine cérémonie qu'ils appellent le *Baptême* : elle consiste, je crois, à être plongé à diverses reprises dans la mer; mais on s'en rachète quand on veut payer un certain droit à l'équipage. Il me semble que les comédiens sont soumis, lors de leur début sur un nouveau théâtre, à une cérémonie qui sans doute leur paraît moins désagréable, et dont ils ne se rachètent pas. Ne la nomment-ils pas le mariage de comédie? Je n'ai pas voulu vous en parler à mon départ de Bruxelles, quoique vous auriez pu, je crois, me donner à ce sujet des détails satisfaisans; car le comte de Lannoy, dans la loge de qui vous m'avez vue, et qui ignorait que vous me fussiez connu, m'avait raconté la manière dont vous aviez débuté à Bruxelles dans tous les genres. En bon comédien, vous avez subi la loi qui vous assujettissait aux *us et coutumes* de votre nouvel état. Votre choix n'a pas été malheureux : la plus belle des trois Grâces, et possédant tous les talens ! Ce début vaut bien l'autre. »

DE DAZINCOURT.

Bruxelles, le 20 novembre 1771.

« Vous avez raison, mon amie, il est impossible qu'on ignore long-temps mon séjour ici, et mon genre d'occupations : j'avais prévu tout cela à l'avance; mais qu'y faire? Je ne me repens point du parti que j'ai pris : il m'aurait causé des regrets infinis, si vous aviez persisté à le désapprouver. Mes raisons vous ont, sinon convaincue, au moins paru recevables. Que me reste-t-il de plus à désirer? N'aurai-je pas un double mérite si, dans mon métier de comédien, je continue à mériter l'estime des honnêtes gens? Ce sera l'étude de toute ma vie.

« Je m'aperçois bien que tout n'est pas roses dans cet état : indépendamment des tracasseries et des petites intrigues de coulisses, il faut avoir à supporter la morgue des vieux comédiens, et la grossière insolence des jeunes. Jusqu'à présent j'ai eu le bon esprit de ne rien voir dans les manières de ceux-ci vis-à-vis de moi; mais je crains qu'on ne me force à m'en apercevoir, et c'est alors que je ferai ma profession de foi.

« L'amitié de Dhannetaire, celle de ses filles,

à qui il a prodigué la plus brillante éducation, et qui ne sont comédiennes, et très excellentes comédiennes que sur la scène, me dédommage des petits désagrémens dont il est presque impossible de se garantir.

« Je ne suis point encore assez initié dans le tripot comique pour vous parler savamment de ces mariages que vous regardez comme en étant une des bases ; et sans doute M. le comte de Lannoy a voulu s'amuser en me désignant à vous comme l'heureux amant d'une des trois Grâces. Je présume qu'il est question des filles de D...(1). Nul ne saurait lire dans l'avenir ; je ne réponds donc pas de ce qui peut arriver ; mais dans ce moment mon rôle se borne à celui d'un sigisbé plein d'attentions et de respect pour sa dame : c'est celui où je me bornerai, si le diable n'est pas plus malin que moi. Il entre dans mes projets de donner tout mon temps à l'étude, et c'est ce que je fais ; le reste est pour l'amitié, et vous en avez la meilleure part. »

(1) Dazincourt aurait manqué aux premières lois de la galanterie, s'il fût convenu vis-à-vis madame R.... de C.... qu'il était un peu plus que le sigisbé d'Ang..... (*Note de la première édition.*)

Il paraît que Dazincourt, peu familiarisé, comme il le disait, avec les intrigues de coulisse, eut quelques désagrémens à essuyer de la part de deux ou trois de ses camarades. Dans sa correspondance avec madame R... de C..., se trouve une note particulière qui n'est adressée à personne, et qui semble être un simple *pro memoriá*.

Elle est conçue en ces termes :

« Aujourd'hui, à l'issue de la répétition, j'ai rendez-vous au Cours : j'y dois trouver le nommé Dangeville, figurant dans les ballets, et chargé de quelques accessoires, à qui j'ai parlé hier pour la première fois depuis sept mois que je suis ici : voici à quelle occasion.

« On donnait *le Festin de Pierre*, dans lequel il était chargé du rôle de Pierrot. Les trois premières scènes du premier acte étaient terminées, Dangeville n'avait pas paru : on le cherchait partout sans le trouver. Dhannetaire, qui jouait le rôle de Sganarelle, était furieux ; je m'habillai à la hâte pour le remplacer. J'entrai en scène au moment où Dangeville arriva. En rentrant dans la coulisse, il m'adressa le propos le plus insolent ; je me contentai de lui demander s'il était ivre : ce monsieur a la ré-

putation de n'être pas très sobre, et celle d'être un spadassin. Son ami particulier, le nommé Dub...., présent à cette querelle ridicule, a feint de vouloir l'apaiser, ce qui n'était pas très difficile pour mon compte. Le spectacle s'est terminé, et comme je m'en retournais chez moi, j'ai été accosté par ce même Dub..., qui me sommait, au nom de Dangeville, de me trouver le lendemain à midi au Cours pour lui rendre raison de l'insulte qui je lui avais faite. —J'y serai, a été ma seule réponse. Dub..... paraissait vouloir entrer en explication, me parler d'excuses.—J'ai répété : J'y serai, et j'ai tourné le dos au champion de M. Dangeville.

« J'arrive de mon rendez-vous : j'avais prié Patrat de m'accompagner; nous avons été un peu surpris l'un et l'autre de voir Dangeville et Dub... suivis de plusieurs de nos camarades.

« On a débuté par me parler d'excuses : j'ai ôté très silencieusement mon habit, et me suis mis en garde. Dangeville se souviendra long-temps de la leçon que je lui ai donnée. Une légère blessure que je lui avais d'abord faite, mon épée ayant glissé sur ses côtes, paraissait l'avoir plus que satisfait : il me le disait, au moins, d'une manière à me le persuader.—

Si vous l'êtes, mon brave, ai-je répondu, il faut à mon tour que je le sois ; allons, en garde. Il était furieux, et hurlait comme un démoniaque. Une fausse parade que j'ai faite en relevant son épée, lui a donné sur moi l'avantage de me tirer un peu de sang. Ce succès semblait l'enhardir : il a été de peu de durée : on a relevé Dangeville.

« Sa blessure n'est pas mortelle : il désire me voir ; j'irai.

« Le plus lâche des hommes, Dub...., avait incité Dangeville à me faire une querelle d'Allemand, en lui persuadant que je serais trop heureux s'il agréait mes excuses. Dub..., aussi médiocre acteur qu'il est impudent, déplaît au public, qui le souffre, mais ne l'applaudit jamais. Il s'est imaginé que j'avais formé une cabale contre lui. Eh ! qu'ont de commun mes rôles et les siens ? Il joue les seconds amoureux dans l'opéra-comique, et je tiens à l'emploi des casaques. Il y a des hommes que leur amour-propre égare d'une manière bien étonnante ! La cabale qui existe contre Dub...., c'est la médiocrité de son talent, comme chanteur et comme acteur. »

On en forma une contre Dazincourt, à la

suite de cet événement, ce qui lui avait inspiré du dégoût pour son état, si l'on en juge par la lettre suivante. Elle ne porte pas le nom de celui à qui il l'écrivait : il y a lieu de présumer que c'est à M. Monvel père, puisqu'à son passage à Lille, il s'était adressé à lui pour en obtenir quelques renseignemens sur le théâtre de Bruxelles.

<p style="text-align:center">Bruxelles, le 15 décembre 1771.</p>

« Votre prophétie se vérifie, mon cher patron. Vous aviez raison de m'annoncer que le jour viendrait où je me repentirais de m'être voué à un état pour lequel, vous me le disiez fort bien, il faudrait avoir deux âmes : l'une pour jouir des agrémens passagers qu'il procure; l'autre, pour se mettre au-dessus de toutes les tracasseries qui me paraissent aujourd'hui en être inséparables; et quand, par le plan de vie que je me suis tracé, il m'est impossible de ne pas les éviter, puis-je me flatter d'une existence tranquille? Plaire au public, voilà l'ambition à laquelle se bornent nos désirs; si à force de travail on réussit à capter sa bienveillance, on se croit heureux : mais la basse jalousie, c'est encore une de vos ob-

servations, attend dans la coulisse, au sortir de la scène, l'acteur qui a reçu quelques applaudissemens. Je croyais que vous outriez le tableau pour m'ôter le désir de le voir de près. Si le peu de talent que je possède offusquait ceux dont je partage l'emploi, j'en serais moins surpris, quoique assurément ils seraient peu fondés en raison, puisque je suis encore loin de pouvoir les atteindre; mais Dhannetaire et Grandménil, quand je serais leur heureux rival, seraient les premiers à me féliciter sur mes succès. Ceux que j'ai pu obtenir sont leur ouvrage; c'est sous ces grands maîtres dans l'art que j'en étudie les principes; chaque jour ils m'encouragent, et mon désir eût été de me former à leur école, puisque je ne pouvais pas me former à la vôtre.

« Depuis quelques jours je m'étais aperçu que toutes les fois que je paraissais en scène dans un des rôles que Dhannetaire m'a abandonnés, un *brouhaha* qui prouvait le mécontentement, partait de différens coins du parterre. Je ne savais à quoi l'attribuer, puisque précédemment j'avais été parfaitement accueilli dans ces différens rôles. Je ne suis point assez aguerri avec un pareil bruit, pour que

mes moyens physiques n'en souffrent pas, et la faiblesse de mon jeu justifie alors un mécontentement injuste dans son principe. Incertain sur le parti que je devais prendre, et presque résolu à quitter le théâtre, j'aurais sans doute suivi cette idée sans l'événement dont je vais vous rendre compte.

« Je devais paraître dans une pièce qui n'a pas encore été jouée ici, et sans dire à Dhannetaire quelles étaient mes raisons, je l'engageai à s'en charger. Prevôt était présent ; il prit la parole : En vous confiant ce rôle, me dit-il, Dhannetaire prouve qu'il sait apprécier votre talent ; il ne doute pas que vous ne soyez en état de vous en acquitter à la satisfaction générale. Ce n'est pas le public, mon ami, qui est mécontent de votre jeu ; vous en aurez la certitude par les applaudissemens que vous recevrez dans ce nouveau rôle.

« Je sortis de chez Dhannetaire avec Prevôt, et le cœur gonflé d'amertume, je le laissai lire jusqu'au fond de ma pensée. Il employa tous les moyens que purent lui suggérer son amitié pour arrêter mon découragement, et ne me quitta que lorsqu'il crut m'avoir rendu mon énergie.

« La pièce nouvelle était annoncée pour le 10 de ce mois. Dhannetaire m'avait comblé d'éloges à la sortie de la répétition générale qui s'en était faite le 9; mais je n'en étais pas plus rassuré pour le grand jour : il arriva, et, contre mon attente, contre l'usage, même assez suivi ici, de ne point applaudir la présence de l'acteur, mais seulement son jeu, lorsque je parus, je fus accueilli avec une sorte d'enthousiasme que je pris d'abord pour une ironie, et qui me déconcerta; mais bientôt je vis que je devais effectivement cette réception à la bienveillance du public. Si mon talent n'en fut pas doublé, mon zèle au moins le fut, et je doute que jamais j'en mette plus dans ceux que je suis destiné à remplir.

« A qui devais-je ce nouveau miracle? C'est ce que j'ignorais, et ce qui vous surprendra; je n'en dus l'explication, pour le moment, qu'au hasard qui me fit entendre la conversation qu'avait, avec un de ses camarades, un des plus médiocres acteurs de notre théâtre.

« L'estime générale qu'on accorde à Prevôt (1) est la récompense de son talent et de

(1) Prevôt était un acteur tragique distingué par

ses mœurs; l'amitié de tous ses camarades, est celle de sa conduite avec eux; et s'il en est quelques uns parmi ceux-ci qui ne lui rendent pas la justice qu'il mérite, au moins ils le craignent, parce qu'il sait se faire respecter.

« Certain qu'il ne s'était point trompé dans sa découverte, il s'est rendu chez Dub.... et Mol.... : Si demain, leur a-t-il dit, Dazincourt n'est pas applaudi dès qu'il paraîtra, par les mêmes personnes que vous *avez lancées sur lui* depuis quinze jours, c'est au comte de Cobentzel à qui je m'adresserai pour avoir raison de ces perturbateurs et de ceux qui les font agir. *Vous m'entendez.* Tous deux cherchaient à s'excuser, et assuraient, *sur leur*

ses mœurs et par le plus précieux talent. Il venait de quitter le Théâtre Français de Saint-Pétersbourg lorsqu'il parut sur celui de Bruxelles. Il aurait pu venir débuter à Paris, où, sans nul doute, il aurait eu le plus grand succès; mais, pendant son séjour en Russie, il avait eu les pieds gelés, au point qu'on avait été obligé de lui faire l'amputation d'une partie des doigts, en sorte qu'il marchait très difficilement sur la scène. Il redoutait l'attention sévère du public de Paris sur ses attitudes forcées par cet accident.

(*Note de la première édition.*)

honneur, qu'ils étaient dans une parfaite ignorance des causes de cette menace. Prevôt s'est contenté de leur répondre : *Vous m'avez entendu ;* et effectivement le résultat a prouvé qu'il ne s'était pas trompé.

« Cette satisfaction serait bien suffisante pour moi, si ce qui en est la cause ne m'annonçait pas qu'il faut lutter perpétuellement contre des menées sourdes, qui tôt ou tard me détacheront de mon goût pour le premier des arts.

« C'est dans le sein de l'amitié que je dépose mes chagrins : c'est d'elle seule que j'attends des conseils. Adieu, mon cher patron. »

RÉPONSE DE MONVEL.

Lille, le 18 juillet 1771.

« Lorsque à votre passage ici, vous me fîtes part de vos intentions, j'employai tous les moyens pour vous détourner de votre projet. Un homme qui depuis trente ans fait le triste métier de comédien, méritait bien que vous eussiez quelque déférence pour ses avis. Vous ne les avez pas suivis, et vous éprouvez aujourd'hui une des tristes vérités que je crus alors devoir mettre sous vos yeux.

« Peu de comédiens, et peut-être pas un, n'a débuté avec autant de succès que vous ; et si vos succès n'étaient pas mêlés de quelques contrariétés, vous auriez trop d'avantages sur tous ceux qui ont parcouru la carrière dans laquelle vous entrez, et que je vous engage aujourd'hui à ne point quitter, puisqu'il n'est pas possible de revenir sur le passé. C'est par vos efforts multipliés, c'est par la science de votre jeu qu'il faut fermer la bouche à l'envie. Et quels sont ceux de vos camarades qui vous jalousent ? certainement vous ne le serez jamais par l'homme doué d'un véritable talent, encore moins par celui qui mérite quelque estime. Laissez donc parler les sots et les méchans : vous les forcerez au silence, en ne faisant aucune attention à leurs basses intrigues.

« Vous devez savoir aujourd'hui aussi-bien que moi, qu'une troupe de comédiens est un composé d'êtres nés dans les classes inférieures de la société. Peu d'entre eux ont reçu de l'instruction, et fort peu ont eu une éducation soignée. C'est un phénomène que de voir s'enrôler sous les bannières de la comédie un homme que sa naissance ou sa fortune destine à occuper un rang dans la société ; et sur dix

mille comédiens répandus dans les provinces ou dans les cours étrangères, à peine en compterait-on cinquante dont la première destination soit changée. C'est un sujet digne de réflexion que de pouvoir décider comment il se peut faire qu'un homme dépourvu de toute espèce d'instruction excelle souvent en très peu d'années à remplir un état qui semble exiger dans celui qui le professe une intelligence profonde, la connaissance de l'histoire ancienne et moderne pour les tragédiens : pour l'acteur comique, celle des mœurs et des caractères des différens ordres sociaux, et enfin, un grand nombre de qualités que la nature réunit si rarement dans une même personne. Je connais mille tragédiens qui sont applaudis, et méritent de l'être, qui seraient très embarrassés si, hors de la scène, on leur demandait sur Gengiskan, ou tel autre héros d'une tragédie qu'ils jouent journellement, des détails dont il n'est pas question dans la pièce. Et combien de comédiens qui n'ont pas même écouté à la porte d'un grand seigneur, en saisissent cependant sur le théâtre tous les tons et les manières, même au point de causer une illusion complète à ceux dont ils repré-

sentent les personnages! Les femmes m'étonnent encore plus que les hommes : la plupart ne savent pas ce qu'on appelle véritablement bien lire, et elles déclament avec grâce et pureté les rôles les plus difficiles. Si quelque chose peut ajouter là-dessus à mon étonnement, c'est qu'en général les uns et les autres, en quittant leurs habits de théâtre, perdent entièrement l'idée de leurs rôles, et redeviennent dans leur triste société ce qu'ils étaient avant de se faire comédiens. Que devez-vous attendre de pareils êtres?

« Je sais bon gré à notre ami Prevôt de s'être conduit comme il l'a fait : vous ne me l'auriez pas nommé, que je l'aurais reconnu. J'étais à Lyon lorsqu'il vint y débuter; il n'avait alors que vingt-deux ans. Il promettait dans la comédie plus qu'il n'a tenu, et il a fait dans la tragédie, qu'il n'aimait pas alors, plus qu'il ne promettait. L'accident qu'il a éprouvé en Russie l'empêche de se présenter sur le premier théâtre du monde : c'est un malheur pour lui, et une véritable perte pour la capitale. Il était fait pour recevoir le sceptre des mains de Lekain.

« Je vous engage, mon cher Dazincourt, à

faire une grande provision de patience : elle vous deviendra nécessaire, plus peut-être par la suite que pour le moment. Vous ne pouvez pas exciter encore de grandes jalousies; mais vous montrez trop de talent depuis le temps que vous êtes au théâtre, pour ne pas les exciter un jour. Restez calme : c'est le vrai moyen de détourner de vous les orages auxquels nous expose notre état. La seule chose avec laquelle je vous engagerais de ne pas vous familiariser, c'est avec le mépris public, si vous l'aviez mérité par la nullité du talent appuyée d'un grand fonds de présomption; c'est alors que je vous dirais : Vous avez fait la plus haute des folies, en embrassant un état auquel vous n'étiez point appelé par la nature. Faites-vous oublier, et reparaissez dans le monde lorsqu'on ne pourra plus confondre votre nom de comédien avec celui de votre famille.

« Mon attachement pour vous sera toujours sans bornes.

« Mes sincères complimens à notre ami Prevôt. »

SECONDE LETTRE DE DAZINCOURT AU MÊME.

Bruxelles, ce 30 juillet 1771.

« Je vous dois, mon cher patron, des remercîmens pour l'opinion favorable que vous avez sur la manière dont je remplis mes rôles; je supplée à ce qui me manque du côté du talent par beaucoup de zèle, et voilà sans doute le motif des bontés dont le public m'honore. C'est en étudiant les vrais principes de notre art, que je vois combien il me reste à apprendre.

« Mon cœur était réconforté quand vous lisiez ma lettre : c'est une obligation que j'ai à notre ami Prevôt; la vôtre, c'est-à-dire la dernière phrase de votre second paragraphe, n'a fait que corroborer le parti que j'avais pris avec moi-même, *de forcer les méchans au silence, en ne faisant aucune attention à leurs basses intrigues*. Je profiterai donc de votre dernier avis, et je sens qu'il serait difficile aujourd'hui de troubler le calme que Prevôt et vous avez rétabli dans mon âme.

« Ce n'est point avec vous, mon cher patron, que j'userai de détours pour vous dire ce que je pense de votre diatribe contre les

comédiens. Je vous avoue que je ne l'ai pas lue sans surprise; et si mes opinions sur ce point coïncidaient avec les vôtres, dès ce moment je renoncerais pour jamais au théâtre.

« Je ne puis pas être d'accord avec vous sur le peu d'instruction que vous supposez à un homme chargé des rôles supérieurs dans la tragédie ou la comédie. Je vous abandonne les acteurs de l'opéra-comique : une voix agréable et de la justesse dans les sons, suffisent pour les faire applaudir; mais l'acteur tragique! mais le comique! comment pourraient-ils l'un et l'autre s'identifier avec les rôles qu'ils représentent, s'ils n'en faisaient pas une étude particulière? comment le tragédien saisirait-il le rôle de César, s'il n'était pas à la fois César à la tête du sénat de Rome, et César à la tête des armées? Et ce sénat, pourrait-il s'en faire une idée, s'il n'avait pas été présent à ses assemblées, en en lisant les augustes décisions dans l'*Histoire ancienne* de Rollin ?

« Mon ami, vous veniez de remplir un mauvais rôle, ou vous veniez de converser avec la haute-contre de votre opéra-comique lorsque vous m'avez répondu. Les Lecouvreur, les

Dumesnil, les Clairon, les Sainval, en France ; la célèbre mademoiselle Olfields, Mistriss Syddons et tant d'autres, en Angleterre, donnent, pour la tragédie, un démenti formel à votre assertion.

« Quant aux acteurs destinés aux rôles de la comédie, ce n'est pas effectivement en écoutant aux portes d'un grand seigneur qu'ils saisiraient les nuances fines et délicates qui distinguent ceux-ci de la classe bourgeoise.

« La cour de France est, sans aucun doute, la plus fertile en beaux modèles : c'est à cette cour que les comédiens de Paris vont chercher ceux dont ils ont besoin, et c'est à leur théâtre que se forment les jeunes gens qui se destinent à la scène. Au reste, toutes les cours de l'Europe ont leurs modèles, et l'éducation de la haute noblesse étant la même dans ces cours, l'analogie qui existe entre tous les seigneurs, en fait autant de Français : peu de nuances les distinguent, et l'acteur intelligent ne saisit que celles qui lui sont commandées par le goût.

« C'est dans l'emploi que j'occupe où les modèles manquent, et cet emploi, de tous ceux de la comédie, est peut-être celui qui

exige le plus d'étude. Un jeune homme bien tourné représente facilement un rôle de petit maître. Il réunit bientôt aux grâces qu'il tient de la nature celles de l'art. Celui qui remplit les rôles à manteau trouve encore des modèles dans la société. Mais un valet de comédie n'en saurait trouver dans la classe d'hommes voués dans le monde au service des autres : son jeu est tout à lui.

« Abjurez, mon ami, les hérésies contenues dans votre lettre, et je vous promets de ne la point communiquer à notre ami Prevôt, qui sait que je vous ai écrit, et que vous m'avez répondu. Allons, du courage ; *il est dans la faible humanité d'errer quelquefois ; mais le sage ne rougit point de convenir de son erreur.* Vous voyez que je vous flatte ; c'est que j'ai à cœur *l'honneur du corps*. Fussiez-vous récalcitrant, je n'en serai pas moins votre ami de cœur. »

DE MONVEL.

Lille, ce 11 juin 1771.

« Vous avez deviné juste, mon ami, je venais de jouer le rôle du Misanthrope, lorsque j'ai répondu à votre lettre, et j'avais encore

un peu de levain de ce rôle dans le cœur. Je réduirai donc à la moitié ce que j'ai un peu trop généralisé. Convenez que c'est s'exécuter de bonne grâce. Quant à notre haute-contre, n'en dites pas de mal : ma lettre eût été bien *à l'honneur du corps*, si tous les comédiens ressemblaient à celui-ci : c'est un jeune étourdi que son goût pour la musique a enlevé au bareau, dont il aurait bien certainement été un des ornemens. Des mœurs douces, un charme particulier dans tout ce qu'il dit, un ton décent, voilà l'homme près duquel vous me soupçonniez d'avoir pris de l'humeur en conversant avec lui. Il vous aime sans vous connaître, car je lui parle souvent de vous. Il a le projet d'aller à Bruxelles à la fin de son année d'engagement ici : ce sera une perte pour nous, et une excellente acquisition pour Dhannetaire. Voulez-vous lui en dire quelques mots? On dit que Petit vous quitte, et qu'il a un engagement en Russie ; si cela était, je puis vous assurer qu'il serait dignement remplacé par Florival, c'est le nom qu'a pris ce jeune homme en arrivant ici : il paraît s'y déplaire ; mais je crois bien plutôt qu'il craint une visite dont il ne paraît pas fort curieux : c'est celle d'un

oncle qui lui a servi de père depuis son enfance; le sien est relégué avec sa mère à Quimper-Corentin, où il est né. La vie de mon étourdi est un véritable roman : je lui laisse l'honneur de vous la raconter; car, accepté ou refusé par Dhannetaire, il n'en suivra pas moins son projet de se rendre à Bruxelles, et même d'y passer quelques mois. Sa position lui permet d'attendre un engagement; il le veut dans une ville à son choix : celle que vous habitez lui conviendrait d'après ce que je lui en ai dit. Ne pouvant plus espérer de l'avoir long-temps pour camarade, je désire bien sincèrement qu'il devienne le vôtre. Dois-je revenir à votre lettre? non, vous me croiriez encore de l'humeur, tandis que je ne serais que juste; j'aime donc mieux terminer ici la mienne, en vous assurant de tout mon attachement. »

Il ne sera pas difficile de deviner de quelle part lui fut adressée la lettre suivante (1); j'ai cru devoir en supprimer la signature.

(1) Elle était de l'officier de dragons qui avait quitté la France avec lui pour jouer la comédie, et dont on a vu plus haut l'arrestation à Bruxelles.

Lille, ce 20 septembre 1771.

« Six mois de détention dans une citadelle, rabaissent un peu les fumées d'une imagination exaltée, et je trouve aujourd'hui qu'on a sagement fait de baisser la toile sur moi au moment où j'allais paraître sur la scène. Séduit par l'illusion que je me faisais sur l'état d'un comédien, je n'en trouvais pas qui fût plus digne de moi, et je me considérais déjà comme un petit sultan, environné de charmantes odalisques sur lesquelles ses yeux se promènent agréablement, et uniquement embarrassée du choix qu'il fera. Je voyais les reines déposer à mes pieds leur brillant diadème, et la modeste Elmire trop heureuse de se dédommager près de moi de la contrainte de son rôle. L'art ne m'avait pas séduit, mon ami ; je rapportais tout aux agrémens du métier ; c'est sans doute un bonheur pour moi de n'avoir pas eu des idées plus étendues, puisque mes réflexions, en se reportant entièrement sur ces prétendus agrémens, m'ont fait voir le degré d'abjection d'un état si peu fait et pour vous et pour moi.

« S'il en est temps encore, mon cher Al-

bouis, je vous conjure, au nom de l'honneur, de renoncer au plus honteux des métiers. Je sais comme vous que ce qui le rend honteux est bien plus la conduite, outrageante pour les mœurs, de la plupart des comédiennes que celle des acteurs; mais, entre nous, la plupart de ceux-ci méritent souvent de leur être assimilés, etc. »

Je ne publierai pas le reste de cette lettre : on pourrait croire que je partage des opinions que je suis loin d'adopter.

RÉPONSE DE DAZINCOURT. (1)

Bruxelles, ce 24 septembre 1771.

« En me faisant l'aveu qu'en montant sur la scène, vous n'y étiez conduit que par des idées purement matérielles, et non par l'amour de l'art, c'est me donner gain de cause, puisqu'il existe une si grande différence dans le motif qui nous décidait l'un et l'autre à embrasser l'état de comédien. Ainsi, d'après mes idées,

(1) Cette lettre, pleine de sens et de raison, est un des meilleurs *factum* qu'on ait publiés en faveur de l'art du comédien. Elle fait autant d'honneur au jugement de Dazincourt qu'à son esprit.

je n'y saurais voir cette abjection dont vous me faites un si hideux tableau. Sans vouloir être l'apologiste de la conduite des actrices et des acteurs, mais en rendant seulement hommage à la vérité, je vous dirai encore que vous outrez le tableau : j'en juge au moins par ce que je vois ici ; et il serait difficile de me taxer de partialité : je ne vis particulièrement avec aucun de mes camarades, et je ne vois les femmes qu'au théâtre : la maison de Dhannetaire est la seule que je fréquente ; mais j'en sais assez pour vous dire que vous êtes dans l'erreur. Je vous assure que nous avons parmi nous des hommes et des femmes vraiment estimables pour leur conduite.

« C'est parce que je ne me suis point laissé séduire par les apparences frivoles de ces plaisirs indélicats dont vous me parlez, et qui se rencontrent plus fréquemment dans l'état de comédien que dans tout autre ; c'est parce que je ne l'ai point isolé des travaux de celui qui lui donne la vie, que j'ai vu le seul côté qui puisse vraiment exalter l'imagination ; c'est en m'identifiant avec les maîtres dont je représente les chefs-d'œuvre, que je me trouve le courage de fouler aux pieds des préjugés mal

fondés. Ils n'existeraient pas ces préjugés, si l'on voulait considérer de bonne foi le but des spectacles et les talens exigés dans le comédien ; il aurait alors nécessairement des droits à la considération de tout homme qui veut se donner la peine de réfléchir : exciter à la vertu, inspirer l'horreur du vice, exposer les ridicules, c'est la mission du comédien. Et de qui la tient-il ? Il est l'organe des premiers génies dont la France s'honore : Corneille, Racine, Molière, Regnard, Voltaire, voilà les maîtres dont il fait valoir les préceptes. L'homme qui professe un état qui exige des qualités physiques et morales, de la sensibilité, de l'intelligence, la connaissance des mœurs et des caractères, une diction pure, des gestes toujours en accord avec ce qu'on dit, une mémoire sûre, peut-il donc être regardé comme un homme que la société réprouve ? Je sais que d'anciennes ordonnances émanées des rois, des papes, et des conciles, ont, dans les temps reculés, prononcé des peines contre les comédiens. Je sais qu'aujourd'hui encore, la cour intolérante de Rome les excommunie, et qu'on refusa la sépulture à un homme que Louis XIV honorait d'une amitié particulière : à Molière ; mais je sais aussi que les An-

glais, nos voisins, ce peuple penseur et conséquent dans tout ce qu'il fait, a accordé à la célèbre mademoiselle Olfields un tombeau à Westminster, et que son corps y repose glorieusement à côté de Newton et des têtes couronnées. Je sais que Garrick siégerait, s'il le voulait, au milieu des membres d'un parlement qui fait la gloire de sa nation. Admis au jeu particulier de leurs altesses royales, les ducs de Cumberland et de Glocester, admis dans toutes leurs parties de chasse, cet honneur serait insuffisant pour lui, s'il ne comptait pas au nombre de ses meilleurs amis un comte de Chesterfield, un duc Dorset, un duc Devonshire, un Fox, un Wilkes, et en général, les hommes les plus illustres que renferme l'Angleterre. Je sais enfin que l'état de comédien est honoré en Angleterre : cette idée est consolante même pour un Français. Le jour n'est peut-être pas éloigné où nos compatriotes, adoptant les idées d'une nation qu'elle estime, sentiront enfin l'inconséquence de dégrader des hommes dont ils honorent le talent en y applaudissant.

« Je suis loin de vous blâmer d'avoir perdu toute idée de monter sur le théâtre, et je suis

loin de me repentir d'avoir agi en sens contraire ; mais la différence de nos positions respectives était grande : vous avez une fortune que rien ne peut vous ôter, puisque, dès à présent, vous jouissez en partie de celle que vous a laissée monsieur votre père ; pour moi il me fallait voler de mes propres ailes, courtiser pour obtenir une place qui n'eût peut-être pas été suivant mon goût, et cependant en faire, pour mes intérêts, l'entière abnégation. Pour ne point avoir à combattre les idées des autres et les miennes, je me suis figuré que j'étais mort, et que je me recréais avec la volonté de suivre l'impulsion de la nature : elle m'avait donné le goût du théâtre ; je n'ai fait qu'obéir à sa voix.

« Vous voyez que mon parti est bien décidément pris, et que, lors même que je pourrais faire un pas rétrograde, je ne le ferais pas. J'ai appris de bonne heure que les promesses d'un grand seigneur ressemblaient à un ballon rempli d'air ; si vous n'êtes pas le vil adulateur de ses opinions les plus erronées, adieu ses promesses : c'est la piqûre qu'on fait au ballon, l'air s'en échappe. Une observation légère que j'avais faite au maréchal qui me montrait sur

la carte ce que ni lui ni moi n'y voyions, m'a valu un mois de bouderie de sa part : qu'eût-ce été si j'avais refusé de suivre son orthographe lorsqu'il s'avisait de me donner à copier quelques unes des anciennes anecdotes de sa vie! je veux dire de celles auxquelles il ne voulait pas donner de publicité, car, pour les autres, j'avais les honneurs de la rédaction. N'allez pas croire que je veuille en inférer que le maréchal est un homme sans instruction : ce serait une erreur grossière; peu d'hommes ont un tact plus délicat, et peu pourraient se flatter de mettre plus de netteté et de précision dans les rapports compliqués qui regardent son gouvernement; peu mettent, dans ce qu'ils disent ou écrivent, plus de grâce, plus d'esprit, et, si je puis me servir de l'expression, de cette fleur de galanterie qui distingue les grands seigneurs de la cour de Louis XIV, d'avec ceux de notre cour d'aujourd'hui; ainsi, quant à la tournure aimable de son esprit, j'aurais plus de bien à en dire que de défauts à lui reprocher, s'il était permis *à un maraud de vouloir juger les dieux.*

« Continuez, mon ami, à marcher dans la bonne voie dont vous vous étiez écarté un

moment, et laissez-moi me fourvoyer dans celle que recouvrent les honteux débris des foudres du Vatican : elles sont pour nous les palmes du martyre, car je vous assure que je me crois aujourd'hui aussi bon catholique que je l'étais avant mon arrivée à Bruxelles.

« Vous connaissez mes sentimens pour vous : ils sont invariables. »

Une anecdote qui n'est pas très avérée, et qui se trouve néanmoins consignée dans la Vie de Molière, porte qu'un oncle de cet homme illustre essaya, lorsqu'il embrassa l'état de comédien, de le faire changer de résolution. Plus éloquent que le bon homme, Molière répliqua, dit-on, avec tant de feu à sa harangue, qu'il parvint au contraire à décider son oncle à embrasser comme lui la carrière théâtrale. Une aventure du même genre, mais mieux constatée, eut lieu dans les premiers temps du séjour de Dazincourt à Bruxelles : voici la lettre qu'il reçut un jour de l'abbé Hog..., l'un de ses anciens professeurs.

Marseille, ce 10 janvier 1772.

« J'apprends, jeune homme, votre belle équipée, et je m'étonne qu'appartenant à la

famille la plus respectable, vous n'ayez pas songé au déshonneur dont vous la couvriez en montant sur le théâtre. Comment osez-vous vous considérer, et ne pas mourir de honte! Albouis comédien! Voilà, je vous l'avoue, ce que je n'aurais jamais deviné, quand j'ai appris que vous aviez quitté M. le maréchal de Richelieu, et qu'on ignorait le lieu de votre retraite. Je m'imaginais, connaissant votre amitié pour votre respectable frère, que vous étiez allé partager ses honorables travaux dans le commerce. L'arrivée de madame Audibert votre tante, à Marseille, a fixé mes idées. Si vous aviez vu ses larmes, si vous aviez vu celles de votre père, sans doute vous y auriez été sensible. Sensible! je me trompe : un comédien réserve toute sa sensibilité pour les rôles qu'il remplit; puis il la laisse sur la scène.

« Est-il temps de vous rappeler à vous-même ? Je ne le crois pas. Jeune homme, vous avez jeté de gaîté de cœur le trouble dans votre famille; comment pourrez-vous lui rendre le calme? Vous avez tout bravé, les convenances sociales et les foudres du ciel. »

Voici quelle fut la réponse de Dazincourt.

Bruxelles, ce 30 janvier 1772.

« Je savais, mon ancien répétiteur, que vous étiez un excellent logicien; mais n'ayant jamais lu de vos homélies, je ne vous connaissais pas le talent de la prédication. J'ai bravé les foudres du ciel! et c'est vous qui me tenez un pareil langage! vous qui professez hautement le plus honteux matérialisme! vous qui nieriez la Divinité, si la marche régulière des globes célestes ne vous forçait pas à reconnaître le maître qui leur imprime le mouvement!.... Depuis quel jour êtes-vous donc réconcilié avec ce pouvoir papal qui lance sur nous autres pauvres comédiens les foudres du ciel, et qui mit à l'*index*, il y a dix ans, une de vos œuvres hétérodoxes? Vous seriez, mon ami, j'en suis certain, encore meilleur comédien que bon prédicateur; la preuve, c'est que vous ne me convertirez point, *quoique j'applaudisse à votre jeu*. Il nous manque précisément un père noble : avec quelle dignité vous le rempliriez! que j'aimerais à vous entendre dans le rôle de Commandeur du *Festin de Pierre*, débiter ce beau sermon dont il régale

don Juan avant de le voir précipité dans le gouffre infernal!

« C'est assez plaisanter, je dois parler raison à l'homme en qui j'en reconnus autrefois, et dont je m'honore d'avoir reçu quelques leçons de déclamation, lorsqu'à la fin de l'année collégiale on nous faisait balbutier, sur un théâtre formé de quelques planches, des bouts de rôle de comédie. Si mes débuts furent heureux, c'est à vous que j'en ai l'obligation : personne ne démontrait mieux que vous. Vous rappelez-vous que quelques années après ma sortie du collége, m'ayant vu jouer dans la société du comte de Pile le rôle de Sosie, vous me serrâtes entre vos bras en me disant : Albouis, si à votre âge j'avais eu les heureuses dispositions que vous avez pour remplir les rôles comiques, on parlerait aujourd'hui de Hog.... comme on parle de Préville. Je vous alléguai *les convenances sociales* dont vous me parlez, comme devant être un frein suffisant pour empêcher un homme bien né de monter sur le théâtre ; je vous citai même les lois faites contre les comédiens, les décisions des papes et des conciles ; vous ne vous rappelez peut-être pas de la réponse que

vous me fîtes : elle est encore présente à ma mémoire, et je veux bien la remettre ici sous vos yeux.

« Il y aurait démence, me dites-vous, à croire que les lois prononcées autrefois contre les comédiens puissent concerner ceux d'aujourd'hui. Charlemagne, par son ordonnance de l'an 789, ne mit-il pas les historiens *au nombre des personnes infâmes, et auxquelles il n'était pas permis de former aucune accusation en public?* Rollin, Vertot, Saint-Réal, vivront dans tous les temps, et des monceaux de poussière couvrent l'ordonnance de Charlemagne. Il en est de même de celle par laquelle il autorisa la défense faite aux évêques, aux prêtres et autres ecclésiastiques, par les conciles de Mayence, de Tours, de Reims, tenu en 813, d'assister à aucun spectacle, à peine de suspension, et d'être mis en pénitence. Mais était-ce bien contre des comédiens que les conciles de ce temps tonnaient? L'histoire m'apprend que je serais dans l'erreur si je le croyais; c'était contre des farceurs publics qui, l'action exceptée, mêlaient dans leurs jeux toutes sortes d'obscénités. Il est bien vrai que les papes ont de tout temps rejeté les

comédiens hors du sein de l'Église, ceux d'Italie exceptés, ainsi que leurs castrats, ces tristes victimes de l'avarice de leurs parens, qui, à la honte des mœurs, remplissent sur la *scène de Rome* les rôles de femmes. Vous conviendrez qu'il y a quelque chose de dérisoire dans cette différence que les papes se sont complu à mettre entre leurs comédiens et ceux qui professent le même état dans des pays qui ne sont pas de leur domination.

« Du côté de la religion, m'ajoutâtes-vous en riant, vous voyez que j'aurais l'esprit tranquille; il est moins facile en apparence de se tranquilliser du côté des convenances sociales.

« Établissons d'abord en principes une vérité que rien ne saurait attaquer : c'est qu'il n'existe réellement qu'un préjugé contre l'état de comédien. Est-il fondé? voilà la question ; je réponds affirmativement non.

« Quel est le ministère d'un comédien? *de nous montrer la vertu sous ses plus beaux rapports, et le vice dans toute sa difformité;* enfin, de corriger nos mœurs et nos ridicules en riant.

« Quel est celui d'un prédicateur dans la chaire de vérité? *de nous montrer la vertu*

sous ses plus beaux rapports, et le vice dans toute sa difformité, puis de chercher à nous corriger par la crainte des peines éternelles, et en nous faisant voir, dans un Dieu miséricordieux, un Dieu qui ne rêve que vengeance contre les faiblesses de l'humanité.

« Je n'étendrai pas plus loin mon parallèle, me disiez-vous, et, entre nous, je crois qu'il y avait prudence de votre part.

« Si le préjugé contre l'état de comédien, c'est toujours vous qui parlez, était fondé, pourquoi l'auteur dont il représente les pièces n'y serait-il pas aussi soumis? Il me semble que l'homme qui trace un plan, et celui qui l'exécute, doivent partager également ou la gloire ou le blâme qui en résulte.

« J'étais encore trop jeune pour que vous vous étendissiez davantage sur vos opinions relatives à l'état que j'ai embrassé aujourd'hui : mais convenez, mon maître, que j'ai pu depuis réunir mes réflexions aux vôtres, et qu'aujourd'hui je serais en force pour vous répondre.

« Malgré votre doute apparent, je suis extrêmement sensible à ce que vous me dites de mon père et de ma tante. Vous avez employé

près d'eux, j'en suis certain, toute votre rhétorique pour les convaincre que le mal n'est pas aussi grand qu'ils se le peignent. Au reste, vous avez commis une erreur impardonnable pour un homme qui connaît toutes les nuances de mon métier : vous devez savoir que la sensibilité ne fait pas le fond des rôles d'un Crispin, et vous devez être certain, plus que personne, que ce sont ceux que j'ai choisis. *Ergo*, je ne laisse pas ma sensibilité sur la scène.

« De bonne foi, votre lettre n'a-t-elle pas été écrite sous les yeux de mon père et de ma tante? Il fallait donc y joindre un lénitif; vous me réservez sans doute cette surprise. Souvenez-vous, mon maître, que j'ai trop bonne opinion de vous, pour croire que vous puissiez jamais adopter des principes qui ne feraient point honneur à votre jugement, encore moins à l'homme que j'ai connu enthousiaste des grands auteurs comiques de l'antiquité. Je ne sais pas si vous étiez bien familier avec votre bréviaire; je ne sais même pas si, en votre qualité de simple clerc, vous êtes obligé de le dire : mais ce dont je suis certain, c'est que toutes les comédies de Plaute et de Térence sont casées dans votre mémoire de

manière à ne s'en effacer jamais, et que votre habitude était, après avoir comparé ces deux auteurs l'un à l'autre, de mettre Molière entre eux deux, et, véritable iconolâtre, de ne plus savoir lequel de ces trois saints vous deviez invoquer le premier pour vous initier dans les mystères de leur art.

« J'attends de vous une nouvelle lettre : elle est nécessaire, si vous voulez vous réhabiliter dans mon esprit. Quelle qu'elle puisse être, elle ne me fera pas oublier que je vous dois le peu que je vaux au théâtre. »

<p style="text-align:center">Marseille, ce 1^{er} février 1772.</p>

« Vous me prenez dans mes filets, mon digne élève; et sans pourtant applaudir à ce que vous avez fait, je ne puis vous blâmer sérieusement. J'aime l'auteur d'une bonne comédie, je ne m'en défends pas, et j'aime l'acteur qui me la représente. J'avoue même que je ressens intérieurement une sorte de vénération et pour l'un et pour l'autre : tous deux sacrifient leurs veilles pour nous faire éprouver les plus nobles, comme les plus douces jouissances. Maudit soit le préjugé qui existe contre le comédien!

« Vous avez choisi l'emploi des valets! je m'en suis douté quand madame Audibert nous a eu assuré que vous jouiez la comédie. Ces rôles exigent de la finesse, de l'esprit, de la gaîté, et sont d'une grande importance, parce qu'ils ne souffrent point de médiocrité : je suis certain que vous possédez toutes les qualités nécessaires pour les bien remplir. Surtout, mon cher, point d'imitation : il faut étudier les bons modèles, mais pour se créer un genre à soi, et c'est sûrement ce que vous faites : mon conseil est donc inutile.

« Plaisantez-vous, quand vous me dites qu'il vous manque un père noble? Monsieur mon élève, je suis capable de laisser mon petit collet à Marseille, et d'aller endosser à Bruxelles un habit de financier, si vous me répétez sérieusement ce que vous me dites d'un ton ironique.

« J. J. Rousseau dit : *Les mœurs ont changé depuis Molière ; mais le nouveau peintre n'a pas encore paru.* J'ai cru que je pourrais être ce nouveau peintre, et la tête pleine de nos meilleurs auteurs comiques, je me suis mis à l'ouvrage. Je voulais faire une comédie de caractère. J'ai fait du comique larmoyant. En

relisant mon ouvrage, je me suis rappelé le précepte de Boileau :

> Le comique, ennemi des soupirs et des pleurs,
> N'admet point en ses vers de tragiques douleurs.

« Prenant alors tristement mon manuscrit, je lui ai fait son procès, et l'ai condamné, en expiation, à être brûlé, et ses cendres jetées au vent. Ce n'est pas sans pousser de profonds soupirs que j'ai eu le courage de mettre à exécution la sentence que j'avais prononcée ; elle était sans appel : je l'avais ainsi motivée, parce que je craignais de recourir à quelques juges suprêmes, je veux dire à ces auteurs ou à ces acteurs qui, ne pouvant pas peindre gaîment la nature, et trop vains pour s'avouer leur insuffisance, feignent d'approuver par principe et par raison, le seul genre qui puisse convenir à leur faiblesse. Puis pour me réconforter, et me convaincre que je n'avais pas été trop sévère dans mon jugement, j'ai lu, sans désemparer, *l'Avare* de Molière et *le Joueur* de Regnard ; il ne m'est plus resté alors d'autre regret que celui de ne pouvoir marcher sur leurs traces.

« Quand on ne peut pas tenir dignement le

sceptre, il faut y renoncer; mais il ne faut pas s'avilir jusqu'à se contenter de la houlette. Je portais mes vues trop haut. J'avais voulu éviter la licence d'Aristophane et de Plaute, et prenant Térence pour mon modèle, je croyais, dans mon œuvre *anti-théâtrale*, avoir concilié la décence avec la plaisanterie; je n'avais fait que la moitié de tout cela. Mes personnages étaient décens, sans agrément; *ergo* ennuyeux : les plaisanteries que je mettais dans leur bouche étaient lourdes et pesantes. L'invention, le plan et l'ordonnance de mon sujet n'étaient peut-être pas sans mérite; mais je n'avais pas su lui donner la vie. Non content d'avoir livré mon coup d'essai aux flammes, je me suis fait le serment de me contenter d'admirer les maîtres, mais de ne plus prendre la plume après eux. Cependant j'attendais de mes travaux littéraires, outre la gloire, cette fumée qu'on respire avec délices, quelques avantages pécuniaires. Vous savez ou vous ne savez pas qu'il a plu à mon cher oncle le chanoine de notre cathédrale, de décéder, après avoir donné à sa *Marthon*, par un testament bon et valable, tout ce qu'il possédait : cette succession, que je voyais en

avenir, me faisait prendre en patience ma petite existence ; car depuis que j'ai quitté le collége et l'habit des oratoriens, je ne possède autre chose qu'un mince bénéfice du rapport de 800 livres. Aujourd'hui plus d'espoir de succès comme auteur dramatique, et la certitude de rester *seigneur suzerain* de 800 livres de rentes ; voilà, mon cher élève, au vrai, le tableau de ma position : elle n'est pas très brillante, comme vous voyez.

« En troquant mon bénéfice contre l'emploi des pères dans la comédie, il me semble, si j'ai quelques succès, que je n'aurai pas fait un aussi grand sacrifice que vous à l'avenir. Dites donc un mot, et je vous rejoins.

« Contre mon ordinaire, moi qui ne relis jamais mes lettres une fois qu'elles sont écrites, je relis celle-ci, et me rappelle celle qui la précéda. Singulier composé que l'homme ! Je pensais réellement ce que je vous écrivais, comme je pense ce que je vous écris dans ce moment. La réponse que vous avez faite à ma lettre est un talisman : elle m'a ensorcelé.

« Ecrivez-moi si je dois jeter le petit collet aux orties. J'ai trente-quatre ans : il y en a vingt que je le porte, et vingt qu'il est pour

moi un véritable fardeau : il est temps que je m'en débarrasse.

« A vous, *per fas et nefas.* »

Au bas de cette lettre Dazincourt avait écrit :

<div style="text-align:right">Bruxelles, ce 20 février 1772.</div>

« J'aime à vous voir raisonnable. Arrivez. »

D'après quelques renseignemens qui m'ont été donnés, l'abbé Hog......., qu'on avait destiné, après ses études, faites aux Oratoriens de Marseille, à entrer dans leur ordre, remplissait, à l'époque où Dazincourt y étudiait, les fonctions de répétiteur. Une réponse hardie faite à un écrit de la cour de Rome, lui valut, outre la censure de cette cour, son expulsion de l'Oratoire.

Spécialement protégé par M. de Belloy, alors évêque de Marseille, et par M. le comte de Pile, il obtint, en faveur de sa jeunesse, le pardon de cette réponse, qu'on avait taxée d'être hétérodoxe. A cette grâce l'évêque avait ajouté la donation d'un bénéfice à simple tonsure, dont l'abbé Hog...... jouit jusqu'au moment où il alla rejoindre Dazincourt à Bruxelles. Doué d'une intelligence rare, personne ne saisissait mieux que lui l'esprit d'un rôle : c'était

un excellent professeur de déclamation ; mais il eût été détestable acteur. Sa voix grêle et désagréable l'aurait toujours fait mal accueillir du public. D'après les avis de Dazincourt, de Dhannetaire, et surtout de Mérillan, qui était à Bruxelles lorsque l'abbé y arriva, il renonça à monter sur le théâtre. Mérillan, pendant le séjour qu'il avait fait à Bruxelles, l'avait pris en amitié, et l'emmena avec lui : il était alors directeur du théâtre attaché à la cour de La Haye. L'abbé fut son régisseur, et pendant six ans qu'il remplit ce poste, il fut constamment occupé du soin de faire, autant que la chose lui fut possible, le meilleur choix en acteurs et en actrices : plusieurs se formèrent à son école. Sa mort prématurée fut une véritable perte pour le public de La Haye : le prince d'Orange en faisait un cas particulier, et plus d'une fois il eut part à ses libéralités.

Dazincourt était depuis quatre ans à Bruxelles, et depuis quatre ans il plaisait constamment au public. Différens acteurs du théâtre de Paris étaient venus à diverses époques donner des représentations sur celui de Bruxelles ; tous avaient payé à Dazincourt le tribut d'éloges que méritaient ses talens, et tous

l'avaient engagé à venir recevoir dans la capitale du monde, les mêmes applaudissemens qu'il recevait sur la scène où il avait débuté. Dans tous les états, il est difficile de se défendre du degré d'ambition qu'ils offrent, et c'est mettre le sceau à sa réputation, comme acteur, que de débuter au grand théâtre de Paris, de manière à satisfaire le goût des nombreux connaisseurs qui le fréquentent.

On a la conscience de son talent. Dazincourt pouvait, sans amour-propre, avec la prétention de ne pas paraître déplacé sur un théâtre où Préville et Augé brillaient alors de toute leur gloire; il savait qu'il pouvait cueillir encore quelques branches de laurier après ces grands maîtres. La crainte de se montrer auprès d'eux ne l'arrêtait donc pas; mais paraître sur la scène, dans une ville où il avait été connu sous des rapports si différens, se trouver précisément sous la juridiction de l'homme qui l'avait honoré de sa protection, et qui se proposait de lui faire remplir la carrière la plus honorable; voilà le pas difficile qu'il n'osait point franchir. Journellement accueilli d'une manière gracieuse, comme je l'ai déjà dit, par le prince de Ligne, ce fut à ce

noble protecteur qu'il s'adressa pour obtenir du maréchal de Richelieu le pardon de l'avoir quitté sans l'en prévenir, et la permission de solliciter ses débuts à Paris.

« Ce qu'on m'a dit du talent de Dazincourt, répondit le maréchal au prince de Ligne, m'a fait oublier l'ingratitude d'Albouis (1). J'ai totalement perdu le souvenir de ce dernier, et je me ferai un vrai plaisir d'étayer de mes moyens le comédien qui a su mériter votre estime et celle de tous les honnêtes gens. Ses succès à Bruxelles lui répondent d'avance de ceux qu'il doit espérer ici. Je ne serai pas un des moins empressés à y applaudir. »

Cette réponse du maréchal décida le sort de Dazincourt. Il reçut son ordre de début, dont la date est du 28 octobre 1776, et partit deux jours après pour se rendre à Paris.

A son arrivée, il fit demander au maréchal de Richelieu la permission de lui rendre ses devoirs respectueux, et le duc, sans lui parler

(1) On a vu plus haut ce qu'il faut penser de cette *ingratitude*, et que, nouveau Gilblas, Dazincourt ne pouvait vivre de l'honneur d'être utile à un grand personnage.

du passé, l'accueillit comme quelqu'un qui lui était spécialement recommandé par un homme pour lequel il avait la plus profonde estime.

Le 16 novembre, Dazincourt présenta à la Comédie Française son ordre de début, qui fut fixé au 21 du même mois. Le rôle de Crispin dans *les Folies amoureuses* avait été celui dans lequel il avait débuté à Bruxelles; ce fut aussi celui qu'il choisit pour son début aux Français. La manière dont il le joua, ainsi que plusieurs autres, et principalement celui de Sosie, ne démentit pas la réputation qui l'avait précédé à Paris.

Les bontés dont l'honorait le prince Charles, qui le protégeait, et qui avait même favorisé son début à Paris, ainsi que l'engagement qu'il avait au théâtre de Bruxelles, lui faisaient la loi d'y retourner. Il s'y rendit, et y resta jusqu'à l'époque du carême. Alors il revint à Paris, où il était reçu *à l'essai* au Théâtre Français.

L'ordre de son essai est en date du 26 mars 1777; on fixa ses appointemens à 3,000 liv. et les jetons : c'était une double faveur dans ce temps-là, où les appointemens ordinaires de l'essai n'étaient que de 1800 liv., et où l'on

n'obtenait les jetons qu'après plusieurs mois d'épreuves.

Le 23 mars 1778, il fut admis au nombre des sociétaires avec tous les droits de comédien reçu ; mais comme il n'y avait pas assez de parts vacantes pour remplir les augmentations promises, on lui donna une augmentation de 1000 liv.

Le 12 avril 1779, il eut son premier quart.
Le 18 avril 1780, un second quart.
Le ... avril 1781, il eut un huitième.
Le 29 mars 1782, un huitième.
Le 25 avril 1783, un huitième.

Et enfin le 24 mars 1784, il eut son dernier huitième. Ses fonds pour la comédie avaient été faits par le caissier des états de Bourgogne; il les remboursa en janvier 1789, à l'aide de M. Albouis son frère, qui lui prêta la majeure partie de la somme qui lui était nécessaire.

On sait assez de combien de succès fut couronnée sa carrière dramatique : élève de la nature, mais habile à profiter des exemples et des conseils, d'abord de Dhannetaire, et ensuite de Préville, la sagesse de son jeu et la pureté de sa diction le firent bientôt remarquer. Les applaudissemens dont on le cou-

vrait auraient suffi à tout autre acteur. Ils ne suffirent point à Dazincourt; il chercha une gloire plus solide, et la trouva dans l'étude raisonnée de son art. Quelques réflexions trop brèves sans doute sur le théâtre, que je mettrai sous les yeux du lecteur, feront regretter qu'il n'ait pas donné à son travail toute l'étendue et la perfection qu'il aurait pu lui donner, si, comme il faut bien l'avouer, il eût été un peu moins paresseux; mais véritable Figaro sur ce point, il *l'était avec délices.*

Je viens de nommer le rôle qui révéla tout son talent, et le mit à sa véritable place. Chargé, par la noble conduite de Préville à son égard, d'offrir à nos yeux le personnage de Figaro, dont une si longue attente faisait concevoir une si grande idée, jamais on n'avait vu un pareil concours de spectateurs.

Dazincourt parut : son assurance modeste, l'estime qu'on avait pour sa personne et pour son talent, le firent accueillir avec enthousiasme. Des applaudissemens réitérés couvrirent ses premières paroles, ils se succédèrent jusqu'à la fin de la pièce; et le compliment le plus flatteur qu'il reçut, en quittant la scène, fut celui de Préville : il était dicté par la fran-

chise et la vérité : « Vous avez joué votre rôle, « mon ami, comme je l'ai conçu. »

Jusqu'alors, je l'ai déjà dit, on avait accordé à Dazincourt un jeu sage et raisonné, et tout ce qui comporte un talent estimable; mais on lui avait refusé ce qui fait le grand mérite de l'acteur comique, je veux dire cette gaîté inaltérable que l'art ne donne pas, et qu'il faut tenir de la nature : il l'avait reçue en partage ; mais sobre sur les élans qu'elle pouvait lui fournir, n'ayant pas jusqu'alors créé un rôle nouveau important, il craignait qu'on ne lui attribuât le seul talent de l'imitation, et il voulait qu'on pût dire qu'il avait le sien. C'est à la première représentation du *Mariage de Figaro* qu'il fut véritablement apprécié; et c'est alors qu'on le désigna comme le digne successeur du plus grand acteur dont la scène française puisse s'honorer : c'est nommer Préville.

Ce ne fut pas au succès véritablement étonnant qu'il eut dans cette pièce qu'il dut, comme on le dit alors, le dernier quart qui devait compléter sa part entière d'acteur : il l'avait depuis plus de six semaines. Ses talens avaient commandé cet acte de justice; des

circonstances particulières en avaient retardé l'exécution.

Le ton d'excellente société que Dazincourt avait toujours conservé le faisait distinguer. Recherché de plusieurs grands seigneurs, il savait prendre près d'eux la place qu'il devait y occuper : observateur rigide des convenances, mais sans bassesse, son ton avec eux était noble et décent. Il était facile de voir qu'il avait été à l'école de l'homme le plus poli de la vieille et de la nouvelle cour. Partout on parlait de lui avec éloge; et c'est à sa réputation qu'il dut d'être choisi par la reine pour lui donner des leçons de déclamation.

Dans les premiers jours de mai de l'an 1785, sa majesté chargea le duc de Duras, remplissant alors les fonctions de premier gentilhomme de la chambre, de donner l'ordre à Dazincourt de se rendre à Trianon. La reine avait projeté de jouer la comédie avec les dames de sa cour. Le rôle de reine lui était familier; ceux de soubrette, qu'elle voulait jouer, étaient entièrement nouveaux pour elle : il n'est pas étonnant qu'elle eût besoin de prendre des leçons pour le bien remplir.

Dès le jour même, Dazincourt entra près

de sa majesté, dans ses fonctions de maître de déclamation. Des cadeaux précieux furent le prix honorable que la reine mit aux leçons qu'elle en reçut pendant plusieurs années : elles furent interrompues par la révolution, et au moment où elle allait lui faire expédier un brevet de pension de mille francs.

Cet échec à la fortune qu'il possédait alors eût été peu important pour lui s'il avait pu conserver le reste; mais, comme tant d'autres, bientôt il perdit ses pensions et une partie des rentes provenant de fonds placés à diverses époques. C'était le fruit de ses talens et de sa bonne conduite.

Supérieur à son malheur, il n'en conserva pas moins toute sa gaîté ; sa manière de jouer n'en fut point altérée, et ses amis ne s'aperçurent pas plus que le public, qu'il ne lui restait d'autre ressource, après vingt-deux ans de travail, que ses appointemens, presque aussi incertains alors pour lui que pour ses camarades.

De nouveaux chagrins allaient cependant assaillir Dazincourt et les plus grands talens que possédait alors notre scène.

On peut rapporter les premiers germes de

dissension qui s'élevèrent parmi les comédiens, sociétaires du Théâtre Français, à l'époque de la première représentation de *Charles IX*, tragédie de Chénier, donnée la 4 novembre 1789.

Talma, qui jusqu'alors n'avait paru que dans des rôles trop peu importans pour donner l'idée du beau talent qu'il possédait déjà, se chargea, au refus de Saint-Phal, du rôle de Charles IX. Il y développa des moyens qu'on était loin de lui soupçonner, et l'on put, de ce moment, présager que ce jeune acteur deviendrait bientôt un des soutiens de la scène française : il est inutile de dire qu'il a réalisé les espérances flatteuses qu'on avait dès lors conçues de lui.

Le rôle de Charles IX fut presque le seul que joua Talma pendant les cinq mois qui précédèrent la clôture des Français, qui eut lieu à l'époque ordinaire de l'année théâtrale : elle se fit le 20 mars 1790, par une représentation de *Mérope*, suivie de *la Gageure imprévue*.

Suivant l'usage, l'acteur chargé de prononcer le discours de clôture se présenta entre les deux pièces. C'était Dazincourt, chéri du

public, et qui dut sans doute à l'estime qu'on faisait de sa personne et de son talent de n'être pas sifflé par une partie des spectateurs, après avoir terminé ce discours, que je vais mettre sous les yeux du lecteur, en le faisant précéder de quelques réflexions nécessaires pour son intelligence.

La reddition de comptes que Beaumarchais avait exigée des comédiens français, lors des représentations du *Barbier de Séville*, avait excité des réclamations semblables à la sienne, de la part des auteurs dramatiques : il s'en était suivi, près des gentilshommes de la chambre, un procès interminable, parce que les deux parties ayant de justes droits à défendre, aucune ne voulait se relâcher des siens. Quelques brouillons crurent pouvoir trancher le nœud en demandant l'établissement d'un second théâtre, espérant trouver chez les acteurs qui le composeraient des avantages plus proportionnés à leurs travaux dramatiques ; mais s'ils eussent fait réflexion qu'en sollicitant un pareil établissement ils diminuaient essentiellement la gloire du premier théâtre de l'univers, sans doute ils eussent rejeté loin d'eux une pareille idée.

Quoi qu'il en soit, la nouveauté de cette idée sourit au public, et fut d'autant plus encouragée, qu'on était à peu près certain que plusieurs acteurs recommandables par leurs talens, et dont les opinions ne coïncidaient pas alors avec celles de leurs camarades, profiteraient de cette occasion pour se réunir au théâtre rival. Ajoutez encore qu'à cette époque le parterre, excité par des esprits remuans, avait pour ainsi dire ôté aux comédiens le droit de jouer les pièces telles qu'elles étaient portées sur le répertoire. Il dictait alors ses ordres, et demandait celle qui lui convenait, même celle des pièces à l'étude à laquelle les règlemens n'assignaient qu'un rang postérieur. C'est dans ces circonstances que Dazincourt prononça le discours suivant :

Messieurs,

« Nous profitons avec empressement du jour que l'usage a consacré pour vous présenter nos respects et l'hommage de notre reconnaissance ; mais une juste confiance en vos bontés nous encourage, en même temps à déposer dans votre sein la douleur dont nous sommes pénétrés. Depuis long-temps le Théâtre Fran-

çais est en butte à des rigueurs affligeantes ! il semble qu'on ait tenté de nous faire perdre cette liberté d'âme et d'esprit si nécessaire à l'art du comédien. Des études multipliées, des efforts sans nombre, des bienfaits sagement répandus, et publiés malgré nous, ne nous ont valu que des interprétations injurieuses. Une jalouse cupidité, dont nous ne nous permettrons pas de dévoiler le secret, et qui voudrait s'élever sur nos débris, a cherché constamment, depuis plusieurs mois, à fatiguer et décourager notre zèle.

« Pour ne nous arrêter que sur un seul point, on a demandé la représentation de tel ou tel ouvrage, sans songer que les pièces déjà reçues avaient le droit d'être représentées auparavant, de manière qu'on ne pourrait adhérer à de pareils vœux sans attenter aux propriétés; ce qui, nous osons le croire, serait contraire à l'intention de ceux même qui, par ces demandes, croyant réparer des torts, ne font que solliciter une injustice. Enfin, messieurs, si quelques abus se sont glissés dans un établissement dont les détails sont aussi difficiles que multipliés; si le temps semble avoir amené le besoin de quelques change-

mens utiles, ne nous est-il pas permis d'observer qu'une discussion sage et dirigée par la bonne foi serait plus propre à ramener à un meilleur ordre de choses, à concilier les divers intérêts et à contribuer plus complétement à vos plaisirs, ainsi qu'à la gloire de votre théâtre?

« Agréez, messieurs, que nous n'opposions désormais à tous ces orages qu'un silence respectueux, un zèle toujours renaissant, et ce courage qui doit animer ceux à qui vous avez confié le dépôt de vos richesses dramatiques. »

L'ancien secrétaire du vieux maréchal duc de Richelieu avait, comme on voit, un peu profité des principes de son maître. Il était difficile, dans la situation où se trouvait alors le Théâtre Français, de prononcer un discours plus adroit; et présenter ses camarades et lui comme des victimes injustement persécutées, c'était doubler l'intérêt des spectateurs, qui, attachés au Théâtre Français, flottaient entre les deux partis, et c'était enchaîner le silence des ennemis de cet établissement. Mais ceux-ci n'en furent que plus acharnés à en opérer le renversement.

De fâcheuses discussions dans le sein de la troupe du Théâtre Français, annoncèrent dans l'auditoire les scènes scandaleuses dont je dois me garder de réveiller le souvenir. L'une d'elles fit ordonner la clôture de la Comédie pendant deux mois. Enfin le 28 septembre 1790, les comédiens eurent la permission de rouvrir leur salle, et Talma, réuni à ses camarades, reparut dans le rôle de Charles ix. Mais le feu qui dévorait l'intérieur de la Comédie était caché sous une cendre trompeuse : mesdemoiselles Sainval, Contat et Raucourt quittèrent le théâtre, ne voulant plus être témoins des divisions intestines qui devaient tôt ou tard saper les fondemens d'une société qui jusqu'alors n'avait eu qu'une même pensée pour tout ce qui concernait la plus grande gloire de la scène. Enfin, à la même époque, Molé et Dazincourt obtinrent un congé pour aller en province, et leur absence acheva de désorganiser leur société.

L'établissement du théâtre de la rue de Richelieu, dit plus tard *Théâtre de la République,* avait porté un nouveau coup à l'ancien Théâtre Français. Cependant il avait trouvé une avantageuse compensation dans les re-

cettes produites par cette comédie de *l'Ami des lois*, qui fut, de la part de M. Laya, et un ouvrage estimable, et une action courageuse.

Déjà ses représentations avaient été troublées plusieurs fois par les anarchistes, lorsqu'un soir, entre les deux pièces, le public demanda *l'Ami des lois*. Dazincourt (revenu depuis long-temps à son poste) s'empressa de venir l'annoncer pour le lendemain; mais cette représentation n'eut pas lieu. Pour cette fois le parti des factieux fut plus fort que celui des hommes honnêtes : il était décidé que cette pièce ne paraîtrait plus sur la scène. Cependant le bruit ayant couru qu'on devait en donner une représentation, dont le produit de la recette serait destiné aux frais de la guerre, le public renouvela ses instances pour qu'on fixât le jour de cette représentation.

Dazincourt fut chargé par ses camarades d'annoncer le regret que les comédiens avaient de ne pouvoir satisfaire à la demande qui leur était faite. Voici comme il s'exprima :

« *Citoyens*, ce théâtre, le plus ancien et le plus persécuté de tous, dont on calomnie même les actes de bienfaisance, ne peut être

garant que de sa soumission à la loi, et de son entier dévouement à vos moindres désirs. Nous sommes informés que des réclamations s'élèvent contre la prochaine représentation de *l'Ami des lois*. L'emploi que nous avons annoncé du produit de la recette ne peut laisser aucun doute sur la pureté de nos intentions. Si vous consentez à nous continuer les bontés dont vous nous comblez tous les jours, n'exigez pas les représentations dont les suites pourraient nous devenir funestes. »

Il lisait dans l'avenir, ce malheureux Dazincourt, et sentait arriver le moment fatal où ses camarades et lui devaient payer de leur liberté les preuves multipliées qu'ils avaient données de leur attachement aux principes, en faisant de vains efforts pour les rappeler, par la représentation des pièces qui respiraient une saine morale, dans l'esprit d'une multitude égarée.

Paméla, ou la Vertu récompensée, comédie en cinq actes et en vers, de M. François de Neufchâteau, fut le prétexte de leur proscription.

Quelques vers de cette pièce, torturés, pour leur donner un sens qu'ils n'avaient pas, et une

tirade dans laquelle l'auteur recommande la tolérance religieuse, suffirent pour le faire regarder, ainsi que les acteurs qui avaient joué sa pièce, comme des *contre-révolutionnaires*, et pour décider leur arrestation.

Dazincourt savait depuis long-temps qu'il était menacé. Dans les derniers jours de juillet 1793, quelqu'un que je connais particulièrement, mais qu'il ne m'est pas permis de nommer, l'accosta au moment où il était prêt à entrer à la Comédie. On donnait *le Distrait* : il allait s'habiller pour paraître dans le rôle de Carlin.

Cette personne lui marqua le désir de l'entretenir un moment en particulier; Dazincourt l'engagea à l'accompagner dans sa loge. Son domestique l'y attendait; il le fit sortir.

Avant tout, ce personnage alors inconnu pour lui, se nomma; puis il lui dit :

« Je sais qu'on se propose des mesures sévères contre la majeure partie des comédiens francais; il est encore temps de vous y soustraire : croyez-moi, ne perdez pas un instant, et retirez-vous dans une maison hors de Paris, jusqu'à ce que l'orage, prêt à éclater, soit passé. C'est à votre honneur que je confie ce

secret, qui ne repose en ce moment que dans le cœur des monstres qui l'ont conçu; je vous dirai, quand il en sera temps, comment il est venu jusqu'à moi. Si vous le divulguiez, si vous en faisiez part à vos camarades, les yeux de mes collègues se porteraient infailliblement sur moi, et vous savez ce qui en résulterait. Je vous laisserais maître de faire de ma confidence l'usage qui vous paraîtrait convenable, si je n'étais pas père de famille. »

Dazincourt remercia, comme il le devait, l'homme qui venait de lui donner un avis aussi important pour sa sûreté; mais en lui marquant toute sa reconnaissance : « Je serais un lâche, lui dit-il, si j'abandonnais mes camarades : mon devoir est de partager leur sort, quel que puisse être l'événement. Ainsi je resterai; mais je conserverai toute ma vie le souvenir de la preuve d'intérêt que vous venez de me donner. » Et il joua son rôle de Carlin avec la même gaîté que si, avant d'entrer en scène, on lui eût annoncé la plus agréable de toutes les nouvelles.

Huit jours après, le 3 septembre 1793, il fut arrêté, ainsi qu'une partie des comédiens français; les hommes furent mis aux Made-

lonnettes, et les femmes à Sainte-Pélagie. Cinq mois après on transféra les hommes à Picpus, et les femmes aux Anglaises, rue des Fossés-Saint-Victor.

De tous les comédiens mis en arrestation, Dazincourt était un de ceux qui avaient le plus à redouter des furieux qui tenaient alors les rênes du gouvernement. On en devine facilement une des causes. Un crime encore de plus à leurs yeux, était sa liaison avec Aucane, l'époux de madame de Saint-Amaranthe, et avec la plupart des personnes qui fréquentaient cette maison.

On lui rendit la liberté onze mois après son arrestation : les autres comédiens français avaient recouvré la leur avant lui. Ruinés en partie, ils rentrèrent dans leur salle, qui, pendant leur absence, avait été occupée par les acteurs que mademoiselle Montansier avait amenés de Versailles. La fortune, comme le prix des talens particuliers, étant alors le patrimoine de l'audacieux qui voulait s'en emparer, on avait assigné aux comédiens français des appointemens qu'on ne leur payait pas : ils se lassèrent de jouer gratuitement, et, pour me servir du terme consacré à cette époque,

ils se retirèrent *spontanément* le 25 décembre 1794. Un comité d'instruction composé, en partie, comme l'étaient alors tous les comités, travaillait à organiser la Comédie Française. Le travail de ces messieurs n'exigeait pas de profondes réflexions; mais il était question de faire le bien, et dans ces temps désastreux, s'il s'opérait, c'était toujours lentement. Pour donner à cette assemblée de *penseurs* le temps de mûrir leurs délibérations, la majeure partie des comédiens fit un accord avec M. de Fays, directeur du théâtre de Feydeau. Il fut convenu, moyennant des arrangemens particuliers, qu'ils joueraient sur le théâtre de deux jours l'un. Une année s'écoula ainsi : le grand travail du comité marchait à pas rétrogrades, et, pour ne pas mourir de faim, les comédiens prolongèrent leur engagement à Feydeau. M. Sageret, à la tête de nouveaux actionnaires, s'associa à M. de Fays; et, au moyen d'une indemnité qu'il obtint du gouvernement, il opéra la réunion entière des anciens sociétaires de la Comédie Française, dont une partie jouait sur le théâtre de la République. Soit que les dépenses de la reconstruction intérieure de ce théâtre et de celui de Feydeau eussent

entravé ses moyens, soit quelque autre cause, il ne put remplir les engagemens qu'il avait contractés avec les comédiens, et leur imposa l'obligation de se régir eux-mêmes.

Ces derniers refusaient une association où tous les risques auraient été pour eux, et dans laquelle ils n'auraient participé à aucun avantage; ce qui, par conséquent, leur ôtait l'espérance d'acquitter l'ancienne dette de la Comédie. Dazincourt fut choisi par ses camarades pour être leur organe près du gouvernement. Doué d'une éloquence douce et persuasive, et appuyé de la bonté de la cause qu'il avait à défendre, il ne lui fut pas difficile de prouver que, pour l'honneur de la société encore plus que par vue d'intérêt, ils ne pouvaient donner leur assentiment au nouveau mode auquel on voulait les soumettre, parce qu'il leur ôtait l'espérance d'acquitter l'ancienne dette de la Comédie, et qu'il n'était ni dans ses principes, ni dans ceux de ses confrères, de se libérer sans bourse délier. Ils cessèrent de jouer le 25 janvier 1799.

Le comité d'instruction avait réfléchi pendant des années pour réorganiser une société à la désorganisation de laquelle peut-être beau-

coup de ses membres avaient contribué, et le résultat de ses réflexions avait été l'*accouchement de la montagne*.

Un ministre, ami des arts et des sciences, qu'il cultive avec honneur depuis son enfance, et qui n'avait pas besoin de réfléchir pour faire le bien (M. François de Neufchâteau), rendit à la Comédie Française son ancienne forme, parce qu'elle était la meilleure de toutes, et la rétablit sur les mêmes bases qu'elle avait eues précédemment, et qu'elle conserve encore aujourd'hui(1). Plusieurs comédiens voulaient, avant d'opérer leur réunion, que le gouvernement effectuât la promesse qu'il faisait de les aider à réparer les pertes qu'ils avaient éprouvées par suite du régime révolutionnaire; et Dazincourt fut encore chargé de concilier tous les esprits. Ce n'était pas chose très

(1) La comptabilité en est si sagement réglée, que les comédiens sociétaires, au bout de vingt ans de services, sont remboursés des fonds qu'ils ont été obligés de faire lors de leur réception, et que la rente leur en est continuée jusqu'à leur mort, comme si leur principal existait encore en masse. Cette comptabilité est le résultat du travail de Dazincourt.
(*Note de la première édition.*)

facile; mais il réussit enfin à convaincre ses cosociétaires que le moment n'était pas propice pour l'obtention de ce qu'ils demandaient; et, grâce à son zèle et à ses soins actifs, leur réunion totale s'opéra, et le théâtre s'ouvrit le 30 mai 1799.

Dazincourt, toujours infatigable, ne se faisait doubler qu'autant que sa santé ou l'étude de nouveaux rôles l'y forçaient : comedien pur et exact, ce qu'il démontrait depuis nombre d'années, par l'exemple, il était temps qu'il l'enseignât aussi par des leçons raisonnées; et ce fut une justice qu'on rendit à son talent, en le nommant, au mois d'avril 1807, professeur de déclamation au Conservatoire.

« Parmi les variétés surprenantes de la nature, dit Louis Riccoboni, on doit remarquer que jamais la voix des hommes ne se ressemble. Or, comment peut-on s'imaginer de prescrire des tons certains et convenables à tant de millions d'hommes, dont chacun a une voix différente, et dont chacun fera usage suivant son naturel? Je crois donc qu'il est inutile d'en tracer des exemples *par écrit*, qu'il faut nécessairement les donner *de vive voix*, et que la

pratique d'un habile maître en fasse sentir toute la finesse. »

Rien de plus juste que cette réflexion d'un des hommes qui ont le mieux connu les lois de la déclamation.

Le maître destiné à former des élèves pour la scène, doit être un vrai protée capable de représenter toutes sortes de caractères. Dazincourt, doué de cet heureux talent, a tenu un rang distingué parmi ses collègues au Conservatoire. Mais au Conservatoire, comme dans toutes les autres écoles, l'élève ne répond pas toujours aux leçons du maître. Une fois livré à lui-même, il les oublie; et, prenant une route différente de celle qui lui a été tracée, souvent il reste près de la médiocrité, quand il aurait pu atteindre le sublime de l'art.

Si Dazincourt, dans l'espace de temps qu'il a professé au Conservatoire, a éprouvé cette triste vérité (ce que j'ignore), il a pu au moins s'en consoler en trouvant dans mademoiselle Volnais une élève qui a dignement répondu à ses soins.

La mort planait sur la tête de Dazincourt, lorsque le chef du gouvernement le nomma directeur des spectacles de la cour. A peine en

avait-il rempli les premières fonctions, qu'il fut attaqué de la fièvre; mais, commandant à la maladie, il négligea les soins que sa situation aurait exigés. Napoléon partait pour Erfurt, et Dazincourt reçut l'ordre de le suivre, accompagné de ceux des comédiens français qui devaient représenter les chefs-d'œuvre des grands maîtres en présence des têtes couronnées attendues dans cette ville, pour y régler les destinées de l'Europe.

La salle de spectacle d'Erfurt était dans le plus grand désordre, et peu digne de recevoir les personnages illustres qui devaient s'y rassembler. En soixante-douze heures, par les soins de Dazincourt, elle fut réparée de manière à flatter le premier coup d'œil; et pendant ces soixante-douze heures à peine se donna-t-il le temps de prendre quelques légers repas.

L'empereur de Russie, lors de son départ d'Erfurt, témoigna à Dazincort et aux comédiens français sa satisfaction, en leur faisant de magnifiques présens.

Dazincourt était parti de Paris pour se rendre où son devoir l'appelait, avec une fièvre intermittente qui ne le quitta presque pas

pendant six mois. Un peu rebelle aux ordonnances de la médecine, il ne s'y soumit que lorsqu'il n'était plus temps de porter remède au mal. La fièvre avait pris alors un caractère décidé : la bile s'était mêlée dans le sang. A moins d'un miracle, lorsqu'à cette dernière crise il se mit au lit, nul remède n'aurait pu le sauver. Il succomba, au bout de quinze jours de maladie, le 28 mars 1809, âgé de soixante-un ans et quelques mois.

Les obsèques de cet acteur, qu'on ne remplacera pas de long-temps, ont été honorées d'un concours prodigieux. Plusieurs littérateurs distingués, la Comédie Française en corps, qui ce jour-là avait donné *relâche*, et une députation des premiers sujets des grands spectacles, l'ont accompagné jusqu'à sa dernière demeure. Un grand nombre d'infortunés, qu'il soulageait dans leur détresse, s'était mêlé au cortége, et ce n'était certes pas ceux qui honoraient le moins sa mémoire.

<center>FIN DE LA PREMIÈRE PARTIE.</center>

DEUXIÈME PARTIE.

DÉTAILS BIOGRAPHIQUES EXTRAITS D'UN MANUSCRIT DE DAZINCOURT.

Nota. Ces détails, que le premier éditeur, M. Cahaisse, déclare avoir tirés des manuscrits de Dazincourt, sont relatifs à sa liaison avec la princesse de Sch.... dont il a été dit quelques mots dans ces *Mémoires*. (1)

La princesse de Sch.... était parente éloignée des comtes de Best.... Ils étaient deux frères : l'un avait été ch.... de l'impératrice Élisabeth, qui l'avait exilé en Sibérie pour causes de trahison. Catherine II, à son avénement à la couronne, rendit au frère de cet exilé, alors ambassadeur à...., les biens immenses du ch.... qui avaient été confisqués :

(1) *Voyez*, à l'égard de ces *détails*, ce qu'en dit la *Notice*; au surplus, à quelque degré qu'ait été portée la liaison de la princesse avec Dazincourt, on verra qu'il n'en a parlé qu'avec la délicatesse qui convenait à un galant homme.

il était mort dans son exil. L'ambassadeur survécut peu d'années à ce bienfait de sa souveraine : il mourut sans enfans, et ne laissa d'autre héritière que la jeune comtesse de Best...., sa parente. Une fortune considérable, réunie à la plus charmante figure, la rendait un parti important; elle aurait bien voulu décider elle-même de son sort. Le comte de Zabi...., Polonais excessivement riche, sollicitait depuis long-temps le bonheur de devenir son époux. Elle l'aimait; mais l'idée de tout lui devoir humiliait un peu son orgueil, et sans rejeter ses soins, elle éloignait toujours un moment qu'elle désirait autant que le comte. L'héritage qu'elle venait de faire sembla lui rendre son amant plus cher, et de ce moment il fut décidé entre eux que la fin de son deuil serait l'époque de leur réunion.

Elle était alors au nombre des *frêles* de l'impératrice, et sous la tutelle d'une tante qui l'aimait comme si elle eût été sa fille. Cette tante avait approuvé sa conduite vis-à-vis du comte Zabi....; et mademoiselle de Best.... n'imaginait pas que rien pût s'opposer au bonheur qu'elle attendait d'un hymen que son cœur avait toujours désiré, mais qu'elle dési-

rait encore plus depuis que sa fortune égalait, ou, pour mieux dire, surpassait celle de son amant.

A la cour des rois le cœur peut faire un choix, mais il faut que la volonté du souverain le sanctionne, et déjà Catherine avait décidé que mademoiselle de Best.... aiderait, par sa grande fortune, le prince de Sch...., qu'elle affectionnait, et qui était peu riche, à soutenir la dignité de son rang. Son attachement pour le comte de Zabi.... n'était point un mystère. Il fut chargé d'une mission pour Varsovie, et l'on profita de son absence pour conclure le mariage de mademoiselle de Best.... avec le prince de Sch.... A peine avait-elle eu le temps de prévenir son amant, que l'impératrice avait disposé de sa main. Zabi.... revint à Pétersbourg, sa mission étant remplie. Il serait difficile de peindre son désespoir, il le serait de peindre celui de mademoiselle de Best... Trop timide pour avoir osé refuser à sa souveraine de faire le sacrifice de sa personne, et trop franche pour avoir caché au prince de Sch.... le sentiment qu'elle éprouvait pour le comte de Zabi...., elle avait cru que cet aveu suffirait pour le faire renoncer à devenir son

époux; elle s'était trompée. Quoique la plus belle des femmes, le prince n'avait point fait attention à la régularité de ses traits, il n'en avait fait qu'à sa fortune.

Il est assez rare d'être jaloux d'une femme pour laquelle on n'éprouve pas d'amour; le prince l'était de la sienne, et le comte de Zabi... était l'objet de sa jalousie. Cependant, par égard pour la princesse, il s'était abstenu même de lui faire une visite de bienséance : il l'aimait trop pour ne pas sacrifier à son repos les sentimens qu'elle lui avait inspirés, et il savait que c'eût été le troubler, que de se présenter chez elle. Cette conduite du comte de Zabi.... opéra précisément le contraire de ce qu'il voulait; le prince s'imagina qu'il se dédommageait en secret des privations qu'il s'imposait aux yeux du public; plus d'une fois, lorsqu'il le rencontrait dans différentes sociétés, il le lui avait fait entendre, et le comte avait toujours eu l'air de ne point comprendre ce qu'il voulait dire.

Le comte de Zabi.... se faisait une étude particulière de fuir toutes les sociétés dans lesquelles il aurait pu rencontrer la princesse de Sch.... Il faut le dire, indépendamment du

soin de ménager la réputation de cette princesse, qu'on n'aurait pas manqué d'attaquer si on l'avait vu lui rendre quelques soins, son amour-propre souffrait de voir qu'elle l'eût sacrifié, sans aucune espèce de résistance, à un simple désir de sa souveraine ; car il était loin de croire qu'il y eût eu une volonté absolue.

Une fête que donnait le comte de Voronz..., à laquelle toute la noblesse de Saint-Pétersbourg se trouvait invitée, fut l'écueil contre lequel échoua son projet d'éviter éternellement la princesse de Sch.... Il était bien certain de l'y rencontrer, et il y vint ; ce fut la première personne sur laquelle ses yeux se portèrent en entrant dans un des salons où l'on était rassemblé : elle était entre madame de Bint.... et la princesse de Zcz.... Lié d'amitié avec madame de Bint.... qui l'avait remarqué à son arrivée, il eût été peu galant de ne pas s'en approcher ; il l'eût été bien peu, en causant avec elle, de ne pas adresser la parole aux dames qui l'accompagnaient. Eh ! comment se trouver près d'une femme qu'on a aimée et qu'on aime encore, sans vouloir fixer son attention ? Pour le repos de la prin-

cesse, elle retrouva Zabi.... ce qu'elle l'avait toujours vu, je veux dire l'homme le plus aimable et le plus doux. Il se plaignit de son malheur en homme qui sait apprécier la perte qu'il a faite, mais sans reproche, et se contentant de déplorer le sort qui l'avait si cruellement servi. Il ne la quitta pas une partie de la nuit. Ni l'un ni l'autre ne s'étaient aperçus que le prince de Sch.... les avait continuellement observés.

Le lendemain de cette fête, la princesse éprouva, de la part de son mari, plusieurs reproches dans lesquels se trouvait mêlé le nom de Zabi.... Elle crut ne pas devoir y répondre ; elle savait qu'intérieurement elle n'en avait point à se faire. Fatigué sans doute de son silence, le prince la quitta : deux heures après, on le ramena chez lui baigné dans son sang, et pouvant à peine prononcer quelques mots.

Je me suis vengé en partie, dit-il à la princesse qui était accourue pour lui prodiguer tous ses soins, de l'offense cruelle que vous avez faite à mon honneur ; mais ma vengeance ne sera complète que lorsque je vous aurai fait partager le sort de votre amant. La mort ne

lui laissa pas le temps d'exécuter son affreux projet; il mourut le lendemain.

Avant de quitter la fête qu'avait donnée le comte de Voronz..., le prince de Sch.... avait chargé un de ses gens de dire au comte de Zabi.... qu'il l'attendrait à deux heures sur les bords de la Neva, et qu'il espérait que là il voudrait bien lui répéter la longue conversation qu'il avait eue avec la princesse pendant une partie de la nuit.

Le comte s'y était trouvé, accompagné du colonel Buttur.... Le prince l'était de son côté par le comte Naris.....

Dès qu'ils furent en présence, Zabi..... voulut entrer en explication; il avait affaire à un furieux. Le prince de Sch..., sans vouloir rien écouter, tira son épée et se mit en garde. Leur combat fut terrible. Zabi.... avait d'abord cherché simplement à parer les bottes que lui portait son adversaire; mais bientôt il vit qu'il lui fallait défendre sa vie, et de ce moment il attaqua à son tour. L'un et l'autre perdaient beaucoup de sang; leurs témoins voulaient les séparer, il n'y eut pas moyen. Zabi.... fut tué sur la place, et le prince de Sch..., comme je viens de le dire, ne survé-

cut que quelques heures aux blessures qu'il avait reçues.

Les reproches amers et peu mérités qu'avait reçus la princesse de Sch... n'étaient pas la seule injustice que son mari eût commise envers elle avant de mourir; il l'avait déshonorée aux yeux du colonel Buttur...., qui avait servi de témoin à Zabi...., ainsi qu'à ceux du comte de Naris...., et ces deux messieurs étaient convaincus que la princesse était coupable. Le comte de Naris...., particulièrement attaché au prince de Sch...., crut honorer sa mémoire en divulgant les causes de son combat, qui devint bientôt la fable de toute la ville.

On trouve dans sa conscience un refuge contre la calomnie; mais la fibre sensible n'en est pas moins émoussée.

La princesse n'eut pas le courage d'opposer un front calme aux bruits infâmes qu'on faisait courir sur elle. Véritablement affligée d'ailleurs d'être la cause, quoique bien innocente, de la mort de deux hommes dont elle aimait l'un, et dont elle s'était accoutumée, par devoir, à respecter l'autre, elle prit le parti de quitter Pétersbourg, et de se ren-

dre en France sous un nom supposé, et sans autre suite que celle d'une de ses femmes qui était allemande, et dont elle connaissait toute la discrétion. Sa tante fut la seule personne qu'elle instruisit de son projet, et la seule chargée de la gestion des biens qu'elle laissait en Russie, où elle se proposait de ne revenir que lorsqu'on aurait oublié, pour ainsi dire, son existence.

Elle prit sa route par Varsovie, où elle savait que le comte de Zabi.... avait un neveu qui n'existait que de ses bienfaits. Elle savait aussi que le frère de Zabi.... qui, par sa mort, devenait son héritier, ne conserverait pas à ce neveu l'existence honorable qu'il avait eue jusqu'alors; se regardant comme la cause de son malheur futur, elle avait projeté d'y remédier. Elle le fit venir à son passage, et déposa en sa présence chez le banquier Wolff, en billets de change dont elle s'était munie, une somme de cent mille roubles, pour être mise à sa disposition à l'époque de sa majorité : il n'avait plus que six mois pour y atteindre. Elle était censée avoir reçu cette somme du comte de Zabi...., et remplir son intention.

Ce trait de la princesse de Sch.... suffirait

seul pour prouver la délicatesse de ses senti-
mens. Mais combien d'autres n'en pourrais-je
pas citer qui honorent sa grande âme !

Son désir de se rendre en France, ou pour
mieux dire celui de s'éloigner d'un pays où,
dans l'espace de moins de six mois, elle avait
éprouvé tant de tribulations, était si vif,
qu'elle traversa la Moravie, et arriva à Vienne
plutôt en courrier que comme une femme
délicate, qu'un aussi long voyage aurait dû
faire succomber à la fatigue. Cependant elle
resta une semaine à Vienne pour se reposer ;
mais elle ne s'y montra point, et ne satisfit
pas même au mouvement de curiosité qu'elle
avait de visiter la ville et ses environs. Elle
quitta Vienne, et prit la route de Munich, où
elle fit encore un court séjour, et ne s'arrêta
ensuite qu'à Stuttgard : c'était la patrie de la
femme qui l'accompagnait. Elle lui avait de-
mandé la grâce d'y voir sa famille, et la prin-
cesse ne crut pas devoir la lui refuser, en rai-
son du dévouement qu'elle lui marquait.

Ce ne fut qu'en arrivant à Strasbourg qu'elle
respira librement ; il lui semblait qu'elle ren-
trait dans sa patrie après une longue absence.
En y arrivant, elle avait pris à son service un

domestique, prétextant que le sien était resté malade à Munich. Les langues anglaise et française lui étaient aussi familières que la sienne. Elle s'était donnée dans cette ville pour Anglaise et pour veuve d'un négociant mort aux grandes Indes, et avait pris le nom de Williams, qu'elle conserva tant qu'elle resta hors de sa patrie.

Son projet avait d'abord été de se fixer à Paris, et d'y louer une maison agréable, dans laquelle elle se proposait de vivre entièrement retirée. Deux ou trois mois de séjour dans cette ville l'en dégoûtèrent; et elle la quitta pour aller se confiner en Auvergne, dans un hameau environné de montagnes, et dans lequel se trouvaient quelques habitations éparses. Là, livrée à une sombre mélancolie, n'ayant d'autre occupation que celle de secourir des voisins pauvres et grossiers, il lui fallut bien payer sa dette à la nature; elle y éprouva une maladie qui aurait pu être d'autant plus dangereuse, qu'éloignée de tous les secours de la médecine, elle n'eut que ceux de l'excellente femme qui l'avait accompagnée. La seule consolation qu'elle éprouvait, était de recevoir de loin en loin des nouvelles de sa tante, par

l'intermédiaire d'un banquier de Paris qui recevait ses lettres, et faisait passer à sa tante celles qu'elle lui adressait. On ne sent vraiment le prix de la santé, que lorsqu'on vient d'éprouver une maladie douloureuse; c'est alors qu'on se rattache à la vie, et c'est ce que fit la princesse de Sch.... A peine entrée dans sa convalescence, elle répandit de nouveaux bienfaits sur les malheureux qui l'environnaient, et, comblée de leurs bénédictions, elle partit pour Orléans, dans le dessein d'y consulter un médecin qu'elle avait eu occasion de voir à Paris, et qu'elle savait retrouver dans cette ville, où il lui avait dit que son intention était de s'établir, parce qu'il s'y retrouverait au sein de sa famille. Elle s'informa de lui en arrivant à Orléans : il y était effectivement; elle le fit appeler. Son état n'exigeait plus que des ménagemens; mais il était facile à un médecin expérimenté de voir, d'après quelques observations qu'il avait faites, que le remède le plus puissant qu'il pût employer pour une malade telle que la princesse de Sch..., était de lui ordonner beaucoup de distraction.

M. Thierry, ainsi se nommait ce médecin, était un homme extrêmement aimable : sa

conversation avait un charme particulier ; c'était presque la seule personne avec laquelle la princesse avait eu des entretiens suivis depuis son départ de la Russie ; il n'était pas étonnant qu'elle éprouvât un véritable plaisir à recevoir ses visites, qu'il prolongeait autant que la bienséance pouvait le lui permettre. Ce docteur, de son côté, qui ignorait quel était le rang et la fortune de la princesse, avait avec elle cette honnête familiarité que permettait son état. Son amabilité cachée sous le voile d'un noir chagrin, l'intéressait ; il lui donnait des soins avec un zèle inimaginable. Depuis plus de quinze jours ils ne lui étaient plus nécessaires, et M. Thierry, qui depuis deux mois que la princesse était à Orléans, s'était fait une douce habitude de venir journellement passer quelques heures auprès d'elle, craignant qu'enfin elle n'attribuât à quelque vue d'intérêt ses fréquentes visites, lui avait conseillé de prendre les eaux de Spa ; il lui réitéra ce conseil : « C'est le dernier, lui dit-il, que je puisse vous donner ; la diversion affermira votre santé. — Mais si je trouve ici cette diversion, répondit la princesse, qu'ai-je besoin d'aller la chercher plus loin ? Docteur, vous

lasseriez-vous de me donner vos soins? — Vous ne le croyez sûrement pas. »

Un moment de silence succéda ; la princesse semblait méditer ce qu'elle allait dire. Élevant alors timidement la voix, elle questionna M. Thierry sur la situation de sa fortune. Un peu surpris de cette question, à laquelle il était loin de s'attendre, il y répondit cependant avec franchise. L'honnête aisance dont il jouissait pouvait le dispenser de continuer à exercer la médecine, et, en se retirant au sein de sa famille, il n'avait eu d'autre but que de vivre tranquillement de son revenu, sans tirer aucun parti de ses talens, dont il ne faisait usage que vis-à-vis de ses amis.

La princesse de Sch...., tout en félicitant M. Thierry sur son heureuse position, avait l'air de regretter que son art ne fût pas son unique ressource. « Sans nul doute, ajouta-t-elle, j'userais de votre conseil pour aller prendre les eaux de Spa, si j'avais auprès de moi un homme dont les conseils pussent me guider dans le cas où elles ne produiraient pas sur moi l'effet que vous me promettez. » Et soutenant son rôle de veuve d'un Anglais mort aux Indes : « La fortune considérable, con-

tinua-t-elle, que m'a laissée mon mari me permet d'assurer un sort honnête à celui qui se vouerait à la conservation de ma santé : mais où trouver l'homme que je désirerais? » Tirant alors de son doigt un diamant de prix, elle le présenta à M. Thierry : « Ce n'est avec de l'argent qu'on paie les soins d'un ami ; vous venez de me dire que vous n'en donniez qu'à ceux que vous regardiez comme les vôtres ; recevez donc ce gage de l'amitié. »

Le docteur était ému jusqu'aux larmes. « Vous avez imposé silence à mon amitié, dit-il à la princesse, du moment où vous m'avez demandé quelle était la situation de ma fortune. Je n'aurais jamais osé vous demander la permission de vous accompagner à Spa, et même de vous suivre en Angleterre, en supposant qu'au retour des eaux, vous ayez le projet d'y retourner ; mais j'aurais acquiescé avec empressement au plus léger désir que vous m'en auriez marqué, si la récompense de mes soins s'était bornée à la simple amitié. Vous me parlez d'intérêt, vous faites plus, vous mettez un prix énorme à ceux que je vous ai donnés, et que je ne puis accepter ; c'est m'imposer silence. Le sentiment de la

plus profonde amitié, voilà le seul que le respect me commande pour vous : je sens que je le conserverai jusqu'à mon dernier moment; et je sais tout ce que j'aurai à souffrir lorsque je n'aurai plus le bonheur de vous voir; mais encore un coup vos offres imposent dans ce moment silence à mon amitié. — Ainsi, parce que je m'y serais pris avec vous d'une manière maladroite, j'aurais perdu tous les droits à cette amitié que vous prétendez avoir pour moi! Si le cœur vous avait dicté votre réponse, vous auriez fait peu d'attention à la tournure de mes phrases, et déjà nous en serions aux préparatifs du voyage. »

Ces préparatifs furent faits dans le jour, et le docteur Thierry accompagna la princesse de Sch.... à Spa.

Le médecin de l'âme était celui qu'il lui fallait. Elle n'avait jamais joui d'une meilleure santé que lorsqu'elle quitta les eaux pour venir s'établir à Bruxelles, où elle avait fait meubler une maison dans le quartier de la cour.

J'ai dit qu'il était impossible de trouver un homme plus aimable dans sa conversation que le docteur Thierry. Dès que la princesse fut installée dans sa maison, qu'elle avait montée

sur le ton d'une honnête aisance, il s'occupa du soin de rassembler chez elle une société agréable; ce qui ne lui fut pas difficile : il était particulièrement connu de M. Sabbatier de Cabre, alors envoyé de France à la cour de Bruxelles. Il fit un choix dans le nombre des personnes qui fréquentaient la maison de cet envoyé; et celle de madame Williams devint une des plus agréables de la ville.

Les campagnes qui environnent Bruxelles, et en général toutes celles de la Flandre ont un aspect qui flatte l'imagination. Partout on aperçoit la trace du bonheur et de l'aisance : nulle part celle de la misère. L'œil s'y repose doucement sur les riches récoltes dans tous les genres dont le pays abonde, et l'homme opulent va se délasser dans les charmantes habitations qu'il y possède, des plaisirs fatigans de la ville.

Madame Williams loua entre Cortemberg et Bruxelles une maison qui avait appartenu au comte de Lascy, qui venait de fixer sa résidence à Vienne. Heureusement située, elle réunissait, pour les dehors, tous les agrémens de l'optique; et la disposition de l'intérieur ainsi que l'élégance des meubles, l'auraient fait prendre pour l'habitation d'une fée.

Une salle de spectacle, petite, mais de la forme la plus avantageuse, et richement décorée, en était un des ornemens. Madame Williams, depuis son séjour en France, n'avait pas même eu l'idée d'aller à la comédie : la vue de cette salle lui fit naître le désir de voir celle de Bruxelles; on donnait le jour où elle y vint, *Amphitryon* : je remplissais dans cette pièce le rôle de Sosie. Elle était placée dans une loge près du théâtre. Je ne sais par quel hasard, en entrant sur la scène, mes yeux se portèrent sur elle ; je sais encore moins comment il se fit que la présence de cette dame, qu'il paraissait probable que je ne connaîtrais jamais, influât tellement sur mon jeu, qu'il me sembla entendre une voix intérieure qui me disait : *Redouble d'efforts, et, si tu le peux, sois supérieur à toi-même.* Je mis effectivement dans mon rôle tout l'art qu'il était en mon pouvoir d'employer, et j'eus le bonheur de me voir applaudir par la belle étrangère qui avait fixé mon attention.

En quittant le théâtre, j'avais perdu l'idée de la revoir ; et, depuis plusieurs jours, elle s'était effacée de mon imagination, quand je l'aperçus dans une des loges latérales de la

salle : je sus le lendemain que cette loge venait d'être louée à l'année par une étrangère, et je ne doutai pas que ce ne fût par elle. Je ne me trompais pas. Le même plaisir que j'avais éprouvé à sa première vue, je l'éprouvais toutes les fois qu'elle venait au spectacle; et il était rare qu'elle y manquât. Ce que je ressentais pour elle était un sentiment épuré qui ne fatiguait point mon imagination, et qui satisfaisait mon cœur. Il était trop vif pour n'être que de l'amitié; il était trop pur pour être de l'amour : j'étais pénétré pour elle du plus profond respect; je l'aimais enfin de cette amitié qu'un frère peut avoir pour une sœur. Aucun sacrifice ne m'aurait coûté, si, dans mon humble sphère, j'avais pu lui être de quelque utilité. Telle était pour elle la disposition de mon âme, et l'idée qui m'occupait, quand le docteur Thierry, que je ne connaissais que pour l'avoir vu dans la même loge que la princesse........, se fit annoncer chez moi.

Après les excuses d'usage, de se présenter sans me connaître autrement que pour avoir eu le plaisir de me voir à la scène, il me fit part du sujet qui l'y amenait.

Je suis, me dit-il, attaché en qualité de

médecin près d'une dame étrangère qui s'est fixée dans ce pays pour quelque temps. Elle partage souvent les applaudissemens que le public vous donne; et votre manière de jouer lui a inspiré le désir de prendre quelques leçons de déclamation. Une charmante salle de spectacle qu'elle a dans sa maison de campagne, lui a donné l'idée d'y jouer la comédie avec quelques amis : ce serait un amusement et une occupation pour elle; seriez-vous assez bon pour répondre au message dont je suis chargé, de manière à ne point me causer le regret de vous avoir importuné ?

On juge bien, *qu'en homme modeste*, j'alléguai mon incapacité, et ne parlai que de mon zèle, qui fut agréé; et deux heures après je reçus un message de l'étrangère, qui m'invitait à dîner chez elle.

Si quelqu'un lit jamais cet écrit, s'il a jamais connu le sentiment de la pure amitié, qu'il se rappelle le bonheur dont il a joui en revoyant l'amie dont il était séparé depuis long-temps : c'est ce que j'éprouvai. J'arrivai chez madame Williams, la figure rayonnante de bonheur et de plaisir; et si le respect que j'avais pour elle n'eût pas tempéré l'excès de

ce bonheur, je crois qu'au lieu d'une salutation, toujours froide, quelque expression qu'on veuille lui donner, je me serais précipité dans ses bras pour la remercier d'avoir bien voulu faire quelque attention à moi.

Elle débuta par me remercier de la complaisance que je voulais bien avoir de lui enseigner l'art de bien dire, en ajoutant qu'elle craignait de mettre souvent ma patience à une rude épreuve. Je ne fus point galant : je ne pouvais pas l'être d'après la profession de foi que je viens de faire; je fus vrai, parce que je jugeai, d'après l'organe enchanteur de madame Williams, que j'aurais peu à faire pour rectifier les petits défauts qu'il était impossible qu'elle n'eût pas, n'ayant jamais fait une étude de la déclamation. Le docteur Thierry m'avait vanté son instruction et la délicatesse de son esprit. Il ne me fallut pas beaucoup l'étudier pour être convaincu qu'il n'avait fait que lui rendre justice. J'ai vû peu de femmes, je pourrais dire peu d'hommes prononcer avec un tact plus certain sur les différens ouvrages dont elle faisait sa lecture. Son esprit était cultivé; mais l'art ne se laissait point apercevoir. Enfin, plus on la voyait, et plus elle plaisait et elle

23

intéressait. Telle je vis la princesse de Sch...., du moment où je m'étais présenté chez elle ; telle je l'ai vue pendant le peu de temps que j'ai eu l'honneur de la connaître.

Ce ne fut qu'au bout de plusieurs jours qu'elle voulut bien répéter devant moi quelques scènes de *Mélanide*.

Ce que j'avais prévu arriva : je n'eus d'autre leçons à lui donner que celle de mieux écouter son interlocuteur ; sur le reste j'aurais eu à profiter de sa manière de dire.

Le projet de jouer la comédie n'avait été qu'un prétexte pour m'attirer dans sa société. Elle avait su que j'étais honoré des bontés du prince Charles et du prince de Ligne, et que ma manière de me conduire m'avait mérité l'estime des honnêtes gens : c'était d'après ces renseignemens qu'elle avait désiré me connaître.

Il y avait à peu près huit mois qu'elle était à Bruxelles, quand une lettre, qui lui fut apportée par un courrier particulier, la força de repartir pour la Russie. Elle y était rappelée par sa souveraine, à qui sa tante n'avait pas cru devoir cacher que les bruits qu'on avait fait courir sur sa nièce, à l'époque de la mort du

prince de Sch...., l'avaient décidée à fuir sa patrie, pour aller dévorer en France les chagrins dont elle y avait été abreuvée. L'impératrice, en la nommant pour remplacer auprès d'elle une des premières dames de sa cour, qui venait de mourir, avait cru avec raison que c'était le véritable moyen de fermer la bouche à la calomnie.

Le jour où elle reçut cette lettre, elle fit fermer sa porte pour tout le monde, et m'envoya un de ses gens pour me faire dire de me rendre chez elle à l'issue du spectacle. J'y fus : elle était seule avec Thierry; et, sur ce que je lui marquai ma surprise de la trouver ainsi isolée, car journellement elle réunissait une société de dix ou douze personnes, qui, presque toutes, soupaient avec elle : « Vous allez être bien plus étonné, ainsi que Thierry, lorsque vous saurez pourquoi je n'ai voulu avoir que vous deux auprès de moi.

« L'un et l'autre, nous dit-elle, vous avez eu pour moi un attachement aussi désintéressé que respectueux : je ne l'ai dû ni à ma naissance, ni à ma fortune, ni à mon rang; mais à des sentimens bien plus flatteurs pour moi, au peu de mérite que vous avez bien voulu me reconnaître : vous avez été mes véritables amis.

L'honnête familiarité dans laquelle nous avons vécu, vous a permis de me laisser lire dans vos plus secrètes pensées : je n'aurais pas joui de ce plaisir, si j'avais été pour vous la princesse de Sch.... En vous apprenant, mes amis, lss causes de mon séjour hors de ma patrie, où l'impératrice me rappelle, je crois remplir le devoir de l'amitié. J'aurais craint, en vous confiant plus tôt ce secret, que vous n'eussiez plus eu pour la princesse de Sch.... ce même épanchement que vous aviez pour madame Williams, veuve d'un négociant anglais. »

La princesse nous fit alors le récit qu'on vient de lire. Il redoubla l'attachement que Thierry et moi avions pour elle ; et si dans ce moment nous mîmes dans nos manières quelque chose de plus respectueux à son égard, la nuance en était si imperceptible, qu'elle n'altérait pas la franchise avec laquelle nous avions l'habitude de converser avec elle.

Thierry aurait plutôt renoncé à la vie que de renoncer à accompagner la princesse ; il le lui annonça avec une franchise que la bonne amitié peut seule dicter.

« Quant à vous, Dazincourt, me dit-elle, malgré l'extrême désir que j'aurais à vous avoir à Pétersbourg, je sais que ce serait vous

demander un trop grand sacrifice, que de vous engager à y venir : vous-vous êtes expliqué sur le climat qui y règne d'une manière trop franche, sans vous douter que ce fût ma patrie, pour que je vous sollicite à cet égard. »

J'étais si affecté du départ de la princesse, que je ne savais quelle réponse faire à son observation : il est vrai que plus d'une fois j'avais répété devant elle ce que je pensais effectivement, que nulle fortune ne pourrait me décider à aller habiter un climat aussi âpre. L'accident qu'y avait éprouvé un de mes camarades (1), m'en aurait détourné si j'en avais eu l'idée : il y avait eu les pieds gelés ; mais dans ce moment la Sibérie m'aurait semblé un paradis terrestre.

Peu de jours suffirent à la princesse pour faire ses préparatifs de voyage. En recevant mes adieux, elle me remit une boîte d'écaille noire, au bas de laquelle était écrit en émail : *Don de l'amitié.* Je la reçus avec respect, et la plaçant sur mon cœur, *Elle ne le quittera jamais,* voilà les seules paroles que je pus pro-

(1) C'est de Prevôt, dont j'ai parlé précédemment, qu'il est ici question.

(*Note de Dazincourt.*)

noncer : elle me permit de l'embrasser ; des larmes s'échappaient de mes yeux ; je serrai Thierry dans mes bras, et je m'échappai avec la promptitude de l'éclair.

La princesse m'avait fait promettre de lui écrire à Vienne, où elle devait s'arrêter quelques semaines ; je ne fus en état de remplir cette promesse que plus de huit jours après son départ. J'étais jusque-là resté dans une telle apathie, que tout ce que je voyais autour de moi me paraissait une illusion ; et sans doute je serais resté plus long-temps dans cet état, si une lettre dont la suscription me fit reconnaître l'écriture de Thierry, ne m'en eût tiré comme par magie. Rompre le cachet, la parcourir dix fois, puis enfin la lire avec un peu plus de tranquillité, tout cela fut l'affaire de moins de temps que je n'en mets à l'écrire. Un N. B. me renouvelait l'assurance de sa tendre amitié pour moi. Il m'ajoutait : « En tournant de droite à gauche le fond de la boîte d'écaille que vous a donnée la princesse, vous trouverez un souvenir de cette précieuse amie : il ne vous dédommagera pas de sa perte ; mais il pourra quelquefois vous en consoler. »

Cette boîte occupait la même place où je l'avais mise ; je l'ouvris comme Thierry me

l'indiquait. On ne meurt pas de plaisir, puisque j'existe; mais je n'oublierai de ma vie l'impression que j'éprouvai à la vue du portrait de la princesse : elle était représentée assise près de son secrétaire, la main un peu écartée d'un papier sur lequel était écrit : *de près, comme de loin*. Il me serait impossible de dire pendant combien de temps je restai en extase devant ce portrait. En le reposant à la place qu'il occupait, j'aperçus un papier; je crus que c'était un billet de la princesse : je l'ouvris précipitamment, et le bonheur de posséder sa ressemblance s'évanouit à l'instant de mon imagination: c'était une promesse de la dame veuve Nett....., de payer au porteur, à sa volonté, la somme de mille souverains.

Quand la princesse ne m'aurait pas permis de lui écrire à Vienne, il m'aurait fallu soulager mon cœur, et j'aurais écrit. L'humiliation à côté du bonheur!... c'est une idée que je ne pouvais pas soutenir.

Je me décidai donc à lui écrire. Voici ma lettre.

1er février 1776.

« MADAME,

« Le don de votre portrait était une de ces faveurs que je n'aurais jamais osé ambitionner;

vous avez senti qu'elle était trop grande, et vous avez cru devoir tempérer l'excès de la joie qu'un présent aussi précieux me causerait, en me faisant souvenir de la distance qui existe de vous à moi. Ce billet de madame veuve Nett.... est sans doute le prix dont vous avez l'intention de payer quelques leçons de déclamation que j'ai eu le bonheur de vous donner; car à quoi pourrais-je attribuer cet acte de générosité, que rien autre chose ne saurait motiver? Si vous n'avez pas cru recevoir les leçons de l'amitié, alors il fallait me laisser régler moi-même mes honoraires, et dans ce cas, vous concevez que je ne puis recevoir de madame veuve Nett.... que le prix que je dois attacher à mes leçons : il sera modeste, parce que ma bonne volonté ne doit pas me tenir lieu du talent. Il me reste tant à acquérir dans mon art, que je dois être juste avec moi-même. Je vous respecte trop, madame, pour ne pas suivre vos intentions, et pour que vous puissiez vous dire que vous avez reçu de moi des leçons gratuites.

« Recevez l'assurance du très profond respect, etc. »

A la copie de cette lettre est jointe celle

d'une autre lettre très longue, adressée à Thierry, à la même date, dont voici l'extrait :

« C'est au moment où l'homme se croit le plus heureux, qu'il touche à l'infortune. Ah! pourquoi faut-il que vous m'ayez indiqué le funeste secret d'une boîte à laquelle était attachée toute ma félicité? Elle a été pour moi la boîte de Pandore : en l'ouvrant, tous les maux qu'elle renfermait s'en sont échappés ; ils corrodent mon cœur ; moins heureux qu'Épiméthée, en la refermant, je n'ai pas pu y conserver l'espérance.

« Il est donc vrai que j'ai perdu pour jamais madame Williams; je croyais d'abord la retrouver sous les traits de la princesse de Sch.... Insensé que j'étais! comme si les premières paroles qu'elle m'adressa en quittant l'humble nom sous lequel elle cachait sa dignité et ses grandeurs, n'avaient pas dû m'instruire que je n'étais plus à ses yeux qu'un simple particulier fait pour courber la tête devant elle!...

« Mais de quoi dois-je me plaindre? C'est un long rêve que j'ai fait : il m'avait promené dans le pays des illusions : à mon réveil je vois que ce que je prenais pour une réalité n'était qu'une ombre légère. »

RÉPONSE DE M. THIERRY.

<p style="text-align:center">Vienne, ce 25 février 1776.</p>

« Je connais tout le prix de l'amitié, et j'en attache trop à la vôtre, pour ne pas désirer la conserver éternellement ; je me suis donc conduit à votre égard comme vous vous seriez conduit vis-à-vis de moi en pareille circonstance. J'ai soustrait la lettre que vous me chargiez de remettre à la princesse de Sch.....; vous me l'aviez laissée sous cachet volant, en me donnant la permission d'en prendre communication ; ce que j'ai fait. La réflexion, je l'espère, vous aura assez bien servi, depuis votre lettre écrite, pour que vous regrettiez dans ce moment de l'avoir fait partir. J'aurai donc suivi vos désirs en l'anéantissant ; si cependant je me trompais, souffrez que mon amitié vous éclaire sur votre injustice ; ma franchise ne vous déplaira pas, parce que vous savez que si j'estime votre talent, j'estime encore plus votre personne.

« Tant que la princesse de Sch.... a été pour vous et pour moi madame Williams, l'un et l'autre nous avons pu nous livrer dans sa société à cette honnête familiarité que permet la parité des états. Votre liaison avec elle ne

pouvait pas alors éveiller la médisance : un comédien dont la réputation, relativement à ses mœurs et à la décence de sa conduite, est aussi bien établie que la vôtre, peut être sur un ton de familiarité chez une femme qui ne marque pas par des titres de grandeur. Mais que dirait-on, par exemple, de la jeune comtesse d'Arem......, si elle avait avec vous la même liaison que vous aviez avez madame Williams ? Bien certainement les causes d'une pareille liaison seraient empoisonnées par la calomnie; il faut le dire, l'être le plus impassible ne se contenterait peut-être pas de la trouver déplacée. Les titres et la haute naissance sont, surtout pour les femmes, les esclaves nés du préjugé, et ce n'est pas ici le cas d'examiner s'il est bien ou mal fondé dans l'ordre social : il est certain qu'il y aurait démence à vouloir le fronder. Je conclus donc de mon raisonnement, et, en y réfléchissant, vous vous rangerez de mon avis, que madame Williams, en reprenant le rang auquel sa naissance l'a destinée, a été forcée, non pas de renoncer au sentiment qu'elle avait pour vous, mais de se séparer de vous pour servir l'opinion : elle n'a pas voulu donner le droit d'attaquer encore une fois sa réputation.

« Au reste, vous pouvez m'en croire, la princesse de Sch....... ne désire pas plus que ne l'aurait désiré madame Williams, que vous ayez besoin de sa protection, mais elle désire que vous mettiez à quelque épreuve l'attachement qu'elle a pour vous.

« Le billet de madame veuve Nett.... est, comme le portrait, un don de l'amitié. Votre délicatesse ne saurait pas plus s'offenser de l'envoi de l'un que de l'envoi de l'autre. Vous me connaissez assez pour savoir que je puis décider sur un pareil sujet. J'espère que votre première lettre à la princesse sera différente de celle que vous lui aviez adressée, et que dans celle que vous m'écrirez vous approuverez ma conduite.

« Je suis à vous, etc. »

P. S. du premier éditeur. Plus de soixante lettres de la princesse de Sch.... et de Thierry, datées de Saint-Pétersbourg, dont Dazincourt a effacé les trois quarts des lignes, et qui auraient exigé de ma part trop de perte de temps pour y retrouver un certain ordre, composent le reste de sa correspondance, qui se soutint jusqu'au moment où une mort imprévue lui

enleva cette amie précieuse. Il conserva longtemps pour elle la même chaleur de sentiment qu'elle lui avait inspirée dès le premier jour où il avait été admis dans l'intimité de sa société. Quand il s'en entretenait avec M. Audibert, c'était avec un intérêt si vif, et avec un tel serrement de cœur, qu'il était toujours prêt à être suffoqué par ses larmes. Le temps, ce grand maître de tout, effaça peu à peu de son imagination le souvenir d'une femme que rien ne pouvait lui rendre : ce qui y contribua peut-être encore davantage, ce fut sa liaison avec mademoiselle Ol......; car, malgré le respect que j'ai pour la mémoire de madame la princesse de Sch...., et quelque discret que Dazincourt ait été dans les motifs de sa liaison avec elle, il me reste l'arrière-pensée de croire que cette liaison ne fut pas entièrement platonique.

FIN DE LA DEUXIÈME PARTIE.

TROISIÈME PARTIE.

QUELQUES RÉFLEXIONS SUR L'ART THÉATRAL, PAR DAZINCOURT.

Nota. Ces réflexions proviennent d'un manuscrit que Dazincourt avait remis à son cousin M. Audibert, et auquel était joint le billet suivant :

« Je vous envoie mes réflexions sur mon métier ; elles « sont, en vérité, bien peu dignes d'être communiquées à « M. de Saint-Ild.....; mais vous le voulez ; mon amitié n'a « rien à vous refuser, pas même le sacrifice de mon amour- « propre. »

M. Audibert ayant égaré plusieurs pages de ce manuscrit, le premier éditeur des *Mémoires de Dazincourt* a remis autant d'ordre qu'il lui a été possible dans ce qui reste de ces réflexions.

La nature crée, l'art perfectionne; il faut naître comédien, comme il faut naître poète, peintre ou musicien : sans cette première condition, quelques études que fasse celui qui se destine au théâtre, il restera à côté de la médiocrité.

Mais la nature lui eût-elle donné le génie de la chose, elle ne lui a accordé qu'une légère

faveur, si elle ne l'a pas doué d'un organe juste et flexible, et si elle n'a pas modelé son visage et ses formes de manière que leur ensemble plaise au premier abord.

On a souvent agité la question de savoir si l'on peut devenir un grand acteur sans esprit et sans instruction : ce que j'ai vu devrait me faire pencher pour l'affirmative; ce que je sens me dit tout le contraire. J'avoue que j'ai été étonné plus d'une fois de voir avec quelle intelligence un comédien, dont je ne pouvais pas révoquer en doute la profonde ignorance, jouait, du moment qu'il l'avait casé dans sa mémoire, un rôle qui aurait exigé plusieurs jours de méditation de la part d'un homme vraiment instruit : hors de la scène, ce même comédien eût été embarrassé de raisonner sur la pièce dans laquelle se trouvait le rôle qu'il venait de remplir d'une manière brillante (1). Il y a donc *des grâces d'état;* car la comédie n'est pas un métier qui s'apprend, et qui,

(1) L'esprit de ce paragraphe, si différent de celui de la lettre que Dazincourt adressa à M. Monvel père vingt ans avant, prouve des réflexions ultérieures.

(*Note de la première édition.*)

une fois su, ne demande plus de réflexions.

Si j'ai vu des acteurs *ignorans* jouir, en raison de leurs talens, des applaudissemens que leur accordait un public éclairé, j'ai vu aussi que ceux qui sont cités comme les véritables modèles qu'on doit étudier, devaient à un travail profond et raisonné, à une instruction plus étendue qu'on ne le peut croire, leurs succès et leur réputation. J'ai vu que leur opinion prononcée sur une pièce, était toujours mieux motivée qu'elle ne l'aurait été par beaucoup de littérateurs : indépendamment de l'esprit de la pièce, aucuns des effets magiques qu'elle pouvait produire au théâtre, et qui devaient en assurer le succès, ne leur échappaient.

Il serait à désirer que l'homme qui se destine à la scène eût de l'instruction, qu'il eût étudié avec attention les maîtres dont il se dispose à représenter les chefs-d'œuvre, et surtout qu'il eût appris à lire dans le grand livre du monde, pour connaître les divers caractères de la société, si sa vocation ne l'appelle qu'à jouer dans la comédie : il lui faut une étude plus profonde, s'il se destine en même temps au tragique. C'est dans l'histoire

de tous les temps qu'il se familiarisera avec les personnages auxquels ils doivent donner la vie.

Le goût de jouer la comédie se manifeste ordinairement au sortir de l'extrême jeunesse, et lorsqu'à peine les traits de la physionomie ont acquis leur caractère : c'est alors, aussi, que les rôles d'amoureux flattent le plus l'imagination. On ne consulte point ses moyens intellectuels; et sans faire attention à ceux qu'on ne possède pas, eût-on la figure la moins agréable, et un organe sourd ou mordant, on endosse la tunique d'Égisthe ou l'habit de marquis.

Ce que M. Dorat, dans son poëme sur la Déclamation, adresse aux femmes, peut également s'appliquer aux hommes :

> Interrogez votre âge et l'esprit de vos traits.
> .
> Aux rôles langoureux telle souvent s'obstine,
> *Dont le dehors annonce ou Finette ou Justine ;*
> Et telle, *avec un front imposant et hautain,*
> Représente Marton que cajole Frontin.

La nature, variée dans toutes ses créations, a mis autant de nuances différentes dans nos caractères, qu'elle en a mis dans nos figures.

L'un se sent porté à la tendresse, l'autre à la gaîté ; celui-ci a l'humeur altière, cet autre l'a flexible : ces diverses nuances sembleraient indiquer à celui qui se destine au théâtre, qu'il doit se livrer de préférence aux rôles dont l'esprit se trouve en accord avec ses sensations naturelles; il serait dans l'erreur. Le vrai comédien est l'imitateur de la nature : il doit éprouver à son gré tous les sentimens. Tour à tour gai ou chagrin, amoureux ou jaloux, colère ou flegmatique, il faut que sa figure, de concert avec sa voix, sache exprimer ces divers sentimens. Si le rôle qu'il représente exige les apparences de la tristesse, l'accent de la douleur ne suffirait pas : on veut la voir peinte dans ses traits. Doit-il paraître gai, il faut qu'il inspire la gaîté au spectateur, même avant d'avoir parlé. Surtout que ses gestes, toujours d'accord avec ce qu'il dit, ne soient ni recherchés ni affectés. (1)

D'un geste toujours simple appuyez vos discours :
L'auguste vérité n'a pas besoin d'atours.
<div style="text-align:right">Dorat.</div>

Une des qualités nécessaires à celui qui se

(1) La nature, dit Cicéron, a marqué à chaque pas-

destine au théâtre, c'est le sentiment; si cette qualité lui manque, il doit renoncer à la scène : il perdrait dans cette étude un temps qu'il pourrait mieux employer. Le sentiment doit être inné avec nous : il ne se donne pas; et quelque bonne volonté qu'on ait, on ne l'acquiert pas par le travail. Souvent un acteur croit suppléer à ce don de la nature par une chaleur factice et une véhémence apprêtée, qui peuvent tromper un moment le spectateur; mais bientôt l'erreur se dissipe.

Les femmes tiennent de la nature le don de nous émouvoir; elles ont une certaine souplesse dans le cœur, et une certaine disposition mécanique à se prêter à toutes les pas-

sion, à chaque sentiment, son expression sur le visage, son ton et son geste particulier :

Omnis enim motus animi suum quemdam habet à naturâ vultum et sonum et gestum.

L'art des gestes fut porté si loin chez les Romains, que les pantomimes exécutaient toutes sortes de pièces, et exprimaient tout ce qu'ils voulaient sans rien prononcer. Pylade et Bathylle étaient regardés comme les deux meilleurs pantomimes. Auguste protégeait l'un, et Mécène l'autre.

(*Note de la première édition.*)

sions; leur son de voix intéressant, trompe souvent nos observations, surtout quand nous les entendons pour la première fois.

Si j'écrivais pour le public, je ne citerais pas à l'appui de cette vérité ce qui m'est arrivé vis-à-vis de madame Cam....

L'éloge pompeux qu'on m'avait fait de cette actrice, qui était à Lyon, me donna le désir de l'entendre. Je profitai d'un congé que je venais d'obtenir pour satisfaire ma curiosité, et je fis le voyage de Lyon. Deux jours après mon arrivée, on donna *Zaïre*. Je me rendis au spectacle; l'actrice dont je parle remplissait le rôle de Zaïre : elle parut. A la figure la plus théâtrale, cette femme réunissait l'organe le plus enchanteur. Je l'écoutai avec toute l'attention dont je suis susceptible, et je quittai la salle, regrettant qu'un sujet aussi précieux ne fît pas l'ornement de la scène française.

Je dînai le lendemain chez M. de Tol...; on me demanda si j'avais été entendre madame Cam...., et sur ma réponse affirmative, on désira savoir ce que j'en pensais. L'éloge que j'en fis plut à toutes les personnes avec lesquelles je me trouvais à table; chacun ren-

chérit sur ce que je venais de dire, l'avocat Ber.... excepté, qui m'engagea, pour mon honneur, me disait-il, à vouloir bien retourner une seconde fois entendre cette actrice, bien certain que j'en porterais un jugement bien différent.

On se leva de table, et l'avocat Ber...., que ses affaires rappelaient chez lui, m'engagea à venir dîner avec lui le surlendemain. On avait annoncé au spectacle pour ce jour-là *Britannicus*.

Ce que m'avait dit M. Ber.... n'était que trop vrai. Ce charme indicible que madame Cam.... avait dans la voix, faisait tout son talent; ou, pour mieux dire, elle n'en avait qu'un très médiocre; cette seconde épreuve me désenchanta.

Je reviens à mon sujet.

L'acteur qui veut remplir dans la comédie ou dans la tragédie des rôles d'amoureux, doit avoir une figure aimable : il faut l'avoir imposante dans des rôles plus prononcés; mais tous les acteurs, en général, doivent l'avoir spirituelle.

On devrait toujours s'informer, dit M. Duclairon, dans son *Essai sur la connaissance*

du Théâtre Français, si un débutant est bien fait, surtout lorsqu'il veut se charger des rôles d'amoureux. Si l'on dit qu'il a la tournure et la figure ignobles, mais qu'il a des talens, que personne ne récite mieux un vers, etc., répondez que cet homme est un acteur de répétition, qui ne doit jamais paraître que dans la foule pour n'être pas distingué.

Les grâces, le maintien, l'aisance, sont des accessoires nécessaires à la scène.

Pour jouer la comédie, il faut avoir la voix légère et flexible; l'acteur tragique doit l'avoir forte, majestueuse et pathétique; elle doit maîtriser l'attention, et imprimer le respect.

La comédie veut être parlée moins familièrement sans doute que la conversation ordinaire : son débit doit être ferme, et non pas déclamé.

La tragédie (peut-être m'accuserait-on de blasphème si je le disais tout haut) ne doit pas être plus déclamée que la comédie : elle doit être débitée majestueusement, et toujours en raison de la dignité du personnage.

Une figure fine, maligne, et même un peu espiègle, est précieuse pour remplir les rôles de soubrettes. A cette figure maligne, les

valets doivent réunir une grande souplesse et beaucoup d'agilité. Leur emploi, à l'un et à l'autre, est d'amuser sans cesse les yeux et les esprits, et d'être dans un mouvement perpétuel. Ils doivent avoir beaucoup de vivacité, du feu, et surtout le *vis comica*, sans lequel il n'existe ni valets ni soubrettes.

Il n'est pas de rôle dans lequel on ne doive observer les convenances qu'il prescrit; et celui des pères nobles en exige peut-être encore plus que les autres. Ce serait, par exemple, un contre-sens impardonnable que de voir l'acteur chargé de le remplir, affecter à la scène les manières d'un jeune étourdi. Il doit être grave ou noble suivant le caractère du personnage qu'il représente. Chez un jeune homme, l'amour se manifeste par des transports; chez un vieillard, il faut plus de circonspection, à moins que l'esprit de son rôle ne soit une espèce de caricature.

Un des plus beaux présens que la nature puisse faire à un comédien, c'est la mémoire (1): si elle lui est infidèle, le personnage qu'il représente disparaît; on ne voit plus que l'acteur.

(1) Dans *la Métromanie*, Lisette, comme on sait,

Les rôles les plus difficiles à remplir dans la comédie, les seuls peut-être auxquels il faut être appelé par la nature, et qu'on ne saurait atteindre à force d'études, ce sont ceux de valets.

Une gaîté factice ne peut point alimenter celle du spectateur. Présentez un rôle de valet à Molé : comme comédien consommé, il vous en fera sentir toutes les nuances ; comme

ouvre la scène, un rôle à la main, avec le valet, à qui elle dit :

Témoin ce rôle encor qu'il faut que j'étudie.

La mémoire manqua un jour dans ce rôle à mademoiselle Fannier : elle resta un moment court après ce vers du second acte :

Et je prétends si bien représenter l'idole....

Fixant alors inutilement le souffleur, elle se dit :

Mais j'aurai plus tôt fait de regarder mon rôle.

Alors elle le tira tout naturellement de sa poche, tel qu'elle l'avait montré dès la première scène ; et c'était en effet celui de la pièce même. Elle continua sans se démonter, comme si ce n'eût été qu'un jeu de théâtre. La constitution de la pièce justifiait doublement cette présence d'esprit.

(*Note de la première édition.*)

acteur, il le jouera mal; et, s'il s'exposait sur la scène avec l'habit d'Hector, il n'y obtiendrait pas un sourire, et ne devrait peut-être qu'à l'estime méritée de son talent, de n'être pas sifflé.

Et Préville arrache des larmes dans dix rôles de haut comique, quoique le public soit accoutumé à voir journellement en lui l'homme qui le force à rire, ce qui devrait nuire à l'illusion.

Jusqu'à présent j'ai employé les mots comédien et acteur dans l'acception générale : en parlant de Préville, je dois les distinguer.

Molé ne représenterait pas un rôle de valet, parce qu'il n'est qu'acteur, mais acteur sublime. Préville, vrai protée, prend toutes les formes indistinctement : il passe aussi facilement du rôle d'un valet à celui d'un petit-maître, que de celui d'un vieillard à celui d'un jeune homme : dans tous il est parfait; dans tous, c'est le personnage qu'il représente : *c'est un comédien.*

Un seul homme l'a égalé : c'est Garrick, ce Roscius de la scène anglaise, dont la figure mobile se démontait à son gré, et lui permettait de prendre tel caractère qu'il lui plaisait.

Ce qui paraîtra peut-être difficile à conce-

voir, c'est qu'on ne joue jamais plus mal un rôle que lorsqu'on s'en fait l'application personnelle.

Je pourrais citer plus d'un exemple qui viendrait à l'appui de ce que j'avance ici : un seul suffira pour me faire entendre.

J'ai vu à Bruxelles un acteur plein de talent, qui avait le malheur d'être joueur effréné, et que la fortune favorisait rarement : supérieur dans tous les rôles de son emploi, le seul qu'il remplissait mal était précisément celui dans lequel on aurait dû attendre de lui le plus étonnant effet; je veux dire Béverley.

Se faisant l'application de son rôle, parce que, personnellement, il en éprouvait chaque jour les affreux résultats, il n'était plus maître de son débit, et ne pouvait plus se rendre propre le sentiment de son personnage : il rapportait tout à lui-même.

Il est possible que ce que j'avance trouve beaucoup de contradicteurs, parce qu'une des grandes qualités du comédien étant de s'identifier avec le personnage qu'il représente, il ne peut pas être plus véritablement identifié avec lui que lorsqu'il est dévoré lui-même de la passion dont son rôle l'oblige à faire le

tableau, et qu'il en éprouve tous les effets.

L'acteur doit oublier à la scène ce qui peut le toucher personnellement : je partage ce sentiment avec François Riccoboni.

« C'est ici, dit cet auteur, une de ces erreurs brillantes, dont on s'est laissé séduire, et à laquelle un peu de charlatanisme, de la part des comédiens, peut avoir beaucoup contribué.... Lorsqu'un acteur a rendu avec la force nécessaire les sentimens de son rôle, quelques spectateurs, étonnés d'une si parfaite imitation du vrai, l'ont prise pour la vérité même ; ils ont cru l'acteur affecté du sentiment réel qu'il représentait ; et celui-ci, qui trouvait son avantage à ne point détruire cette idée, les a laissés dans l'erreur en appuyant leur avis.... Il paraît démontré, au contraire, que si l'on a le malheur de ressentir véritablement ce que l'on doit exprimer, on est hors d'état de jouer. Les sentimens se succèdent dans une scène avec une rapidité qui n'est point dans la nature, par rapport à la courte durée d'une pièce, qui, en rapprochant les objets, donne à l'action théâtrale toute la chaleur qui lui est nécessaire. Si, dans un endroit d'attendrissement, vous vous laissez emporter au

sentiment de votre rôle, votre cœur se trouvera tout à coup serré, votre voix s'étouffera presque entièrement ; s'il tombe une seule larme de vos yeux, des sanglots involontaires vous embarrasseront le gosier, et il vous sera impossible de proférer un seul mot sans des hoquets ridicules. Si vous devez alors passer subitement à la plus grande colère, cela vous sera-t-il possible ? Non, sans doute : vous chercherez à vous remettre d'un état qui vous ôte la faculté de poursuivre; un froid mortel s'emparera de tous vos sens, et pendant quelques instans vous ne jouerez plus que machinalement. Que deviendra pour lors l'expression d'un sentiment qui demande beaucoup plus de chaleur et de force que le premier ? quel horrible dérangement cela ne produira-t-il pas dans l'ordre des nuances que l'acteur doit parcourir ? Examinons une occasion différente, qui nous fournira une démonstration plus sensible. Un acteur entre sur la scène : les premiers mots qu'il entend doivent lui causer un surprise extrême : il saisit la situation, et tout à coup son visage, sa figure et sa voix marquent un étonnement dont le spectateur est frappé.... On demande si l'acteur peut être

vraiment étonné, puisqu'il sait par cœur ce qu'on va lui dire, et qu'il arrive tout exprès pour qu'on le lui dise? En vain citera-t-on Esopus, fameux acteur tragique, qui, dans les fureurs d'Oreste, ayant l'épée à la main, ne balança pas à tuer un esclave qui traversait le théâtre en ce moment.... Mais pourquoi ne tua-t-il jamais aucun des comédiens qui jouaient avec lui?.... C'est que la vie d'un esclave n'était rien, et qu'il était obligé de respecter celle d'un citoyen. Sa fureur n'était donc pas si vraie, puisqu'elle laissait à sa raison toute la liberté du choix; mais, en comédien habile, il saisit l'occasion que le hasard lui présentait. »

Ce qui suit prouve les lacunes considérables qui se trouvent dans le manuscrit de Dazincourt.

Après être entré, dit-il, autant qu'il m'a été possible dans les plus minutieux détails des rôles comiques et tragiques; après avoir rappelé de quelle manière le père de la comédie ponctuait ceux dont il était le double créateur;

après avoir indiqué l'ancienne tradition, et le ton dont les Lecouvreur, les Gaussin, les Dumesnil, les Dancourt (1), les Dangeville etc., les Grandval, les Dufresne, les Belcour, les Poisson etc., débitaient les leurs, il ne me reste plus à parler que de Baron, dont j'aurais dû sans doute parler le premier. L'homme qui a reçu le sceptre de la tragédie des mains de celui dont il représentait les chefs-d'œuvre (2), méritait bien cette préférence : mais je voulais couronner mon travail par deux noms immortels.

Baron parlait en déclamant, ou plutôt en récitant, pour parler le langage de Baron lui-même, car il était blessé du seul mot de déclamation, dit M. de Marmontel. Il imaginait avec chaleur, il concevait avec finesse, il se

(1) La belle Dancourt remplit les rôles d'amoureuses jusqu'à l'âge de soixante ans.

(*Note de la première édition.*)

(2) Racine, à la répétition d'une de ses pièces, s'adressant à Baron, lui dit : « Pour vous, monsieur, je n'ai point d'instruction à vous donner : votre âme et votre génie vous en diront plus que mes leçons n'en pourraient faire entendre. »

(*Note de la première édition.*)

pénétrait de tout. L'enthousiasme de son art montait les ressorts de son âme au ton des sentimens qu'il avait à exprimer : il paraissait, on oubliait l'acteur et le poète : la beauté majestueuse de son action et de ses traits, répandait l'illusion et l'intérêt. Il parlait, c'était Mithridate ou César : ni ton, ni geste, ni mouvement qui ne fût celui de la nature. Quelquefois familier, mais toujours vrai, il pensait qu'un roi, dans son cabinet, ne devait point être ce qu'on appelle un héros de théâtre ; enfin il prouv. par sa manière de jouer, que la perfection de l'art consiste dans la simplicité et la noblesse réunies. Un jeu tranquille sans froideur; un jeu impétueux avec décence ; des nuances infinies, sans que l'esprit s'y laissât apercevoir : en un mot, il fut le digne modèle de tout ce qui devait le suivre. (1)

(1) Quand Larive paraît sur la scène, je m'imagine voir Baron. Que de noblesse dans sa physionomie! que d'aisance dans son maintien! Il parle : c'est encore Baron. La nature, prodigue envers lui, l'a favorisé de tous ses dons.

C'est dans les morceaux les plus terribles de la tragédie qu'il paraît plus sublime, plus intéressant. L'é-

Je ne suis que le copiste de ce portrait de Baron : la touche originale appartient à celui dont je m'honore d'être *l'élève : l'immortel Dhannetaire.*

nergie, la noblesse, la vérité qu'il donne à l'expression de ses traits, forment à tout moment de ces tableaux faits pour servir de modèle aux plus grands peintres. C'est Bayard, c'est Ninias, c'est Montaigu. Le désordre de la douleur ajoute encore à la beauté de sa figure. Puisse long-temps ce nouveau modèle des grâces, de l'expression et de la vérité, illustrer notre scène française ! (*) (*Note de Dazincourt.*)

(*) Talma et Lafond n'existaient point alors.

FIN DES MÉMOIRES DE DAZINCOURT,

DE L'IMPRIMERIE DE CRAPELET.

www.ingramcontent.com/pod-product-compliance
Lightning Source LLC
Chambersburg PA
CBHW071611220526
45469CB00002B/312